U0114105

数字影视制作系列丛书

# 蓝屏抠像与合成

## BLUESCREEN COMPOSITING

[美] John Jackman 著

熊潇 译

人民邮电出版社

北 京

**图书在版编目（CIP）数据**

　　蓝屏抠像与合成 ／（美）杰克曼（Jackman, J.）著；
熊潇译. -- 北京：人民邮电出版社，2015.5
　　（数字影视制作系列丛书）
　　ISBN 978-7-115-38383-9

　　Ⅰ．①蓝… Ⅱ．①杰… ②熊… Ⅲ．①数字技术—应
用—电影特技 Ⅳ．①J916-39

　　中国版本图书馆CIP数据核字(2015)第041946号

## 版权声明

　　◆ 著　　　　[美] John Jackman
　　　译　　　　熊　潇
　　　责任编辑　宁　茜
　　　责任印制　周昇亮
　　◆ 人民邮电出版社出版发行　　北京市丰台区成寿寺路 11 号
　　　邮编　100164　电子邮件　315@ptpress.com.cn
　　　网址　http://www.ptpress.com.cn
　　　北京捷迅佳彩印刷有限公司印刷
　　◆ 开本：787×1092　1/16
　　　印张：13.75　　　　　　　2015 年 5 月第 1 版
　　　字数：293 千字　　　　　 2015 年 5 月北京第 1 次印刷
　　　　　著作权合同登记号　图字：01-2007-5970 号
　　　　　　　　定价：89.00 元（附光盘）
　　读者服务热线：(010)81055339　印装质量热线：(010)81055316
　　　　　　反盗版热线：(010)81055315
　　　广告经营许可证：京崇工商广字第 0021 号

# 内容提要

如今我们处在一个高度数字化的影像时代，电影行业中的视效大片层出不穷，电视行业中的虚拟场景比比皆是，蓝屏抠像与合成已然成为影视制作领域中不可或缺的一道工序。如果你是一名影视专业人员，或者你是一位DV爱好者，相信你一直期待着一本介绍蓝屏抠像与合成内容的书出现！

本书共分13章，深入浅出地向你介绍了关于蓝屏合成的方方面面，包括合成的基本原理、静态合成解决办法、如何搭建蓝屏摄影棚、如何照明、服装与艺术设计上的特殊要求、背景层的创建、后期中的问题、电视台的实时键控等，第12章还囊括了近10个主流抠像软件和插件的详尽教程，并综合分析了各家软件的优势与劣势。对于业界人员、DV爱好者而言，本书是一本不容错过的实用指南！它能辅助你掌握合成技术与艺术的精髓！

本书原作者以其30年的影视工作经验，为你透露合成中鲜为人知的技巧——希望通过本书，你能够少走弯路。同时，本书并不局限于讨论技术问题，技术上的缺憾永远无法羁绊人类的想象力！作者还结合制作中的各个环节，以其亲身经历介绍了预算、艺术设计以及与团队沟通等问题，以轻松的口吻分享行业趣闻。对于影视专业的学生而言，这也是一本不可多得的鲜活教材！

# 序

近10年来，数字影视制作行业的发展可谓方兴未艾。相对于国际上数字影视产业的高度成熟而言，国内的这个行业还处于积极发展的阶段，因此，国际上有许多经验和理论值得我们去研究和借鉴。鉴于蓝屏技术在数字合成行业中的重要地位以及国内相关书籍的缺乏，《蓝屏抠像与合成》中译版的推出有重要的意义和价值。

译者熊潇是我的研究生，我认识她也有10年时间。从表面上看，熊潇是个精力旺盛、活泼调皮的小精灵，实际上，她非常严谨，是一个非常执着的人。她勤于学习，努力提升技术水平和艺术修养，她涉猎面很广、专业素质过硬，创作的数字合成短片也曾在国内外屡次获奖；本科毕业时，她作为推荐免试研究生进入下一阶段的学习。在翻译本书时，书中提到的大部分细节她都坚持动手实验，可见译者的用心。同时，熊潇有着对行业的敏锐性并能够准确找到自身价值所在，这在研究生阶段是非常难得的。她在实际应用过程中遇到了蓝屏抠像与合成的技术难点，在查找资料时发现了这个领域系统资料的空缺，进而意识到《蓝屏抠像与合成》一书对于数字影视制作的巨大实用价值。同时，她能够正确认识到自身在技术与艺术、专业与语言方面的多重优势，致力于将这本书介绍给国内相关从业人员，体现了她对行业和对社会的一份责任心。

从翻译的结果来看，这本书语言流畅，注释也十分详尽，读起来不费力。对于广大影视从业人员、学生和爱好者来讲，这本书是个不错的选择。

此次熊潇能够独立译出《蓝屏抠像与合成》这么一本专业书籍，我甚感欣慰。我想，数字影视这个行业需要这么一批人去为之努力。希望中国传媒大学培养出的学生，能够为行业、为社会多做一些事情。希望熊潇能

够再接再厉，继续在这个新兴交叉学科中不断探索，最终有所建树。寥寥数笔，是为序。

廖祥忠

# 译者序

  很高兴《蓝屏抠像与合成》这一本书的中译版终于和各位见面了。在此之前，国内市场还没有蓝屏合成方面的专业书籍，希望本书的问世能满足需求。

  数字技术的出现使得影视拥有了更富冲击力的视觉奇观，而蓝屏抠像与合成则是数字影视制作中不可或缺的组成部分。技术门槛的降低使得更多人跃跃欲试，然而由于操作不够规范，在实践的过程中人们发现了许多貌似不可控制的元素："抠"不干净的蓝边、额头上"抠穿"的部分、闪动的画面等。此时，人民邮电出版社向我介绍了 John Jackman 的《Bluescreen Compositing（蓝屏抠像与合成）》一书。本书原出版社 Focal Press 在全球影视制作行业是大名鼎鼎的，人民邮电出版社推出的许多数字技术类书籍在国内业界也被广为称道。本书结构严谨，又不失其趣味性；言语活泼，其中还充满了行业的趣闻。这样一本指南有助于我们解决实际操作中遇到的问题。

  不论是在国内还是国外，蓝屏抠像与合成都是个比较年轻的行业，目前在这个领域中的术语还没有完全规范，这也给翻译带来了一定困难。需要说明的是，人们经常用"抠像"这个词来代指整个制作过程，然而这是一种误用。"抠像"只是合成的第一个步骤；在把活动的影像"抠"出之后，我们还要将"抠"出的影像合成到真实或者虚拟的背景之上。合成并非前景和背景的简单叠加，本书提到的种种因素决定了画面最终是否逼真。

  在翻译这本书时我尽量还原原书的感觉。原书面对美国读者，其中提到的一些例子我们不太熟悉，使用的计量单位也和我们不尽相同，因此为了理解方便，这些地方我加括号做了注释和换算。另外，我发现很多教程中对于软件控制器的翻译十分令人费解，导致理解困难。因此在本书中，

为了方便读者找到相应按钮并了解这个按钮的功能，我在翻译时先按照行业惯用的称谓给出中文，然后后面加括号给出这个控制器的英文名称。希望这样能够方便读者对本书的使用。

凑巧的是，在翻译的过程中无意发现2007年6月《现代音响技术》杂志编辑部的一篇特稿，大力向读者推荐这本书："目前，本书尚无中文版……若有出版社能够将它翻译出版，将是为大家做了件功德无量的大好事"。虽然翻译工作历经艰辛，但总算是为数字影视行业奉献出自己微薄的力量。在这里，我想感谢人民邮电出版社的编辑宁茜，是她督促着我完善这本书；感谢上述特稿作者，虽然没有机会认识，但他/她的一席话一直鼓励着我；感谢我的家人和朋友，他们给予我最有力的支持；最后还要感谢中国传媒大学廖祥忠教授，他在百忙之中抽出时间为本书提供了权威的修改意见。

国内关于蓝屏抠像与合成的资料比较匮乏，本人水平也有限。本书中不理想之处，还望各位专家和读者指正。

熊潇

# 前言

　　合成是一门艺术，它创造出了很多单独的图像元素，然后用一种天衣无缝的方式把它们合并到一起，构成一幅全新的画面。这样的画面是独一无二的，是用其他任何一种途径都无法实现的。这本书从某种意义上来说也是一种合成，它集合着许多人的智慧、天赋以及鞭策——如果没有他们，这本书就不可能面世。

　　首先我要向Focal出版社的组稿编辑保罗·特莫致以最诚挚的感谢，是他说服我着手撰写这么一本书；我还要向我的朋友，技术编辑理查德·克莱伯致以特别的敬意，没有他，本书的语言和文字就不可能那么精确、流畅；最后我还要感谢我的夫人黛比，一直以来，是她默默地支持着这件疯狂的事情。

　　谨祝合成愉快！

约翰·杰克曼（John Jackman）

于北卡罗莱州李维斯维尔市

2006年10月

# DVD 声明

# 目录

# 简介

<div style="text-align: right; font-size: 3em; font-weight: bold;">1</div>

　　我7岁那年，正是《欢乐满人间》（Mary Poppins，迪士尼动画电影）风靡的时候。在这部影片中，迪格·梵戴克（Dick Van Dyke）和茱丽·安德鲁丝（Julie Andrews）与动画制作的企鹅群一起跳舞。我至今还记得当时是如何着迷于真人演员与动画角色的结合——对我来说电影简直就像那不可思议的魔术。后来父亲为我对这种魔术做了一些简单揭密，着实让我兴奋了好一阵子。几年之后，我又被《星际迷航记》系列电视剧（Star Trek，美国20世纪60年代中期开始播出的六代科幻连续剧）迷住了——其特效在现在看来既不真实又有些过时，但在当年却是相当惊艳的。然而13年后，正是一部设定在另一个星系（被称为"the Known Galaxy"）的影片，真正让我头脑中塞满了特效的想法。这部伟大的影片，当然就是《星球大战》（Star Wars，1977年问世的科幻巨篇）。若不是亲身经历过20世纪70年代的票房低靡，一般人很难想象这部影片对于我们这一代的人有多大的影响。对于我们这些在《巴克·罗杰斯》系列重播电视剧（Buck Rogers，1939年首播的12集科幻系列剧）的劣质特效中成长起来的人们，星球大战真实的叙事手法、神话般架空的主题、飞船的星际格斗、经典的对白以及最棒的那空前震撼的特技效果绝对是个鲜明对照。当然，在那个计算机图形还没有出现的年代，星球大战里的大部分特效和彼得罗·弗拉霍斯（Petro Vlahos，好莱坞特效先驱）在《欢乐满人间》中使用的特效都基于相同的技术原理——活动遮片（Traveling Matte），现在我们通常把它称为蓝屏合成。

　　经过最近20年的发展，蓝屏合成已经从一种罕见的专业技术登堂入室，变成了电影制作中的家常便饭。尤其是在Cineon格式（由Kodak公司

**图 1.1**

在观众甚至连达斯·维德（Darth Vader）或汉·索罗（Han solo）的名字都没听过时，乔治·卢卡斯带领的特效队伍就已经为 1978 年的影片《星球大战》做好了准备，他们创造了无可比拟的电影魔术——蓝屏合成、按比例制作的手工模型、数控摄像机（Motion-Controlled Camera），能记录某次摄像机运动的数据，并让摄像机沿这个轨迹再次运动）。此图中，工作人员正在蓝屏前拍摄飞船千年隼的模型。照片由卢卡斯电影公司提供。

开发的一种 10 位/通道数字格式，可以在不损失图像质量的情况下输回胶片）以及数字中间片的出现以来，蓝/绿屏在电影的制作中的应用更可谓是遍地生花——这个技术普遍应用在各式各样的人们难以预料的地方。为了减少制作成本，很多貌似不需要特技的镜头其实已经使用了蓝屏合成技术——比如，通过数字手段合成一个小场面、低成本的场景。以前，在拍摄汽车内部的镜头时，为了模拟车窗外的景物，通常在汽车模型的后方放置一个背投影（Rear Projection）。而现在，蓝/绿屏能很好地胜任这项工作，并且在视觉效果上更为真实！同样，我们都能预测到《特工小子8》（Spy Kids8，少年特工科幻系列电影，目前出到第4部）可能用到很多蓝屏合成的特技，但大家知道吗，同样由罗伯特·罗德里格斯（Robert Rodriguez）执导的黑白电影《罪恶都市》（Sin City）为了达到一种"漫画小说"的视觉效果，在每个镜头中都使用了这种技术。

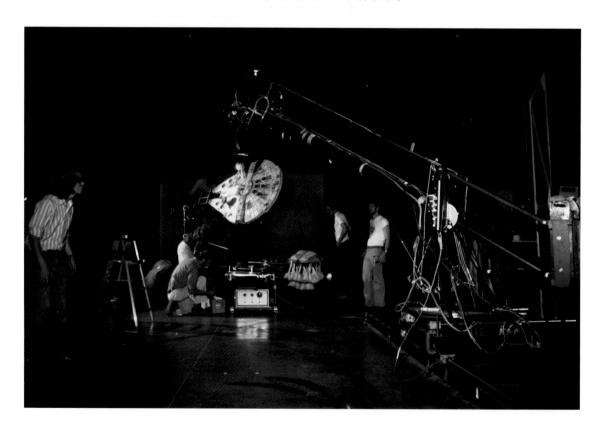

如今，人们花点钱买一台便携式摄像机和一台电脑就能实现蓝屏合成以及其他数字合成技术。诚然，DV 和 HDV 素材的合成在技术上还有一定的挑战，不过目前可用的工作平台已经大大降低了这种电影魔术的成本，

使其走进更多人的生活——这在以前是没有过的。

不过，即使蓝屏合成的技术已经变得大众化，要让它的效果令人信服仍然是个了不起的技巧。正如家庭录像和影院大片之间有着不可逾越的鸿沟，从掌握基本的合成技术到创造真实可信的合成场景之间仍然有很长一段路要走。本书的目标即是带领大家学会蓝屏合成涉及的技术以及创造真实视觉效果的艺术技巧。

像我早先那本关于照明的书一样，本书我也打算写给那些日常生活中的普通用户，给他们指明一条成长为专家的道路。至于那些已经献身于数字合成事业的专业特效工程师们，自然有其他的书可以参看。本书的目标读者应该已经掌握了基本的影视制作技巧，并且愿意更深入地研究特效合成，接受这个大竞技场的挑战。如果你只是一个"蹒跚学步"的新手也没有关系，本书简单易懂，逐字逐句地细细看过后就可以上手了——而且，我相信，这会比你在无数次的痛苦实验和失败中学到更多，做得更好！

因为本书并非为合成大师们而写，所以我们提到的软件也会是"芸芸众生"常用的那几种——SGI 工作站并不多见，更多人用的是 PC 机或者苹果机，Adobe 公司的产品 After Effects 和 Premiere Pro，苹果的 Final Cut Pro 等在 Windows XP 或者 Mac OSX 上运行的软件以压倒性用户数量胜出。这也就是本书的内容！大量的实例和截图将会出自于这些软件包——我估计，Discreet Flame（基于四核处理器 SGI Tezro 运行的软件）的教程对于大部分的读者都不太适合。我们也会提到诸如 Apple Shake 以及 eyeon Digital Fusion 等高端软件，不过更多的实例和截图主要来自那些更常见的软件。

另外，这也不是一本关于动态影像（Motion Graphics）的书。虽然我们会涉及一些动态影像的技术（例如动态跟踪），但这仅仅为了追求最终合成效果的真实性。华丽的元素运动和强烈的艺术风格不是我们的目标——Chris 和 Trish Meyer 写了很多动态影像方面的好书，我再写一本就有点画蛇添足啦！

"如何创造在摄像机前并不存在的东西，并让它看起来很真实"是本书的重点。理想状况下，大家从本书里学到的所有技巧都能完美应用，观众们不会留意到影片中的特效痕迹！

这又让我想到了一个关键点（当然，你可以随意反驳）。在我看来，大部分特效应该完成得尽可能逼真——至少电影级别的特效应该如此。尽

管从表面看上去，电影是真实的，可它并不总是在展现现实。电影的确是一门制造假象的艺术，但这个假象必须能令人信服，并且不至于引起观众的怀疑。这句话不仅仅指合成特效，也同样适用于电影制作的每一个环节——灯光、音响等。如果其中的任何一个环节不和谐或者前后明显不协调，观众的"沉浸感"就被打断了。然而有时也很奇怪，观众会因为某些小细节开始质疑，却对摆在那里的巨大缺点视而不见。不管怎样，影片的特技效果必须好到让观众在观看时能"买账"。一旦观众惊呼："哇！瞧那特技做的"，你就已然失败了。

的确，人人都知道保险公司的那些家伙绝对不会让詹姆士·布朗德（由Bill Bigstar出演）真的在装满铁水的热桶上，用一根松松的电缆吊着自己晃来晃去。不过，只要观看影片的时候没有生出疑心，人们都会惊叹一声"哇！"——这个"哇"并非感叹特效师有多么出色，而是感叹詹姆士·布朗德安全完成任务！我的目标是教会大家如何一步步创造出理想特效，因为这无疑增强了影片的叙事性，使其不受其他噪声的干扰。

在电影这个行业里，特效是"能够接受"还是"拙劣可笑"有一个评判标准，那就是观众觉得是否"能行"。怎样做到"能行"，很大程度上是本书，尤其是本书前面部分要讨论的内容。我们所要学习的每一点技术背后都有完善的体系作为支撑，然而，如果没有掌握这个奇妙的平衡，所有的这些技术和数字助力都将会是浪费。

# 合成的基本原理

# 2

本章和下一章是很多家伙按捺不住想要跳过的："嘿，让我们直接跳到教程部分，学些马上就能用的东西。"不过，我希望大家不要这样做——如果你已经跳过了，至少之后应该再回来阅读一遍这一章。如果不理解合成的基本原理是什么，大家可能会被最为基础的那些特效难倒，充其量只是能操作几个按钮罢了，也很难做出更好的东西。合成的方法有很多，针对不同情况有不同的处理方式。只有当你了解在某种特定情况下采用哪种特定方式更为适合时，我们才能创造出更为出色的作品。

合成是我们用来掩盖技术痕迹的方法——从某个角度来看，它的作用类似于雨伞。我们把大量本不相关的元素合到一起来创造新的东西，这些元素就像三明治中单独的一层（凡是用过Photoshop，哪怕只是用它创建过一张静止图片的人应该都对"层"的概念很熟悉）我们要使用各种技术手段把它们夹到一起。

提示：在本书中，我会交替使用"蓝屏"或者"绿屏"来代表"有色背景"。实际上，根据前景主体的情况，这个颜色可能是蓝色、绿色甚至红色。这也从侧面反映了本行业的术语使用较为随意。

然而，只是简单的把各个层合在一起并没有什么实际意义，我们需要控制各层中的特定部分，使其变为"透明"。一定有办法可以指定前景层中某些区域的透明度和不透明度，这样，背景层上的部分内容才能"露出来"。实际上，有大量的技术手段可以实现这个目的。不论采用哪种手段，在电视行业中，带透明部分的前景层叫做"像"（key，英文也有钥匙的意思），称作从背景里"抽取"（抠）了出来。负责合成的硬件或软件被称为"抠像工具"。这套术语源于老式的钥匙孔，人们认为前景层的透明区域就

像钥匙孔一样，可以被透过看穿。

在电视制作中，合成（或抠像）使用得最多的部分可能就是叠加字幕了。每当需要把一段文字插入到画面中时，合并画面与字幕的技术必不可少。在电视刚开始出现的时期，还没有任何实现的手段，人们只好把这些字幕手工绘制出来或者打印成卡片，然后分开拍摄，很像早期默片中的对话卡片。不久之后，技术人员找到了解决方案，通过一种最基本的影视合成技术，可以把字幕合并到画面中——这种技术就是亮度抠像。它的工作原理是这样：我们首先为一段模拟视频信号设定一个电压值，在这个设定值以下的较暗的部分变为透明，以上的部分变为不透明。这样，黑白字幕卡片就能直接插入到背景画面中了。在 20 世纪 60 年代甚至到了 20 世纪 70 年代，人们还常常用一个巨大的轮子实现滚动字幕条——这个轮子是黑色的，上面粘好了白色的字幕。用摄像机对准轮子的一部分，摇动轮子的把手，将信号传送到一个亮度抠像工具，这样节目结束后的字幕条就能滚动播出。这种方法从早期的黑白时代就开始使用，直到今天，在不少游戏节目中，我们仍可以见到它的身影。

**图 2.1**

梅里爱影片中的画面。

同时在电影行业中，人们也在寻求类似的理念，只是所用的技术不同，使用的术语也有所不同。以乔治·梅里爱（Georges Méliès）为代表的早期电影魔术师们在影片中实现了合成的魔术，他们所用的是简单的二次曝光，当然这种做法有明显的局限性。不久之后，电影制作者们就开始追求更精确的、更易控制的合成方法。

于是他们发现了一种简单的技术，这种技术可以使两幅图像巧妙地合并起来——这就是蒙版（Matte）。早期的蒙版只是放置在摄像机镜头前的一片玻璃，在玻璃上把想要蒙住的部分涂黑。这样，这片区域就不会被曝光。然后将底片回卷，接着把另外一片玻璃（这片玻璃涂黑的部分与第一片玻璃正好相反）放置到它前面，再让另一幅图像曝光，这样，最开始被蒙住的区域内就有了第二幅图像的内容，这幅图像通常是一张绘画作品。

很快，这个过程就从摄像机镜头前转移到实验室。在这里，他们采用了负片遮片（Negative Matte），也就是一张不透明的遮罩（Mask）。在印片时，一幅胶片的某些部分是从一张负片里冲印出来，余下的部分（通过第一张遮罩的反相）从另一张负片里冲印出来。通过一系列序列性的遮片，使得每一张画面都与上一张略微不同，最后就能在两幅画面之间形成划像的转场特效。

虽然在本书中，我们将要介绍到的技术比这些早期的抠像工具以及胶片遮片都要先进许多倍，然而，最根本的理念在这些年来未曾改变！最新的数字抠像工具 Ultimatte 不论有多复杂，归根到底，它所完成的工作与早期的亮度抠像以及胶片遮片相比，并没有任何不同，那就是：定义前景层的一片区域，使其变为透明或不透明。

在 20 世纪的大部分岁月里，这两种技术都在独自发展。电视行业利用抠像工具，通过电子的方式实现即时合成；电影行业通过光学印片技术增加画面合成的复杂性。然而在最后的几十年，由于数字手段的出现，这两种技术有了汇合的趋势——即使在技术手段、实际应用以及术语使用上仍然有不同。如今，几乎所有的电影都通过数字中间片来实现特效，就连那些原本使用 35 毫米（mm）胶片拍摄的影片也不例外。

由于 20 世纪 90 年代数字图形的出现，很多高彩（Deep Color）图形文件格式（例如 TARGA）被开发出来了，这些格式包含透明度的信息，使得图层之间的合成（或叠加）更为容易。在数字图形的世界里，我们把这种透明度信息叫做阿尔法通道（Alpha Channel）。它的基本原理同电影的遮片以及电视的抠像通道一样——是一张用来指定透明度和不透明度的灰度图片。

请大家注意，这也就是所有的合成、抠像和叠加所遵循的基本理念！即使在不同的行业中发展起来的术语有所不同，它们所代表的基本概念是相同的。除了基本的前景层和背景层以外，还存在一张独立的、隐藏的图像（不论它是抠像通道、阿尔法通道还是蒙版）。这张图像定义了前景层的哪些区域是透明的。一般来说，在这条单独的通道中，白色区域代表不透明，黑色区域代表透明（或者反之亦然），两者之间的灰色区域代表了前景层不同程度的透明度。

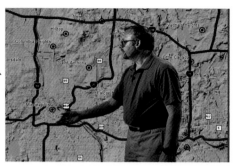

**图 2.2**

蒙版（中间层）指定了前景层（最上层）的部分区域变为透明，于是背景层（最底层）就能从中显示出来，形成了一幅合成图像（右图）。

对于那些习惯于在剪辑软件里使用抠像工具的人们来说，这乍看起来很是费解——因为他们从来没有真正看到过蒙版。在最终合成中，甚至对于剪辑师来说，它也是不可见的！但是请相信我，蒙版的确存在，当我们使用 Final Cut Pro 的色度抠像滤镜时，软件会根据我们所调整的参数，创建一个隐藏的蒙版。在默认设置中，我们"看"不见蒙版。我希望大家记住这一点：通过一幅灰度图像来指定层的透明度。这个概念几乎贯穿我们整本书的内容，它太重要了。在不同的软件中，根据创建蒙版的方式不同，将这个透明度信息指定到前景层上的方法可能也不同，然而它们隐藏在表面之后的原理是相通的。

# 2.1　术语规范

我想大家应该明白了，这条最基本的原理已经在三个不同的领域里应用了许多年，在这段过程中，每个领域都各自发展了一套应用于本行的术语。当这三个原本独立的领域（电视、电影、数字图形）汇合到一起时，各式各样的术语纠缠起来，给新手们造成了巨大的困惑。因此，在深入介绍之前，让我们来复习一下这些基本术语，并规范本书接下来的部分中将要提到的那一套！

| 电视 | 电影 | 数字图形 |
|---|---|---|
| 像/填充 | 前景层 | 前景层 |
| 抠像通道/源 | 遮片/蒙版 | 蒙版/阿尔法通道 |
| 背景信号 | 背景层 | 背景层 |

　　一般来说，电视的抠像技术通过硬件即时完成，本书后面会有一章介绍硬件抠像，然而这不是本书主要关注的内容。同样，我们也会介绍到静态图片的合成技巧，然而早就有无数出色的 Photoshop 书籍出版了，这也不是我们的关注重点。在本书中我们重点强调的是，在后期制作中利用软件实现的数字视频合成，这些技术与在电影制作过程中使用到的最为类似。因此，在本书接下来的部分，我会偏向使用电影行业的术语（介绍即时视频抠像和静态图片合成时除外）：

- 形成最终合成的各个画面统称为层；
- 透明信息统称为蒙版；
- 定义前景层透明区域的数字技术统称为抠像；
- 含有透明信息的图像或图像序列称为含有一条阿尔法通道；
- 最后完成的画面叫做最终合成。

　　另外，这本书并不是直接从电影入手。我们主要介绍的还是一些数字视频格式（HD、HDV、DV 等），但这些技术与在电影的数字中间片中使用到的是相同的。我们将会讨论到电影对数字视频的一些影响，例如调整视频使其看上去有胶片的感觉，或者调整用胶片拍摄的背景层，使其与视频的前景层相匹配等。

　　同样，这本书也不会专门介绍图像处理或者颜色校正，不过这些因素是合成中经常涉及到的部分，它们有时会很重要，所以我们也会提到它们。

　　好了，我们来看看这个领域中的其他术语。下面列出了一些你可能遇到的术语：

　　**背景幕布（Background Screen）**：物理意义上作为颜色背景的墙或者幕布（通常是蓝色或者绿色），用以拍摄将要抠像的镜头，在后期中我们会把它去除。见幕布（Screen）。

　　**背景（Backing）/背景颜色（Backing Color）**：在色度抠像中，特指在后期中将会变为透明的那个背景的颜色（最典型的是蓝色或者绿色）。通常也被称作"蓝屏"或者"绿屏"。

　　**干净层（Clean Plate）**：没有演员、只有背景的一个镜头或画面；或指没有演员或其他前景物体，只有背景颜色的的镜头或画面。它的作用是矫正背景幕布上不均匀的布光以及其他问题。对音频很熟悉的家伙，想想"背景声"（Room Tone，在原拍摄地点所录下的环境音）。

**色度抠像（Chroma Key）/颜色抠像（Color Key）**：使用特定颜色（常为蓝色或者绿色），定义前景中哪些区域变为透明的一种方法。

**合成（Composite）**：将众多画面及与其关联的蒙版合并起来所形成的最终效果，是一幅全新的画面；其最简形式便是合并了前景层（Foreground），蒙版（Matte）以及背景层（Background）。

**弧形画幕（Cyclorama）**：涂有背景颜色并与地面垂直的幕布，幕布在拐角处呈圆弧形，与地板/天花板的衔接自然，是一张平滑且没有阴影的背景幕布。也指非彩色（黑、白或灰）的背景幕布。

**去色溢光（Despill）**：从前景主体上去掉色溢光以及镜头光晕的过程。

**光晕（Flare）**：由于镜头的晕光作用，使来自背景幕布的有色光在前景被摄体上出现。或指场景中任意一个光源产生的类似非自然效果。光晕会导致杂光（Veiling）。

**垃圾挡板（Garbage Matte）**：一张简易蒙版，用来挡住前景层里的"垃圾"，例如话筒杆或者背景幕布上的阴影。

**蒙版收缩（Matte Choker）**：一种能缩小蒙版面积的处理方式，用来消除前景被摄体周围的有色光晕。一般来说，这个工具也能模糊蒙版的边缘。

**抠穿（Print-through）**：背景层中原本不应该出现的区域，从前景层中显示出来。

**污垢（Schmutz）**：与"抠穿"相对应。它是"脏点"的俚语，说实话这确实不是个技术性的词语，然而用来描述前景中不想要的乱七八糟的东西实在是太贴切了。当前景本应是完全透明时，实际却不那么透明，所以这些就是背景上的"污垢"。

**幕布（Screen）**：见背景幕布。在后期中将被除去的有色背景（通常是蓝色或者绿色）。在本书中，我会统称为"背景幕布"。

**色溢光（Spill）**：从背景幕布反射过来的颜色落到了前景被摄体上——因此前景为背景颜色所干扰。半反光表面的反射以及从背景幕布上弹射出的色光会造成这种现象。

**轨道蒙版（Track Matte）**：通过绘制或提取形状而成的一张蒙版，使一幅画面的一部分从另一张画面中显示出来，如图2.3所示。这种蒙版可以被移动或跟踪，我们还可以改变它的大小，但是始终不能改变它的基本形状。

**活动遮片（Traveling Matte）**：可以想象为一种在画面上活动的，可以

改变大小和形状的轨道蒙版。另外，弗拉霍斯（Vlahos）、普尔（Pohl）、埃维克斯（Iwerks）先使用过一种从真人表演中提取蒙版的处理方式。这样每张蒙版都在变化，因此这种方式同样被称为活动遮片。

**杂光（Veiling）**：由于光线在镜头内部反射的缘故，主体上会产生由光线或颜色交织成的类似于被"纱布"遮住的效果，是一种非常自然的效果。

接下来，我们还会接触到更多此类的术语，尤其在介绍到合并图层的多种方式时。不过就目前而言，掌握以上术语对于了解基本的合成原理已经足够了。

## 2.2 创建蒙版

创建蒙版的方法有很多种，因此定义前景层透明区域的方法也不少。最简单的方法就是直接画一张黑白图像，然后把它应用为一张蒙版。例如，在黑背景上画一个白色的三角形。不论是应用为静止图片还是动态视频的蒙版，在最终合成图像中，前景的三角形都会叠加到

**图 2.3**
图中有个简单的静态蒙版（由字母形成），这个蒙版使得背景能够在前景层上显现出来。如果这个静态的蒙版改变了位置或者大小，那么它就被称为轨道蒙版。

背景层上。在大部分的软件中，你可以对同一张蒙版的效果进行反转，于是前景层的三角形周围部分会变为不透明，三角形内部变为透明。这种方法在静态的合成中相当有用（譬如蒙掉画面中的话筒），但是在动态图像中就显得有些力不从心了。于是影视工作者们开始寻找制作活动遮片的方法，也就是一张一张从视频或者电影中抽取蒙版。

> 背景颜色并非只能是蓝色或绿色！记得在 1998 年，我有幸与迪格·梵戴克谈起他的电影《欢乐满人间》。这部影片利用两条胶片的钠黄光处理来实现合成的魔术，它使用了黄色的背景。"那是一种硫磺般的黄色！"梵戴克说，"相当强烈，而且很多灯也是黄色的。以至于结束了整天的拍摄，走出有声摄影棚时，看着周围的事物都带一种蓝色调子。"
>
> 彼得罗·弗拉霍斯的系统采用了一台经过改装的三胶片特艺摄影机。其中两条胶片用来实现合成，一条是彩色负片，另一条经过特殊处理，只对光谱上很窄的一段（589 纳米

的钠黄光）感光。在片门前安装一个分光器，将图像中可见光谱的部分映到彩色负片上，同时向另一条胶片传递含有钠黄光段光谱的部分，从而在这条胶片上形成蒙版。当时，钠黄色系统的实验效果十分突出，优于其他使用蓝色或红色的系统——这些系统无一例外的，会在蒙版上产生散射（Fringing）的现象。

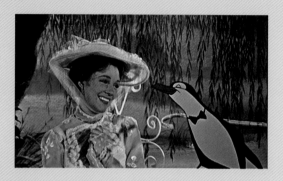

1965年，奥斯卡将科技成果奖授予彼得罗·弗拉霍期、沃兹沃思·普尔以及爱博·埃维克斯，以表彰他们发明以及应用这项技术，也就是我们熟悉的彩色活动遮片电影合成技术。当然，我们还要记住华特·迪斯尼本人，他十分支持这项新技术，并在剧情片中使用它。

在1964年迪斯尼的经典影片《欢乐满人间》中，一只动画形象的企鹅正准备亲吻茱丽·安德鲁丝（Julie Andrews）。由于彼得罗·弗拉霍斯、沃兹沃思·普尔以及爱博·埃维克斯发明的彩色活动遮片系统，真人表演层与动画层之间的合并得以实现。图片由华特·迪斯尼公司提供。

电影中第一次用到真正有效的活动遮片技术是在迪斯尼的经典影片《欢乐满人间》中，由彼得罗·弗拉霍斯、沃兹沃思·普尔以及爱博·埃维克斯率先发明的。他们在一张有色背景幕布前完成迪格·梵戴克（Dick Van Dyke）和茱丽·安德鲁丝（Julie Andrews）的拍摄。他们还使用了一种特殊的胶片，这种胶片只对光谱中很窄的一段感光，而这一段正好是背景幕布的颜色。在处理时，这卷胶片只对背景颜色显影，而其他的任何颜色（前景物体）都变为透明。人们就是以这卷胶片作为蒙版，将"Mary"和"Bert"合成到迪斯尼的艺术世界中。这样，他们就能在银幕上和动画的企鹅们跳舞啦。

在那个年代，为了从活动视频影像中抽取蒙版，人们发明了许多技术，其中大部分技术都趋向于利用颜色的差异，通过采用蓝色或者绿色的背景分离人物——因为人类的皮肤中没有蓝和绿的色调。当前景必须含有蓝色或绿色的部分时，也可以使用其他颜色，例如红色。

好了，基础的部分就到这里。让我们接着学习不同种类的抠像工具以及合并图像的其他方法。

# 抠像方式分类

# 3

    大家刚开始接触合成的时候，可能会觉得这一切都很简单：把人放到蓝背景前面，点几个按钮——瞧！冷酷的明（Ming the Merciless，影片《火星袭地球》中的邪恶科学家）就站在太空的小行星上了，然而，事实远非如此，大多数情况下，运用蓝/绿背景的合成技术是个相当不完美的配平过程。当所有环节都不出差错的时候效果还不错，然而只要一个环节没有控制好，就会造成极坏的后果，而这种情况几乎随时都会出现！

    于是近年来，人们逐渐开发了很多种创建活动遮片（Travlling Matte）的方法。每种方法都有它的优势和创新，也有它的劣势和技术限制。有的更胜任于某些情况，有的在相当特殊的条件下发挥出不凡的效果。有的在理论上听起来不错，可在应用到现实世界中时并不如想象中那么美好——然而我们都在现实中学习、生活、娱乐以及制作合成。

    不管你使用的是哪种视频剪辑或视频合成软件，基本上它们多少都会有些自带的基本色度抠像工具。其他的第三方抠像工具能和大部分的软件兼容，这样，我们就有很多办法创建（或"抠出"）蒙版。基本的抠像技术并不多，它们都能把蒙版从原始素材里抽取出来，只是每一种使用的方法略微不同。你可能会遇到很多种称呼方式，所以我列出一些惯用的词：

    色度抠像（Chroma Key）/颜色抠像（Color Key）：选择某种颜色使其变得透明的一种基本技术。大部分的抠像工具都基于这种思想，包括Primatte和Keylight等专业抠像工具，只不过它们有各自的细化内容。有的软件会专为蓝背景或绿背景设置专门的抠像工具。在HSV（色相，饱和度，纯度）模式下的颜色抠像中，用户可以选择某特定HSV值作为抠取颜色的"中心点"，然后在这个颜色周围设定容忍度（Tolerance）范围。

色度抠像包括两种方式，一种是颜色范围（Color Range，用户可选择较宽的颜色和色相范围）抠像，另一种是线性颜色抠像（Linear Color Key，用户可选择很窄的一段颜色范围）。

**色差抠像（Color Difference Key）**：一种比基本的色度抠像更为精确的技术，通过算术处理从绿色通道里减去红/蓝色通道来抽取出蒙版。经由这种方式处理后的边缘效果更好；同时，当前景主体是半透明时，色差抠像的效果优于色度抠像。Ultimatte便是颜色差值抠像的一个例子。

**差值蒙版抠像（Difference Matte Key）**：这种技术通过对比两个图层的差异来提取蒙版，一层是背景前有主体出现的素材，另一层是只有背景的素材（干净层）。理想情况下，软件应该可以识别出干净层和动态素材之间的差异，并能根据这种差异提取出蒙版。这个解决方案听起来十分完美，其实不然，实际操作有时候并不如理论上的那么美好。

**图像蒙版（Image Matte）**：让一张毫无关联的图像成为包含透明度信息的蒙版。

**垃圾挡板（Garbage Matte）**：垃圾挡板通常是一张绘制而成的简易蒙版，用来手工去除前景层中不想要的部分——也就是所谓的"垃圾（Garbage）"，基本的抠像工具自身不能消除掉这些垃圾。它们可能是画面中的话筒，或者是背景周围布光不均匀的地方，或者是阴影。

**亮度抠像（Luminance Key）/亮抠像（Luma Key）**：基于素材亮度（明度）值差异的一种抠像技术。低于（或高出）某个特定值的部分会变为透明。亮度抠像既可以使用明亮的白背景，也可以使用黯淡的黑背景。

以上这些抠像技术的差异主要在于它们从素材中抠取蒙版的方式不同。目前最流行的方式大多数都是在色度抠像和色差抠像的基础上进行改良和变化。我们之后将会详细地讲到各种实现色度抠像的方式。

还有一种值得一提的抠像方式是曲线抠像（Spline Key），通过曲线和控制点来定义不透明度和透明度。有的软件称之为矢量抠像（Vector Keying）。在After Effects这类软件中，我们需要对曲线抠像进行手动创建和调整。在有的软件（例如Serious Magic's Ultra 2）中，曲线抠像用于对高压缩比（例如欠采样）的素材进行抠像，能够得到边缘更为平滑的蒙版。同时，在创建垃圾挡板（Garbage Mattes）来去除多余的前景物体时（例如画面中的灯架或者话筒），我们也常常采用曲线抠像的方式。

每一种基本的工具通常都会带有一个附加的蒙版收缩（Matte Choker）控制器。在某些情况下，蒙版收缩的功能会单独列到一个模块中。通过这个工具，用户可以收缩或者扩张蒙版的边缘，还可以对边缘进行模糊处理。如今有的工具还带有附加的插值计算（通过数学计算再现图像信息）控制器，可以计算出丢失的信息。如果蒙版是从4:1:1或者4:2:0素材（通常为通过DV编码或者MPEG编码进行压缩的视频，在压缩过程中被去掉了部分颜色信息）中所抽取的，那么它的边缘会出现一些锯齿，而插值计算能使此类锯齿边缘更为平滑。

不论偏好的抠像工具是哪一种，我们都必须明白：任何一种抠像技术的有效和成功都依赖于很多因素，而其中每一个因素都不能出差错。因此，第三方插件所宣传的强大能力和灵活性可能会由于工作室的误操作或者缺乏经验而完全断送！了解复杂的制作要点相当重要，因此，下面的几个章节我们会介绍它们。如果没有系统地理解制作的要点，不论你的软件有多么昂贵，也不可能制作出好的合成。

# 3.1　揭秘

我们大部分人都不需要通过手动方式抠取蒙版，因为我们所使用的软件做得已经相当好了。不过了解一些"抠像魔术的谜底"（基本的工作原理）仍然十分重要！接下来，就让我们来做一个揭秘。

# 3.2　图层的叠加模式

抠像的技术并不是唯一需要关注的部分。除了用一张含透明度信息的蒙版之外，将层与层合并起来还有许多其他方法，这些方法都涉及数学上的算法。Photoshop的用户应该已经对这些混合模式（Blending Modes）十分熟悉了，有时这也被称为变换模式（Transfer Modes）；在苹果的Final Cut Pro里，这被称为合成模式（Composite Modes）。从技术角度上来讲，这些都不算本书意义上所指的合成。它们的原理是这样：让一幅图片里的所有像素对另一幅图片中对应的像素产生影响。

每一种模式都在一定的领域中大有作用。举例而言，下面将要提到的

滤色（Screen）操作对于在已有的画面上叠加光线效果十分理想，例如叠加镜头光晕、辉光或者"激光束"、"光剑"等。其中有的模式可能你从来都没有用过，有的可能你经常用到。

**图 3.1**

我们选择了两张差异很大的图片（一张是女孩，另一张是哈勃星空图），通过不同的数学叠加模式把它们合并起来。

**正片叠底（Multiply）**：正片叠底（相乘）的作用正如其名：这个操作可以将两幅画面相乘。在这个操作中，白色被看作1，黑色被看作0。其他的颜

色是一个 0～1 的分数值。因此，如果将两个浅灰色的像素（每个像素的 RGB 值分别为 190,190,190——这个值大约是整个范围的 0.75）相乘，那么得到的将是一个较暗的灰色像素（0.56），它的 RGB 值为 143,143,143。将黑色与任何颜色相乘得到的都是黑色，将任何颜色与白色相乘得到的都是其原本的颜色。在正片叠底的混合模式中，哪一层图像位于上层并不重要，不论如何放置，得到的结果都是相同的。从整个结果来看，通过正片叠底操作所得到的图像将会比之前的任意一幅图像都要暗。正片叠底的一个常用之处就是将手绘的黑色线条叠加到另一个背景之上，这样可以将线条之外的白色部分去除掉。

滤色（Screen）：滤色可以看作将光线效果叠加到另一张图像上的一种方法。从技术的角度上讲，它与正片叠底刚好相反：滤色过程将两个匹配像素的值的倒数相乘。同样，白色是 1，黑色是 0，其间的所有颜色都是 0～1 之间的分数。这样，叠加在上层的图像中黑色的区域不变，白色的区域变成白色。中间的颜色按比例对下层图像有着较为显著的影响。最后的结果几乎等同于两倍曝光的照片。这种工具适用的范围有：为图像叠加灯光、眩光以及镜头光晕，或者是叠加其他的辉光或者眩光的效果。滤色操作最终得到的结果将会比原来的图像更亮，和正片叠底相同。在这个操作中，哪一层图像位于上层并不重要。滤色工具最为常用之处与正片叠底正好相反，当我们想叠加较亮的图像时，这是一个很好的工具，例如将类似于镜头光晕这样的特效叠加到一幅画面中。

最小值（Minimum）：最小值工具在 Photoshop 和 After Effects 里也被称为"变暗（darken）"，它比较两层图像中匹配像素的像素值，并选择较暗的像素输出。在这里，像素既没有被混合也没有被融合。显然，最后得到的整体结果比原来的图像都要暗，因此，它在 Photoshop 里就有了"变暗"这种绰号。最初看上去这个工具十分乏味，也可能是一个我们不会经常用到的工具。不过，它也有其特殊用处：可以将一个在亮背景前的暗主体合并到一幅含有较亮区域的图像中。

最大值（Maximum）：最大值在 Photoshop 和 After Effects 里被称为"变亮"（Lighten）。正如我们所料，这个过程和最小值（Minimum）刚好相反。在两层图片中比较对应的像素，选择较亮的像素进行输出。这种工具的应用范围正好和最小值相对应：例如在一张图片中，背景较暗而主体较亮，而你想把它合并到另一张背景同样很暗的图片中（不过前提是后者上的背景不会比前者上的背景还要暗！）

**图 3.2**

这里我们应用了正片叠底
（Multiply）工具。

**图 3.3**

这 里 我 们 应 用 了 滤 色
（Screen）工具。

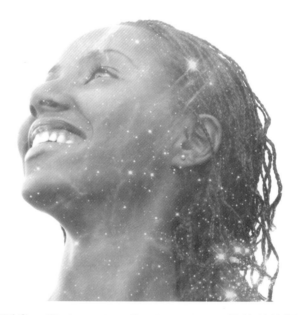

这里我再列出一些Photoshop和After Effects里的其他混合模式
（Blending Mode）/变换模式（Transfer Mode），在其他的一些软件中可能没
有这些模式或者名称上有所不同（译者注：为方便理解，下文中将"覆盖
层／混合层"统称为"上层"，将"背景层／被混合层"统称为"下层"）。

**溶解（Dissolve）**：想一想在PPT发言中常见的像素一个接一个地溶解
掉的过程。溶解模式所产生的像素源于对下层颜色或上层颜色的随机替换，

而这取决于上层图像的不透明度。虽然这种PPT式的溶解显得十分造作，但它也有一些用处——例如用来模拟橡皮章盖上的印，印上的墨水有一些随机的缝隙，透出了下面那层物体的材质。

**图 3.4**
这里我们应用了最小值（Minimum）工具。

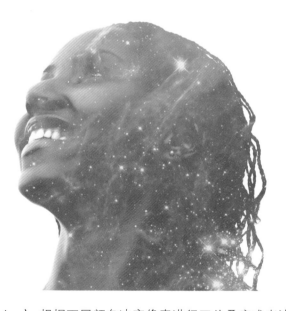

**图 3.5**
这里我们应用了最大值（Maximum）工具。

**叠加（Overlay）：** 根据下层颜色决定像素进行正片叠底或者滤色的操作。混合后的图像看起来像是叠加了上层图像的样式和颜色，同时又保留着下层高光和暗部的细节。下层的基本颜色并没有被替换，而是和上层的颜色相混合，呈现出原有色带的明暗关系。

**柔光（Soft Light）**：根据上层颜色决定对像素进行变亮或者变暗的操作。如果上层的颜色（作用类似于光源）比50%灰要浅，那么图像就会变亮——像是被减淡（Dodge）了一样；如果上层的颜色比50%灰要深，那么图像就会变暗——像是被加深（Burn）了一样。这个效果类似于用一盏漫射灯照亮图像。在模拟背景的光线效果时相当有用。

**强光（Hard Light）**：根据上层颜色决定对像素进行正片叠底或者滤色的操作。如果上层的颜色（光源）比50%灰要浅，那么图像就会变亮——像是被滤色（Screen）了一样；如果上层的颜色比50%灰要深，那么图像就会变暗——像是被正片叠底（Multiply）了一样。在模拟对图像添加阴影时相当有用。这个效果类似于用一束强烈的聚光灯照亮图像。

**颜色减淡（Color Dodge）**：检查每个通道的颜色信息，通过减小对比度的方式把下层图像变亮。和黑色相混合时不起作用。

**颜色加深（Color Burn）**：与颜色减淡相对应。检查每个通道的颜色信息，通过提升对比度的方式把下层图像变暗。和白色相混合时不起作用。

**差值（Difference）**：检查每个通道的颜色信息，用上层的颜色减去下层的颜色或者用下层的颜色减去上层的颜色，这取决于哪层颜色的亮度值更高。将白色混合到背景上时，背景的颜色值将会被反转；将黑色混合到背景上时，没有任何变化。

**排除（Exclusion）**：与差值得到的结果接近，不过其对比度比差值混合的结果更低。混合白色时会反转背景的颜色值，混合黑色时没有任何变化。

**色相（Hue）**：输出下层颜色的明度以及饱和度，同时输出上层颜色的色相。

**饱和度（Saturation）**：输出下层颜色的明度和色相，同时输出上层颜色的饱和度。混合灰色（色度值为0）时没有任何变化。

**颜色（Color）**：输出下层颜色的明度，同时输出上层颜色的色相和饱和度。这个操作保留了图像的灰度阶梯，可以帮助我们为单色图片上色或者为彩色图片染色。

**明度（Luminosity）**：输出下层颜色的色相和饱和度，同时输出上层颜色的明度值。这个模式和颜色模式得到的效果正好相反。

了解每一种混合模式（或称变换模式）的基本原理十分有用。它们的使用范围狭窄而又明确。你也许不会经常使用到它们，不过当某种情况正好出现时，它们将是一个得心应手的工具！

# 简单的静态合成解决办法

**4**

在详细讲解如何搭建蓝屏摄影棚之前，让我们先来看看这些常被我们忽略掉的魔术——它们所采用的合成技巧十分简单。要知道，绿屏并非合成的唯一途径！

蓝/绿屏合成技术可以帮助我们有效地抠取出动态蒙版（Action Matte，从真人表演的一段视频中抠出的蒙版），而其他的一些合成技术能够帮助我们创建静态蒙版（Non-action Matte）。静态蒙版不是静止（Non-moving）蒙版，因为有时我们可能会通过运动跟踪或者其他方法来移动它们，不过，静态蒙版本身不会随着帧的变化而变化，并且这种蒙版不是从真人表演中动态抠取出的。

合成可以用来美化一段视频，修正一些瑕疵（例如画面中的话筒、场景中的错误）或者为一些小成本场景添加昂贵的元素。它还可以拓展画面的深度，或者为镜头添加一些实拍中没有的细微光线效果。怎么做？接着读下去吧！

## 4.1 修正瑕疵

这是我经常遇到的一个步骤，通常是预先设计好的。请想一想，有多少次你在某地拍摄了一个堪称完美的场景，但其中却有一个很难也无法修正的错误？对我来说，几乎每次拍摄都会遇到这样的情况！我常常制作一些历史片，然而，总会有一些引人注目的现代化设施扰乱这些原本很完美的场景，或是一座手机信号塔耸立在原本几近完美的17世纪风景中，或是

一个红色的火警盒出现在一间可爱的 18 世纪画室里。不论如何，我们都需要把这些东西遮住、解决掉或者是挪到其他地方去，否则只好另寻场景！

再想想，又有多少次你的镜头被偶然入画的话筒毁掉了？举话筒的工作人员尽可能地将话筒放得离主体更近同时又保证它在画面之外。当然，有时它就不小心溜进画面了——而且保证是演员表演得最好的那个镜头！在很多情况下，我们能够通过数字手段来修正这个瑕疵并且采用这个镜头。

下面来介绍如何实现。这里引用《一个独特的结合》(An Uncommon Union) 的实例来说明，它是我几年前拍摄的一个电影。我们在康涅狄格州韦瑟斯菲尔德的巴托弗·威廉姆斯屋 (Buttolph-Williams House, 1710 年建) 里拍摄了许多室内镜头。纽伯伦国际儿童文学奖获奖作品《黑鸟池塘的女巫》(The Witch of Blackbird pond, 伊丽莎白·乔治·斯皮尔 1958 年著) 就是以这幢房屋为背景，它也是 18 世纪早期新英格兰式房屋的一个典型。

**图 4.1**
《一个独特的结合》中的问题镜头。请注意左图角落上的应急灯。右上图是这个时代错误的特写镜头，右下图显示了采用合成后得到的结果。

不幸的是，由于公共建筑规定的要求，每间房间都配有现代的应急照明系统，既不能修改，也不能遮盖住。而我们至少有一个镜头需要展示屋子的那个角落，因此，我们将这个镜头设计为固定镜头（在固定镜头中，摄像机必须保持静止。三脚架的摇和移控制器被"锁死"了，因此摄像机完全固定在相同的位置），并打算在后期中通过合成来修正它。

当摄像机镜头调整好并固定住时，照明也设计好了，我们开始拍摄一小段没有演员的画面，以获得一个房屋的干净层 (Clean Plate) 镜头。在这里，因为需要修补的区域在演员头部上方，这一步并非必须做的，不过这也是一个很好的演练，之后我们拍摄了场景的几个镜头。

回到剪辑软件，我从素材中输出了一帧静止的画面，加载到 Photoshop 里。通过克隆 (Clone) 工具，我用笔刷覆盖了应急灯的位置，这样角落的

应急灯就被去除了——在静态帧上做了一个十分容易的修补。接着，我创建了一条阿尔法通道，将一小块"修补"区域覆盖到视频上，这样，每帧画面中的应急灯都被自动地覆盖了！

　　你可以在一些自己拍的视频上尝试一下，或者是从已有的固定镜头中选择一段序列，或者是为了这个练习特意拍摄一段。找出一个合适场景，这个场景中要有一些你想去掉的东西——或者是一座广播塔，或者是一根电线杆。请确保你想去除的物体前方没有活动的物体。用剪辑软件采集素材并输出单独的一张静帧（输出哪一帧并不重要）画面。

　　现在，在 Photoshop 里打开这张静帧画面，将多余的部分覆盖掉。最容易的方法是采用克隆（Clone）工具克隆周围的天空或者其他背景，这也能让修补后的画面看起来很自然。接着，我们将这片手工绘制的区域保存下来并把它贴到实拍视频上。这样可以有效的去掉视频上的广播塔（或者其他的任何东西），并且几乎看不出任何缝隙。

　　现在的问题在于我们只想让修补的部分覆盖到最终的画面上，并且使原始的视频可见。我们不能仅仅切出修补的区域然后把它覆盖到初始的视频上，因为我们很难保证将它们对齐。因此，这时候我们就需要用到合成的魔术了。我们会保留全幅的画面（这可以保证修补部分位置的精准），但让覆盖层中的其余部分变为透明，这样原始的视频才可以显示出来。

　　为了达到这个目的，我们得定义覆盖层中哪些区域要变得透明（画面中的大部分），而哪些区域要不透明（也就是你用笔刷覆盖住电线杆的那一小部分）。因此，我们会绘制一张简单的灰度图像，白色的部分将会变为不透明，黑色的部分将会变为透明。当我们把它导入到一张图片中时，它就成为一条阿尔法通道。而当我们把它单独保存并应用到视频上时，它就成为一张蒙版。我们之后会详细介绍独立的蒙版。

图 4.2

在 Photoshop 中，透明度信息保存到附加的阿尔法通道（Alpha Channel）里。

　　于是我们这样做：当通过 Photoshop 的工具把图片上多余的部分去掉之后，我们要创建一条阿尔法通道。这条阿尔法通道的作用类似于一台切饼机，它会让图片的大部分变为透明，仅仅在修补的区域不透明。

在 Photoshop 中，我们在层面板进行修补操作。然而，如果想要创建一条阿尔法通道，我们要切换到通道面板。点击面板按钮，显示出颜色通道。一般情况下，这个面板中会显示出复合的 RGB 图像以及单独的 R、G、B 三条通道——总共是四条通道。点击添加通道（Add Channel）按钮。这样，第五条通道会自动成为一条阿尔法通道（或透明通道）。我们可以把图片存为 32 位的格式来保存透明信息。按下面这个步骤进行操作：

1. 首先，将图片复制到新建的阿尔法通道。我们用它作为一个精确到像素的参考帮助我们手工绘制出透明度信息。点击新建通道上方的任何一条通道，接着按住 PC 上的 Ctrl+A 或者苹果机上的 Cmd+A，选择整幅画面，然后按住 Ctrl+C（Cmd+C）把整幅图复制到剪贴板中。当然，选择了整条通道后，你也可以通过鼠标点击编辑（Edit）▷复制（Copy）。

2. 点击空白的阿尔法通道，将剪切板里的内容粘贴到这里，或是采用 Ctrl+V（Cmd+V），或者是单击鼠标右键选择编辑（Edit）▷粘贴（Paste）。

3. 将前景设置为 255,255,255 的白色，同时将背景设置为 0,0,0 的黑色（在 Photoshop 中，快捷键"D"能够将前景/背景颜色恢复为默认的黑色（前景）和白色（背景），再按"X"键可以切换它们的位置）。取消通道的被选择状态，用一项绘图工具（随你所愿）描绘出"修补"区域的边缘，这块区域是我们想在前景中保留为不透明的区域。直接在阿尔法通道中可见的单色区域上进行绘制，然后将这片区域填充为白色。

4. 用吸管工具选择白色的区域。按住 Ctrl+Shift+I（Cmd+Shift+I）反转所选区域，或者点击选择（Selection）→反转（Invert）。

5. 用黑色填充目前的选区——也就是除了"修补"区域以外的所有部分。

6. 修补的区域一般来说都不易被察觉出来，但别让边缘过于生硬，这样修补的痕迹会很明显。用模糊更多（Blur More）工具（或者用高斯模糊，将值设为 2~3 个像素）来软化阿尔法通道的边缘。请注意，我们模糊的是阿尔法通道，而不是原始的图片！将图片存为 32 位的格式，例如 PSD 或者 TARGA。

我们刚才创建的是一张嵌入了"切饼机"的静帧图片，只有需要修补的区域是可见的。把这张图片导入到剪辑软件中，将它放置到原始视频素材的上层。这样，视频素材的每一帧画面上都会"覆盖"有手工绘制的修

补区域。这种技术叫做"蒙版覆盖（Matted Overlay）"。

我们来实际操作一下。打开剪辑软件，导入原始视频素材和刚才保存的32位图片。将原始视频素材拖曳到时间线上。接着，将图片拖曳到上一层轨道中，这样它就覆盖到原始的视频素材上了。时下的大多数软件都能识别嵌入的阿尔法通道（在早期的软件中，你还得手动设置蒙版使其识别出阿尔法通道）。好，我们完成任务了！现在仔细检查视频，你会发现多余的部分已经被去除掉了。如果做得好，修补的区域几乎都看不出来——就像我最终的素材中，丑陋的应急灯已经不见了一样。

这种技术和早期电影中所采用的玻璃绘景（Glass Painting）比较相似。它灵活、成本较低并且适用范围广泛，许多现实中无法处理或处理起来十分昂贵的问题都能通过它得到解决。

显然，这种技术在固定镜头中运用起来较为容易。因此，一旦得知制作中有必须被消除的元素，我们就会事先把这个镜头设计为固定镜头。但是，显然我们无法预料到所有的情况。当有摄像机运动镜头时，我们仍然可以采用这样的修补技术，只是在方法上要略微复杂一些。覆盖层必须根据摄像机运动进行精确的运动跟踪。当我们需要修补"入画的话筒"时（显然，这属于计划外的失误），运动跟踪尤为重要。

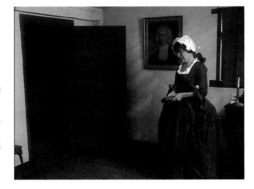

图 4.3

在最终合成的画面中，角落上"涂掉"的区域已经覆盖到了视频表面。请看图，这是在 Premiere Pro 时间线上的效果，应急灯已经被处理掉了。

# 4.2 跟踪蒙版修补层

Adobe After Effects( 仅限专业版 After Effects Pro )，Apple Shake，eyeon Fusion 等类似的软件或多或少都带有某种跟踪器，能够辅助我们完成这项原本很繁重的工程。不幸的是，在多数情况下这些运动跟踪的模块都存在各自的局限性。如果有明确的目标跟踪点，而且这个点十分清晰，对比也较强，那么采用它们能得到很好的效果。在一个设计好的跟踪镜头中，如果场景中的某个物体需要被覆盖掉，我们会在这个物体上标记一些跟踪点

（例如亮红色的贴纸）。贴纸的作用在于为软件提供跟踪的标记点，这样会比较容易跟踪，结果也会更加精确。不幸的是，一个"话筒入画"的镜头并不在计划中，因此场景中也不可能存在这些好用的标记点。我们只好在画面中寻找一些现成的物体，并祈祷软件能够凑合着用它们。如果这种方式可行的话，效果十分不错，然而它也可能被各种因素所干扰：例如正好有东西经过我们选择的标记点，或者是有些东西和标记点离得很近，而且它的特征和标记点比较类似。这样软件就可能错选了另外一个物体。另外，运动模糊也会使跟踪点丢失。如果出现了这些情况，你就得辛苦工作到凌晨了——不过，只要你的工作挽回了这个几乎完美的镜头，你会成为一位英雄！

我们来看看这类问题中的一个经典例子：举着话筒的工作人员有点扛不住了，或者是精力不集中，或者是移动了位置——这时候话筒从画面上方入画了，并且停留了几秒钟。不幸的是，这个过程刚好发生在摇摄像机的时候，因此我们需要覆盖的区域在画面中有移动。

这里是解决方案：选择话筒周围背景区域最多的那一帧。这一帧可能是在摄像机上摇幅度最大的时候。之后，这帧会成为运动跟踪开始的那一帧，只有这样，当我们开始运动跟踪时，修补蒙版最上方的边缘不会因为低于画面的上方而露馅。把这帧作为静态图片输出，然后按照上面提到的步骤开始处理。实际上，最好能够在画布的上方再克隆10～20像素高的区域，把这部分的"墙"再增高一点，以保证更大的安全区域。

当我们成功创建了话筒的修补蒙版后，把它导入AE中，同时导入我们想要修正的视频素材。确保素材和蒙版的场设置正确等。现在，将时间轴上的指针移到话筒入画之前的几帧，把蒙版拖曳到时间线上。另外，试着上下左右移动它，保证精确地覆盖到了原来的墙（或者屋顶，随便是什么）的位置。如果位置是精确的，那么从现在的画面上看到的和没有放上蒙版之前的画面就不应该有任何的差别。

现在你需要找到一个跟踪点。虽然说它不一定要在修补区域附近，但是还是要满足以下一些条件：

1. 和周围的像素有十分明显的区别。

2. 在整个需要修补的片段中，跟踪点要有清晰对焦的明显边缘。

3. 最好它的颜色也和周围像素有很大反差。

4. 在整个需要修补的视频片段中，没有任何物体经过它。

5. 这个物体与房屋中的其他物品应该保持相对静止。

6. 理想状态下，在需要修补的片段中，这个物体不应该有明显的运动模糊。

好了，找到好的跟踪点了吗？没有找到？那我们就继续等。还没找到吗？哎，有的时候它们还真是些捉摸不定的家伙！也许6个条件中，你只能满足5个；如果可能的话那么就请别忽略了4、5、6这三项——如果没有满足这几个条件的话，实在会对跟踪产生很严重影响。

在时间线（同时包含了背景素材）上选中你要跟踪的层，点击动画（Animation）> 跟踪运动（Track Motion）激活运动跟踪器。现在合成窗口中出现了一个双层的小方框。内层的方框定义了"特征区域"，这个方框应该完全围绕在选择的跟踪点外。外层的方框定义了"搜寻区域"，AE会在这个区域中寻找符合特征的跟踪点。这个方框不能太大，大约应该在"特征区域"外10～15个像素范围。在中间还有一个小小的十字指针，这就是"定位点"。搜寻方框和定位点可以被分别移动。如果想要把整个区域（两层方框以及定位点）移动到跟踪区域上（请注意，这个区域是我们想要跟踪运动的区域而不是想要修补的区域），那么点击内层的方框并拖动它。当两层方框（特征区域和搜寻区域）都被放置到合适的区域时，再单独移动定位点，把它放置到你想要跟踪的精确位置。

在运动跟踪控制的对话框中，检查设置是否正确。运动源（Motion Source）选项中应该是你想要跟踪的层（一般来说是背景层）。跟踪样式（Track Type）应该选为简单的"几何变换（Transform）"，确保"位置（Position）"为被选中的状态，同时"旋转（Rotation）"和"缩放（Scale）"不被勾选。接下来，点击编辑（Edit）> 目标（Target），将运动目标层（Motion Target）选为遮住入画话筒的那一张图片——在时间线中，这张图片需要被放置在背景的上层。

现在将时间线指针滑动到跟踪开始前一帧。点击分析（Analyze），然后观察软件如何跟踪你选择的点。如果顺利，软件会紧紧地跟踪到点上，我们也就完成任务了；如果没有如此顺利，那么再试一次——有时还需要重新定义特征区域的位置。如果你对最终的结果感到满意（或者你认为目前已经离理想效果最为接近了），点击应用（Apply），这样就把控制点应用

到目标层上了。

现在回放这段视频，仔细观察覆盖的蒙板。理想情况下，覆盖层会紧紧地跟踪到背景上，不会出现任何使合成露馅的多余运动。也可能会有几帧的滑动然后再回到原来的位置，或者在滑动后就直接待在了另一个位置——这种情况很常见。如果滑动的现象很明显，你得回到这些帧上，手动更改它们的位置。虽然这种经历要比只用一把剪刀来除草有趣些，不过差得也不远。如果需要手动修改的帧数太多，你就应该考虑是否丢掉这些关键帧，重新选择一个跟踪点，然后再次开始。

**图 4.4**

图中的双层方框标明了将会被跟踪的区域。里层的方框定义了"特征区域"，所选择的跟踪点必须被这个方框完全包围。而外层的方框则定义了"搜索区域"。这样，我们将会跟踪绿屏上的特殊标记点——而这些标记点是专为跟踪而放置的。

# 4.3 手动跟踪

如果没有 After Effects Pro（因此也没有运动跟踪模块），你也可以通过手动跟踪达到不错的效果——虽然这条道路上并不会充满了欢笑。操作十分简单，只是任务很繁重而已。将覆盖层放到需要修补片段的第一帧上，激活覆盖层的位置（Position）选项，使我们能够手动对蒙板的位置打上关键帧。现在找到话筒入画最严重的那些画面，或者是需要修补片段的中间。在这个画面上移动覆盖层，直到与背景匹配为止。然后将指针移动到需要修补的视频片段末尾，移动覆盖层直到与背景匹配。回放这段视频，如果看起来还不错，那么你就是中了运动跟踪的乐透大奖了。绝大部分情况下，效果会很糟糕——在关键帧之间会出现明显的滑动。

因此，现在我们找到视频一开始的关键帧和中间的关键帧之间一半的位置（整段视频的1/4处），然后调整蒙板位置。当然，做一次调整就会产生一个新的关键帧。接着移到中间的关键帧和结束的关键帧的中点（大概在整段视频的3/4处），再次调整蒙板位置。依此类推，不断地在已有的两个关键帧之间设置新的关键帧，直到你对蒙板的运动满意为止。好了！你已经手动地创建了一条运动轨道了。相信如果再多做两三次，你很快就会

加入投资，升级到专业（Pro）版本！不过话说回来，如果挽回了这个几乎完美的镜头，你就是英雄。

# 4.4　数字"玻璃绘景"

现在我们来介绍一些很多电影制作者都不会想到的电影魔术——而且这种魔术在数字合成中更容易实现——这就是玻璃绘景（Glass Painting）。在例如《乱世佳人》（Gone with the wind）这样的早期电影中，玻璃绘景用来拓宽有限的场景，解决布景的问题或者通过展示原本没有的全景来加强场景的戏剧效果。在《乱世佳人》中，电影一开始出现的塔拉的宽镜头实际上是通过玻璃绘制的。建筑是真实的，不过树木、天空和草地都是在玻璃板上手工绘制的。

在电影《乱世佳人》中，"塔拉（Tara）"的宽镜头实际上是通过玻璃绘景（glass painting）实现的。塔拉的建筑是真实的，是作为一个布景而在 Selznick 工作室中搭建起来的——不过这个建筑的周围放置的是其他的场景元素，而不是平原上被风吹动着的农场。因此所有的天空、树木、草地以及弯曲的小路都被绘制到一张玻璃板上。

有两种方式可以实现玻璃绘景：一种是一幅留有透明区域的玻璃绘景，可以让现实中的场景透过透明区域而显示出来；另一种是一张黑色的蒙版，能够让之后绘制的图像"替换"掉这块黑色蒙版。

在第一种方式中，蒙版绘制艺术家会小心翼翼地绕开留给实拍物体的区域，绘制一幅能够增强画面感染力的图画。当我们把它放置在摄像机镜头前时，得到的效果几近完美。

而第二种方式多少有些类似于现在数字合成中的灰度蒙版。我们会把一片玻璃涂黑，只留下真实的场景和演员所在的部分。当实拍完成后，我们把底片重新装回到摄像机中，然后把另一张蒙版（这张蒙版相当于第一张蒙版的反转）锁定在摄像机之前，拍摄背景的画面，填充到原本被遮住的部分中去。相当于第一种方式而言，第二种方式能使我们把一张更大的绘画放置在离摄像机更远的位置，从而获得更丰富的细节以及更强的真实感。

这种技术被广泛运用到了数字时代之前的那些电影中去。例如《欢乐满人间》中的爱德华时代的英格兰场景，其中的建筑是在有声摄影棚中拍摄的，而其他的部分都是在玻璃绘景上完成的。另外影片《海底两万里》（20 000 Leagues Under the Sea）尼莫船长的小岛也是在玻璃上绘制出的。

曾经只有很少一部分艺术家能够胜任玻璃绘景的工作。其中的一位大师便是彼得·艾伦沙（Peter Ellenshaw），他担当过很多电影的玻璃绘景工作，例如《欢乐满人间》《海底两万里》《金银岛》《大卫克罗传》（King of the Wild Frontier）《黑洞》）等。他的儿子，P.S.艾伦沙为最早的《星球大战》做玻璃绘景的工作。

如今，当然我们不再采用玻璃，也不用油画颜料作画。所有用来扩展和渲染气氛的场景都能在三维软件中创建，或是通过Photoshop修改实拍的照片而创建。这与我们上面提到的"场景修补"相较而言，只不过前者是事先设计好的并且规模也更大而已。除了覆盖掉古典房间里的现代应急灯外，还有很多方法可以改变场景以及加强其戏剧效果。以下是一些方法：

- 你正在拍摄一组维多利亚式住宅的外景镜头，然而宫殿周围环绕着许多现代建筑，无法使用宽镜头。解决方法：采用一张其他维多利亚建筑周围的风景图片作为数字绘景（Digital Matte Painting）。

- 你要拍摄大草原上的一幢圆木小屋，然而不论从哪个角度都能看到小屋后面的高压线。解决方法：采用一张有大草原和天空的空景图片作为数字绘景。当然，这样你还有机会创造一片瑰丽的天空，散落了几片美丽的云彩——而实际上天空中布满了乌云，还有飞机喷出的尾迹。

- 还有一幢房屋看起来简直太符合18世纪的英格兰乡村了——除了少一个茅草屋顶以外。解决方法：合成一张茅草屋顶的数字绘景，覆盖掉房主放上去的现代玻璃纤维招牌。

好了，好了。这些都是历史类题材的例子，你可能会抱怨它们对科幻和幻想类题材制片人没什么帮助。那我们来看看下面这些方法：

- 你勘察到一幢未来感十足的建筑，想以此作为场景。可是它的一边是个相当普通的车库，另一边是一幢20世纪30年代的建筑。解决方案：在LightWave里创建好其余24世纪的建筑物，以此做为一张数字绘景，覆盖到丑陋的车库上！当然，你可以走得更远，例如在画面上方再叠加一层汽车在空中行驶的图像。

- 你的幻想片中的主角正站在一座可怕的火山前，准备挑战住在火山阴影中的邪恶巫师。然而问题是，你家附近没有可怕的火山。怎么办？现在你知道了：找一张合适的火山图片，做一些修改以符合你的要求，然后把它拖曳到画面中，方便地遮盖住了演员实际上盯着的手机信号塔！

显然，由于数字手段的出现，如今的这些技术要比早期简单得多了——以前只有很少的蒙版艺术家能够创作出很好的玻璃绘景。

让我们具体介绍未来城市的创作。首先我们在一个广场上完成了主角

的拍摄，主角身后是一幢很有未来感的建筑——如果只选择其中一角的话。
由于这个镜头是经过计划的，因此边缘很干净，等待着之后的数字绘景添
加进来。

　　在三维软件中（我用的是 LightWave）创建一批未来感十足的建筑物，
然后把它们合成到一张具有异形感的天空图片中。当然，这张图片的大小
应该与将要合成的视频画面大小相同；同时，我们尽可能让实拍的前景与
数字背景看起来更为相似：阳光要从同一个方向照射过来等。请先仔细阅
读接下来的章节，然后再开始实际操作。

　　为了更好地说明，我们现在要用另一种方式来创建合成。我们准备创
建一张简单的蒙版图像，用来在实拍视频上戳出一个洞（透明区域），然
后再把数字生成的背景放在前景层下方，这样它能从透过洞显示出来。

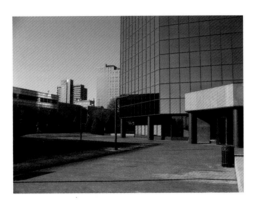

　　从实拍的视频中输出一帧
静止画面，作为绘制蒙版的参
考。一般来说，我们需要画出
黑色的部分（定义了透明的区
域）和白色的部分（定义了不
透明的区域，也就是最终画面
上我们想要保留的部分）。如
果要保留的前景和多余的背

**图 4.5**
这是某视频中的一幅画面，
我们将会以此为基础合成一
个极具未来感的场景。不幸
的是，背景处的建筑显然没
什么未来感。

景之间有较强的对比，或两者之间有颜色上的差异，那么我们可以采用
Photoshop 中的魔棒选择（Magic Wand selection）工具。对于建筑而言，我
们还可以采用直线（Line）工具便捷地勾勒出大部分边缘。对于视频（即
便是高清）而言，我们创建的蒙版边缘都太硬了——因此，完成蒙版的绘
制后，再添加模糊（Blur）或者进一步模糊（Blur More）滤镜使边缘软化。

　　我们可以在任何合成软件以及任何合适的非线性编辑软件（NLE）上
完成合成。将背景放到下层轨道上，将前景（实拍视频）放到上层轨道上。
接着，按照软件的操作步骤将一张图像蒙版（Image Matte）应用到前景层。
选择我们刚才绘制的蒙版图像。如果其余设置均无误，蒙版被选中之后，
前景中多余的部分就会被"抠穿"，新的背景层会显现出来。在有的软件
中（例如 AE），需要首先导入蒙版图像作为已有的素材，然后才可以使用；
而在其他的软件中（例如 Premiere Pro）我们可以选择电脑上的任意一张图

片作为蒙版，不需要事先导入到库（Bin）中。

尝试过这个技巧之后，你也许会用全新的眼光和想象力来选择拍摄地点呢！

现在，基于同样的理念，让我们来对一些平淡的素材做出微妙的特效处理。首先，我们来创建一个假景深效果——虚化较远处的背景（或者是前景）。这样的例子只在某些类型的镜头中有较强的真实感，不过我们也可以把它用作一种非写实的特殊效果。接下来，让我们来介绍具有真实感的应用实例。

**图 4.6**

最终合成中，我们换上了一些超现实的建筑物并替换了天空。我们可以在这幢真实的建筑前拍摄真人表演；而且你可以在数字绘景的部分加上任何想要的东西——想要一艘太空飞船穿过场景吗？没问题！

当图像的内容和摄像机呈一定的角度时，我们可以采用这种手段——此时，摄像机离背景（以及所有主要的前景物体）的距离在图像的一边比另一边要大很多。请参看图4.7，理解我所提到的这种镜头。

这种技巧的诀窍在于渐变蒙版——蒙版的左边1/4处为黑色，右边1/4处为白色，中间的部分为渐变。我们需要在PS中用渐变（Gradient）工具单独创建一张图片（尺寸和视频画面大小相同）。

在非线软件（或合成软件）中，复制时间线（或合成窗口）上的视频，得到两层完全同步的素材。对上方的层应用渐变蒙版，目前还看不出什么变化，因为两层的内容是完全相同的。隐藏下方的层，我们可以发现上方的层从右到左渐变成为透明。

现在激活下方的层使其再次可见，并对它应用模糊（Blur）滤镜。你可以用高斯模糊（Gaussian Blur）、快速模糊（Fast Blur）或者是摄像机模糊（Camera Blur，如果软件有的话）。增加模糊程度，你可以看到屏幕的左半部分看起来像是虚焦了一样，而右半部分仍然清晰聚焦。调整模糊程度直至满意为止。

在后期中，这种技术甚至可以用来实现转移调焦（Rack Focus）。举一个类似于上面提到的例子：在一幅画面中有两个人，一位在画面的左方（并且离摄像机较远），一位在画面的右方（并且离摄像机较近）。我们需要模拟出一个转移调焦的效果，让焦点先定在右边的人上，当他和另外那个人打招呼时，再把焦点转移到左边。同样，在时间线上有两轨复制的视频，一轨通过渐变图像蒙版覆盖到另一轨上。我们可以对每一轨的模糊（Blur）程度分别打上关键帧：首先模糊下方的层，然后再模糊上方的层，同时减

少下方层的模糊程度，让焦点"对准"到这层上。

**Gradient Matte**

显然，这种技术只有在某一特定类型的镜头中才能显得很真实。不过，它也可以用作一种艺术化的特效，以强调重点或者营造某种特殊情绪。举个例子，我曾经在很多片子中用它作为一种闪回或者回忆的特技。这种手法类似于柔焦滤镜（Vignette），不同的是前者让镜头的边缘渐变为白色，而这种手法是让镜头边缘逐渐虚化。在这里，与其采用直线渐变（Linear Gradient），我们更偏向于采用径向渐变（Radial Gradient）蒙版。

类似的技术还可以用来创造微妙的光线效果——或者说在更多的情况下，可以用来创造合适的阴影效果。具体做法和上面的例子大同小异，只不过不是对某一层应用模糊效果，而是通过图像工具使其变亮或者变暗。

这里拿我制作的一部纪录片作为例子。在采访时，我喜欢让背景的照明级别低于主体约两级曝光指数。这样能引导观众的注意力集中在前景主体上——尤其是在背景十分繁乱、干扰视线的情况下。采访的对象是达利尔·斯通费斯（Darryl Stonefish），一位研究特拉华部落联盟的历史学家。采访在一间部落图书馆里进行，完全采用平光照明。其实这也没有什么错，只不过这种布光风格与其他的采访不匹配，而且从我的审美角度看来，投射到纷杂的背景上的光线太多了。

**图 4.7**

在一个镜头中，如果画面某一部分比另一部分离摄像机更远（见左图），我们可以用合成的方式来制造假"景深"的效果。这个技巧就是对图像应用线性渐变蒙版（Linear Gradient matte，见中图）。最终的合成（见右图）大致上模拟了一种窄景深的感觉。

**图 4.8**

图片（左）看上去是在窄景深下拍摄的。而我们在其中加入了径向渐变（Radial Gradient）蒙版，使得画面的边缘虚焦（右图）。

我采用之前提到的方式，在Photoshop中创建了一张蒙版，这张蒙版中对角线一边是白色的（大约是画面宽度的1/2），而另一边则渐变到黑色。复制视频文件并将它放在本层上方，并且将蒙版应用到最上层上。然后用亮度（Brightless）控制器将背景层变暗，直至镜头的四角看起来比中间要暗。整个效果看起来就像是灯光经过挡光板（Barn Door）而照亮背景似的。这并不算完美，不过微妙的效果让这段采访看上去和片中的其他采访的风格更为统一。

类似的手法（通过径向渐变）还有许多用途，例如使镜头边缘模拟柔光滤镜的方式变亮或者变暗，或者是模拟幻灯片以及电影边缘的暗角。

**图 4.9**
原始素材（左）采用了平光照明方式，和其他的采访风格不符。我们通过一张手绘的图像蒙版把素材背景变暗了，两种风格的视频就统一起来了。

# 4.5　那么什么最重要？

对于有的读者，尤其对于一些追求新奇刺激的新锐制片人来说，本章中的例子显得平淡无奇。它们看起来不像特效。不过在很多情况下，这就是最好的特效——完全没有瑕疵，并且让人感觉不出它的存在，然而却能挽回一个有问题的镜头，还能够帮助我们创造一个原本支付不起的场景。如果曾经有过完美镜头被入画的话筒毁了的经历，任何一位制片人都能够证明这里的合成技术就是真正的电影魔术！

别小看这些"不可见"的特效。它们能够挽回一个场景并且减少你的预算——不然你还想要什么？

# 搭建一个蓝屏抠像的摄影棚 5

到目前为止，我们已经介绍了运用静态蒙版的一些经验，接下来让我们来看看如何创建活动蒙版，也就是从真人表演的素材中抽取的蒙版。实现的方法有很多，不过迄今为止，最常用的还是基于颜色的抠像系统——例如色度抠像和色差抠像。而抠像系统中最常用的技术就是把主体放在照明均匀的蓝/绿背景前进行拍摄。因而很显然，我们的首要任务便是寻找一面足够大的蓝色或绿色的墙！

上面有个字很关键："寻找"一面蓝色或绿色的墙壁。搭建一间绿屏摄影棚不算太难，本章后面还会介绍到很多可移动的/临时性设备（在使用要求不高的情况下，它们的效果也不错）。但是，搭建一个较大的抠像背景需要十分开阔的空间，而且大部分制片人在绿屏摄影棚里工作的时间也不长。所以相较而言，如果影片只需要几天的绿屏拍摄，那么为了成本考虑，最好在周围看看能不能租下一间摄影棚。每个主要的城区里，至少会有一家影视公司拥有蓝/绿屏装置。如果没有闲置的空间，那么租赁现成的摄影棚显然更为划算。

## 5.1 规划你的摄影棚

不管怎么说，我们首先假设你要搭建一个属于自己的永久性的蓝/绿屏摄影棚。这个摄影棚的规模可大可小，它可能是一个车库，或者是改造

后的办公室，甚至是由电网和大功率的采暖、通风及空调系统全副武装的、面积为50英尺×50英尺（约15m×15m）的空间。所有工程仅仅需要一罐绿色涂料，是这样吗？

**图 5.1**

一个绿屏抠像演播室。照片由 Pro Cyc 公司提供。

也有这种可能。然而实际上，我们需要一些十分特殊的涂料和布料，而且在拿起锤子、锯子和刷子准备动手之前，你必须要回答一大堆问题。如果你是个热情的业余爱好者，现在就可以跳过下面的部分，直接去找些绿色涂料来刷到车库的墙上。不过，如果你是一位专业人士，准备把精力和金钱投资到一个永久性的装置上，那么我们就得从长计议，看看这个绿屏有哪些潜在的用处——我们的眼光不应该仅停留在一个星期之后，而是要放远到相当长的时间内。

首先我们要问自己一些问题。以下给出一些值得讨论的问题：

- 我真正需要多大的空间？
- 一次拍摄中，有多少人可能同时出现在镜头中？
- 这些镜头是否是全身景镜头，为此地板是否必须是蓝/绿色？
- 是否需要反复使用整幅的弧形画幕，使墙到地板之间平滑过渡？
- 每月大概会使用多少次绿屏？
- 这个空间是划给绿屏合成专用还是需要还原为"常规摄影棚"或其他用途？
- 灯具是固定到网格上的还是可移动的？
- 压轴的问题是：我的预算是多少？

换句话说，在开始动工之前，我们必须要了解这项工程有多复杂。这个复杂性可以由以下给出的算式决定：

可预见的用途范围 × 预算 - 无法预料的问题 ÷ 墨菲定律（Murphy's Law，凡事只要可能出错，就必定出错）

好了，这样说多少有点挖苦的意味，不过在建造一个功能如此特殊的摄影棚时，需要严肃对待很多实际问题。

### 5.1.1　多大的空间？多少人？

让我们来看看这么一些问题，答案也许描绘出了你的摄影棚。第一个问题很棘手，因为"多大空间"的答案往往是"比你预计的要大"。即使你拥有一个影院般大小的空间，很快也会被填满（快得让人无法想象），甚至拍一个宽镜头（Wide Shot）都不太够。我见过很多的摄影棚，在规划时没考虑到足够的容量，结果到处都堆满了设备，吃掉了本来就小的空间。但是，我们假定其他的因素都差不多，你也有一些选择和设计空间的自由，那么 30 英尺 × 30 英尺（约 9m×9m）是最小限度。一般而言，这样的大小不久就会显得很拥挤。50 英尺 × 50 英尺（约 15m×15m）或大于此会更好。需要考虑到的重要因素是有色背景前面有多大的距离。如果你计划拍摄一个有一群人出现的全景镜头，那么摄像机镜头离主体大概需要 15～20 英尺（4.5～6m）远。另外，主体也不能紧贴着墙壁，我们学习了照明那一章后就会了解，为了减少色溢光和阴影问题，他们至少需要离绿屏 6～8 英尺（1.8～2.4m）远。显然，他们还需要一些走动的距离！如果背景幕布前方只有 25 英尺（约 7.5m）的空间，你会为很多镜头烦恼，也会永远期待要是多了 5 英尺（为 1.5m）该多好。如果你打算建造一个弧形画幕（Cyc），画幕的弧形拱也会占据几英尺（1 英尺 =0.3048m）空间，这也要包含在计算内。

但是，除了基本的配置之外，你真正需要用到多大的空间？你真的有必要像乔治·卢卡斯（George Lucas）拍摄《西斯的复仇》（Revenge of the Sith）那样用到有声摄影棚吗？除非必须在绿屏前面拍摄一组人群的全景镜头，我们刚才提到的空间大小就已经足够了。另外，我们还可以在一个较小的地方拍摄一组人群，然后把他们合成起来，形成一个看起来十分壮观的场景。即使在最终的画面中，演员看上去处在离镜头 100 英尺（约 30m）以外的地方，拍摄时也并不需要真的站得那么远。绿屏其实就是主体后方的一片空白区域，通过镜头的设计，我们能模拟出摄像机的一切角度和运动。

当然，对个人来说，这个问题的最终答案可能是"不需要那么大的空间"。如果仅是"天气预报式"的工作——只需让一个人的手指向计算机

图像（甚至不需要拍摄他们的全身）——你根本用不到那么大的空间。当地电视台用一块小小的蓝背景凑合着拍摄，这块幕布不比你每天晚上看到的新闻镜头要大多少。这种装置能很好地满足学院和培训的需求——然而，只要稍稍超出这种简单的用途，对于空间的需求量就会飞速上升。

**图 5.2**

天气预报式的镜头只需要一个固定的抠像背景就足够了。这种类似的装置在学院里或是培训时也十分好用。图为气象员 Josh Judge 在新罕布什尔州当地 WMUR 电视台录制节目，Sabre Gagnon 摄。

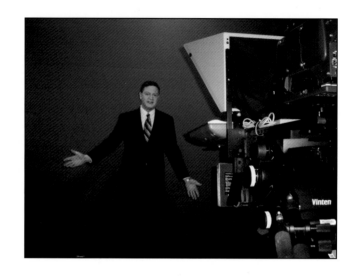

所以，让我们来仔细瞧一瞧一次需要拍摄有多少人的全景镜头（从头到脚）。即使对于数量巨大的电影镜头，这个答案也顶多是 4~6 个。就算史诗级的制作也是如此！近年来，电影的精剪越来越偏向于大特写，以至于离演员近得有点令人不适。甚至群体的展示也经常由几个分切的特写画面来完成。站在旁观的角度上来评论，我认为这种风气有点过头了，我们得重新发现远景宽镜头（Establishing Wide Shot）的魅力。不过在这里我想表达的意思是，除开基本的空间需求，完成一个看起来很"宏大"的镜头并不一定需要一片广阔的区域。

**提醒**：如果你认为可以凑合着用一块较小的背景幕布，我还想提醒一点——在很多镜头中，背景可能会不够用。背景幕布和演员是分开照明的；演员离背景有 10~12 英尺（3~3.6m）远，离摄像机又是 10~12 英尺（3~3.6m）远；摄像机很可能拍摄到幕布以外的部分。因此必须十分谨慎，尽量别让演员在做动作或摆姿势时"脱离"背景。

### 5.1.2  全身景镜头？是否需要弧形画幕？

同样，如果拍摄天气预报员的镜头，不必把地板也变成绿色。但是，如

果你想拍摄一个宏大的场景，那就会涉及许多展示演员全身的镜头，而且他们可能会站到虚拟场景"上面"。因此，地板也必须是绿色——或是暂时的或是永久的。最好在墙到地板之间搭建一个平滑的曲面来完成转折，这样在角落里才不会形成明显的阴影。在后期制作中，这种阴影会带来很多问题，导致无法抠出干净的蒙版。另外，这个曲面也可以是暂时性的或永久性的。

在某些情况下，即使不用绿色的地板，我们也能拍摄全身景的镜头。此时，真实的摄影棚的地板就成为了虚拟场景的地板。这种办法通常很奏效，尤其当展示演员脚部的镜头很少时。然而，它也带来很多限制，我们必须匹配摄影棚地板和绿屏之间的物理透视，使两者不会给人"折断"的感觉。在大多数情况下，绿屏是一个"可替换的墙"，但不是真正的360°"任意空间"——我们不能随心所欲的以任意场景或者任意角度来安置演员。

提示：采用可见的摄影棚地板会多少有些限制，除此之外，也有很多好办法。我曾经为一个试播节目做过这样的特效，我们在地板和多层的虚拟场景之间搭建了"楼梯"，这个"楼梯"看上去像是从虚拟背景延伸出来一样，从而掩盖摄影棚地板和背景层之间在透视上的错误。

如果仅仅是偶尔拍摄全身景镜头，我们只需要刷一面墙然后再加上临时性的曲面和遮盖地面的布料。我还曾经做过一个节目，只用了一卷纸（教具店里出售的"苹果绿"公告板纸）做出临时拱形以及绿色地面。

GAM 推出了一个很有趣的产品叫 GAMFLOOR，它是一片厚厚的可移动的聚乙烯地板胶，一卷长 100 英尺（约 30m），宽 48 英寸（约 14.4m），有很多颜色可选，包括色度抠像所用的蓝色和绿色。它可以粘到混凝土、聚乙烯、木质、着色、玻璃或者塑料等材料的表面，也可以粘到垂直于地面的表面上，拆卸起来也很方便。如果使用得当的话，GAMFLOOR 还可以再卷起来留到下一次用。

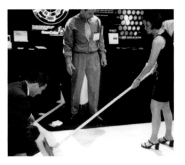

图 5.3
GAMFLOOR 安装起来很方便，能为摄影棚提供结实可靠的地板表面。其中也包含适于色度抠像的颜色。照片由 GAMPRODUCTS 公司提供。

另一方面，如果计划到这个摄影棚会频繁使用，并且需要拍摄全身景镜头，那么修建一个永久性的弧形画幕就更加实用。这样一来，固定的弧

形使墙到地板之间形成平滑的过渡。再把整个墙壁、弧形以及地板都刷上选中的颜色。你可以直接购买已经做好的弧形画幕，也可以让一位好的建筑承包人为你量身制作一个木板和塑料的弧形。（如何建造弧形画幕请参见附录C。）

### 5.1.3 需要多高的背景?

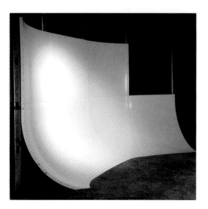

**图 5.4**
Pro Cyc System 4 FS 是一个标准的弧形画幕系统，能安装到任何摄影棚中。照片由 Pro Cyc 公司提供。

还有一个经常被忽略的问题：有色背景要多高才比较合适? 如果仅仅需要人们在地板上站立或走动，摄像机的角度也同人们的水平视线差不多，那么10英尺（约3m）的高度就足够了。如果需要拍摄一个超出幕布的宽镜头，那么通常可以在后期中通过垃圾挡板把这些有色背景以外的内容除去。

另一方面，如果你可能会布置多层的场景，那么就要考虑到这一点，建造一个更高的背景幕布。大家不必为此感到太崩溃。在多数实际应用的案例中，16~18英尺（4.8~5.4m）的高度就足够了。不过，如果背景只有10英尺（约3m）高，我们就无法在场景中搭建楼梯和多层布景，也不能从低机位拍摄仰视演员的镜头——有色背景不够用啦。

### 5.1.4 使用频率如何? 是否需要挪作他用?

让我们现实一点吧。除非你准备拍摄一批类似于《罪恶都市》（Sin City）或者科幻系列的节目，按每周计算，绿屏的使用频率将远远低于常规功能的使用频率。因此，很多摄影棚都被设计为多用的。在摄影棚中预留一部分空间，可以在有色的弧形画幕前放置布景（或者至少一条垂布）。如果地板已经刷成了蓝色，那么可以在上面铺一层漆布，将它还原为普通的地板。如果考虑周全，这个多用的摄影棚既可以满足常规的需求，也可以满足色度抠像的严格需求。

好了，你已经确定了需要多大的空间以及其他的细节。接下来，让我

们来看看应该选择哪一种涂料或者布料。

# 5.2　色度抠像涂料

　　每个月我都会收到几封新手发来的邮件，他们想在自己的车库中搭建一个绿屏，还迫切地想知道到底买哪一种利登牌（Glidden）涂料或者荷兰小子牌（Dutch Boy）涂料的颜色合适。说实话，你可以用这种涂料，不过效果永远比不上专为色度抠像设计的"真家伙"。因为不论是基于软件还是硬件的抠像工具，它们都只有在颜色最纯正并且不被颜色深浅干扰时效果最为出色。换句话说，从色轮上看，抠像工具偏好的绿色应该正中"纯绿色"的区域，不带任何多余的蓝色调或者黄色调。当走进当地的涂料商店时，你可能会以为有的油漆样本是"纯绿色"，尤其是那些数不胜数的与绿色接近的颜色，例如莱檬果、橡树叶、摇曳的草地以及婴儿的粪便——所有这些看上去都是"绿色"。但是，如果从商店里买了看上去是"纯绿色"的涂料，再放到色度抠像专用的涂料样本旁边，你很可能会发现其中掺杂有多余的黄色或者蓝色。而与纯色之间的每一点差别都会成为变量，这种变量会在后期阶段限制抠像工具的适用范围——例如一些抠像工具（例如Ultimatte）仅为某特定的颜色而设计。

　　如果你现在的预算十分紧凑并强烈坚持自己动手，那么就去家得宝（Home Depot，美国最大的家庭装饰品与建材零售商）或者 Builder's Square 家装连锁店看看，作出尽可能有利的选择。家得宝的百色熊 #S-G-450 号油漆（Behr Paint#S-G-450，草绿色）是一个可以凑合着用的绿背景颜色。它的纯度虽并不如专用的涂料，但也足以对付许多情况。不过，当我们想要做得更加精细或者遇到一些需要妥协颜色的场景时，它的表现就有些令人失望了。我建议最好还是多花点预算，购买专用于色度抠像的涂料。

　　乐仕高公司（Rosco，滤光板制造商）为此推出了一系列涂料。我们可以从大多数照明 / 影视器材经销商手中购得。其他品牌也不错。色度抠像所用的蓝色或者绿色涂料一般装在加仑罐（3.758L，约3kg）里售出，售价约为50美元。这种涂料是高品质的水性乳胶漆，着色良好，

因此具有出色的延展性（能覆盖细微裂纹）。一般来说，1加仑涂料大约能够覆盖300平方英尺（约28m²）上过底漆的墙壁。

乐仕高公司也同Ultimatte公司合作推出了特别配方的专用涂料，为Ulitmatte的合成系统提供最为合适的明度和色度值。下表标明了当曝光参数一定（使得位于11阶Porta Pattern表上89.9%反射条的测量数值为100IRE白）时，测出的各类反射式涂料的IRE值。

**图5.5**

EEFX（美国一家生产色度抠像相关产品的公司）推出的色度抠像涂料。

| | | Red | Green | Blue |
|---|---|---|---|---|
| 05720号 | 乐仕高抠像专用蓝（Rosco Ultimatte Blue） | 22 | 40 | 82 |
| 05722号 | 乐仕高抠像专用超蓝（Rosco Ultimatte Super Blue） | 7 | 18 | 72 |
| 05721号 | 乐仕高抠像专用绿（Rosco Ultimatte Green） | 29 | 84 | 36 |

视频电平在89.9%白时为100IRE。

以上值由一台装有氧化铅摄像管（Plumbicon，飞利浦出品）的池上EC-35摄像机所测得。调整光圈，使得测出11阶Porta Pattern表上89.9%反射条的值为100IRE单位。伽玛值设定为0.45，并且关掉了拐点电路（knee circuit）处于关闭状态。即使条件相同，如果摄像机不同，得出的参数也可能不同。

## 5.3 布料

那么用什么样的布料代替涂料呢？在某些情况下，色度抠像专用布料相对涂料而言有更多的优势，尤其在需要移动的时候。我们可以从很多的制造商那里购得各种尺寸和颜色的布料。

韦斯科特（Westcott）公司提供色度抠像专用的蓝布和绿布，规格为10英尺×12英尺（约3m×3.6m）或者10英尺×24英尺（约3m×7.2m），可以从大多数影视器材经销商那里购得。乐仕高、拉光（Lastolite）等公司也推出了相近尺寸的布料。纽约的罗斯品牌（Rose Brand）公司是一个专为影院和电影行业提供垂挂布帘、纤维织品以及布料的供应商，也提供10英尺（约3m）宽的大匹布料，有许多种绿色和蓝色可供选择。

近年来，一种泡沫塑料衬里的布料开始流行起来，每块大约 60 英寸（约 1.5m）宽。由于泡沫塑料的支撑，这种布料会比较坚硬——因此可以防止褶皱，挂起来的时候很容易展平。我们可以把多块布料拼合成一块大的垂幕，只要处理好接缝部分，我们几乎看不到任何缝隙。

由于我们想要的是布光均匀且没有阴影的背景幕布，因此，不能像处理一般的垂幕一样处理用于抠像的布料。为了保持平坦，布料必须悬挂起来；一般我们会把背景幕布撑开，紧绷在框架上来消除整个表面上的褶皱。帆布以及泡沫塑料衬里的布料可以固定在卷轴上，就像用于拍摄艺术照的背景那样，使用完毕之后还可以再回卷上去。

布料最明显的优势在于它的灵活性，尤其是对于多功能的空间来说，这种抠像专用幕布装置便于移动。另一个优势便是可以在不同的镜头中同时采用绿屏和蓝屏，这一点比固定的弧形画幕要好得多。

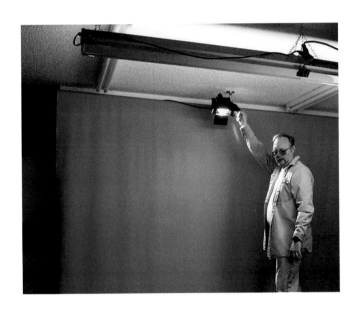

**图 5.6**

在这张照片中，作者把办公室的一部分变成了绿屏摄影棚。作者将布料固定在卷轴上并悬挂了一只电子镇流的射灯提供照明。当绿屏的使用结束之后，我们只需要一点抹墙粉和涂料就能够完全还原为原来的办公室。

# 5.4　涂料、胶布以及布料

乐仕高公司同样也推出了一套名为 DigiComp 的系统，包括配套的涂料、布料以及电工胶布，有蓝色和绿色可选。由于这三种产品在色度和亮度值上都十分接近，更利于后期中抠取出干净的蒙版。正如乐仕高推出的

其他用于布景的涂料，这种涂料采用了灵活的乙丙乳液粘合剂，能够应用于多种表面，可以用肥皂和水清除。这种涂料可以形成哑光表面，分1加仑装和5加仑装两种出售（1加仑约为3.785L）。

与之配套的DigiComp布料采用100%纯棉，通过染色制成；这种布料可以按匹购得，59英寸（约1.5m）宽，30或60英尺（约9m或18m）长。DigiComp的胶布品质很好，同样由哑光材料制成，一卷50mm×50m。

尽量匹配抠像的颜色在后期中有一定优势，但是不一定非得这么做。我发现，不同品牌的色度抠像涂料、布料和电工胶布之间，颜色都十分接近，搭配使用的效果也不错。虽然颜色深浅的差异越大，抠像工具就需要选择越多的色度值，不过，产品之间细微的颜色差异对此影响不大，反倒是照明不均匀会对此产生巨大影响。

**图 5.7**
乐仕高推出的 DigiComp 系列。

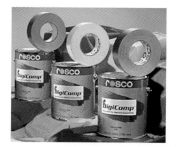

配合使用涂料和布料的一大优势就是增加了摄影棚的灵活性。我们可以把一面墙（没有弧形）刷上想要的颜色，然后用胶布把布料固定在墙壁上，覆盖地面并形成一个临时性的弧形。布料还可以用在墙壁的两侧。之后，我们可以把这些临时添加的装置拆卸下来，把布料送去清洗，然后再将一块"普通的"帘子挂在蓝/绿色的墙壁前面——这样就还原成原来的样子了。

## 5.5　背景照明

关于照明的细节问题，我们会在下一章内详细阐述。不过，在这里必须提出非常重要的一点。如果你正在设计一个永久性的色度抠像装置（即使只是在车库里），你应该考虑到如何布置有色背景的照明设备。当然了，如果你正在设计一个真正的摄影棚，那么可能要为灯具设计悬挂的栅格和控制系统，还要考虑到专用于背景照明的灯具。然而，即使是小规模的布置（例如多功能的办公室，或者是既可以作为摄影棚，也可以用作其他用途的空间），你也需要为有色背景安装半永久性的照明装置。

这是因为前景经常随着情况的不同而变化，然而背景却不会——它只

需要保持均匀。另外，虽然有些人依然使用白炽灯具来提供背景的照明，但是采用荧光灯具是个更简单也更快的办法。刷上颜色的墙壁不会移动，因此，为它安装永久性的（或者半永久性的，如图 5.6 所示）线缆以及固定装置较为容易。

　　对于大多数读者而言，他们要照明的区域并不大，不用太复杂的设置就能均匀照亮它。如果幕布有 10 英尺（约 3m）高，可以将一排灯具（宽度和幕布宽度相当）固定在幕布上方提供均匀照明。较高的（例如 18 英尺，约 5.4m）幕布需要两排灯具照亮，其中一排灯具用来照亮幕布的下半部分。

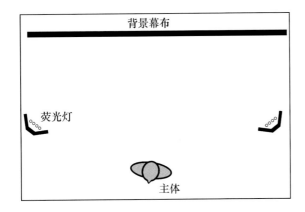

**图 5.8**

这张图表提供了一种用荧光灯照明小面积背景的方法。有时，我们还安置旗形挡板（flag），以此挡住背景反射到主体上的光线。

　　在很多小规模的装置中，用来照亮背景的自由荧光灯还可以用作主体的基本背光源。我们还可以用其他的荧光灯或者聚焦的白炽灯来加强这个背光源。然而在某些情况下，这样做会导致荧光灯产生的色溢光，这是我们需要控制的。旗形挡板、网、格栅柔光箱（egg crate）等都能达到这个控制效果，我们还可以对它们组合使用。下一章中，我们会详细介绍具体的操作方法。

　　对于有声摄影棚这样的大规模装置，我们必须仔细布置灯光，以便均匀照亮一片很大的区域。

> 电气以及 HVAC（供热通风与空调系统，Heating, Ventilaton And Conditioning）方面的考虑
> 　　如果你雄心勃勃想要建造一间完备的摄影棚，那么还需要了解许多本书以外的知识。最需要注意的便是电气系统，悬挂灯具的栅格，以及供热、通风和空气调节系统（HVAC）。这些系统都必须由一位懂行并在此领域有一定经验的专家来设计。在这些方面，影视摄影棚的需求与大部分承建商所经历过的完全不同——数千瓦的灯具会产生相当大的热量，而

这些热量需要由一台强有力的HVAC单位处理掉，同时设备运行还要保持相当的安静。这有点像在房屋里运行一台高能宇宙发热器，并企图在将它冷却到常温的同时不发出任何噪声。

关于摄影棚的设计和照明问题，在我另一本书《数字影视的照明（第二版）》（Lighting for Digital Video and Television, 2nd）中对此有一章节的介绍。另外，Alan Bermingham 所写的《小规模电视演播室——设备与设施》（The Small Television Studio, Equipment and Facilities），Hastings House 出版社 1975 年出版）是本很好的参考资料。虽然现在已经停止印刷了，但仍然能在很多图书馆里找到。我建议最好雇一位在这方面有经验的顾问，他/她能够为你想要建造的摄影棚给予针对性的指导。

**图 5.9**

一间专为蓝屏抠像所用的电影用有声摄影棚。金乐（KinoFlo）牌灯具排成阵列，分别从背景幕布的顶部和底部提供照明，每排的位置都经过了仔细考虑并由 DMX 调光控制器进行精准调节，使幕布照明均匀。请注意左方加高的地板，这可以让演员位于底部灯光阵列的上方。

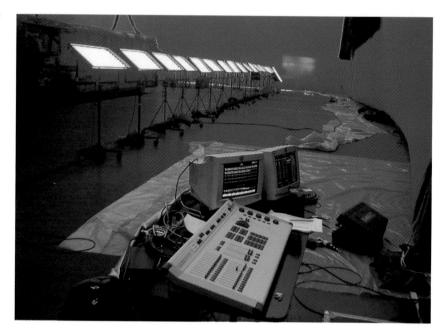

## 5.6 临时性 / 可移动的解决方案

在绝大部分情况下，我们根本用不着大规模的永久性装置。较小的临时性装置就能实现目标，还会避免许多麻烦。我曾经提到过，布料可以用于临时性装置。只要把一卷布料贴到指定的位置上，当拍摄完毕后把它拆卸下来就可以了。然而，由于大部分的布料（除了上面提到的泡沫塑料衬里的布料）都会有褶皱以及折叠的印迹，我们需要花些精力用熨斗把它们

展平，以求获得最好的效果。对于这种"粘上去就用"的方式，泡沫塑料衬里的布料简直是再好不过了，它没有褶皱也不会下垂。

对于临时性的需求来说，还有很多更好的办法，例如将幕布固定在一个框架上。我们可以在布料上打好扣眼，将它系在框架上；也可以通过特殊的锁定扣件来固定布料。任何符合要求的东西都可以用作框架，它可以是马修斯（Matthews）牌的联锁铝合金条，也可以是由聚氯乙烯管拼凑起来的装置。只要能够将布料展平，消除那些会给后期抠出干净蒙版带来麻烦的折痕和褶皱就行了。

还有一种办法就是将布料固定在卷轴上——就像照相馆里的背景垂布一样。这种装置更适用于油画布等较重的布料，几乎不会起皱；而薄一点的棉布和涤纶布在卷起的时候容易起皱。

我们别忘了摄影师传统的备用装备——卷筒纸！大部分摄影师采用卷纸作为彩色背景，其中就有抠像所用的绿色和蓝色。我们可以用简易的适配装置将6英尺（约1.8m）或者12英尺（约3.6m）宽的卷纸固定在一对灯架上。卷纸和地面交接的地方十分平滑，磨坏的部分可以直接裁去，以

**图 5.10**

将幕布固定在框架上（就像这个在北卡罗来纳艺术学院电影学院的装置）也是一种很实用的方法——可以临时搭建，用完后拆卸下来方便运输。

便下次使用。这些卷纸售价约为每卷60美元，尺寸为107英寸（约2.7m）宽 ×12码（约10.8m）。另外还有更大更长的卷纸，但是不能通过UPS和FedEx递送。Savage Co.是一家卷纸背景的主要制造商，几乎在所有的摄影器材店都能够买到它的产品。对于近景或特写的人物对话类桥段来说，这种卷纸的效果还不错，然而想把它用到动作桥段上就十分勉强了。

**图 5.11**

通过适配装置能够方便地把色度抠像专用的卷纸固定到灯架上。

还有很多公司（例如 Botero, Lastolite, Westcott 以及 Photoflex）也生产可折叠的抠像背景幕布，这种幕布和这些公司生产的可折叠式反光板很相似。一般来说，它们的尺寸大约是 5 英尺 ×7 英尺（约1.5m×2.1m ）——当然，颜色为绿色或者蓝色。如果你的预算大约是几百美元，而且要求不是太高，那么这些设备就是很好的解决方案。

**图 5.12**

前景图像中有一张可折叠式反光板（Lastolite 牌）。

# 5.7　高科技的备选方案

　　绿色涂料和蓝色幕布实际上没有太多技术含量，在过去的35年来也没有什么变化。然而近年来，抠像背景的市场上出现了一位高科技的新宠——一种名为Reflec（最近更名为Chromatte）的玻珠幕布。这种产品也曾被Play公司（现已停办）以"Holoset"为名出售。这种由英国制造的幕布和3M Scotchlight®很类似，后者用于制造可反光的标志和标识。不同的是，Reflec的玻珠表面能够反射的角度范围比较狭窄。环境光中，Chromatte幕布在肉眼看来呈灰色。它拥有上百万的玻珠作为反射体，能够将所有照射至其表面的光线反射到光源所在的位置。

　　采用这种系统工作时，我们通常把一圈超高亮度的发光二极管（LED）放置在摄像机镜头周围。这种发光二极管也叫做LiteRing（有蓝色和绿色两种），由一个调光器控制。当我们完成前景的布光并设置好摄像机的曝光参数时，通过调光器打开蓝色或绿色的LED。当光线从固定在镜头上的LiteRing发射到幕布上时，Chromatte幕布会将光线沿原路折返到摄像机镜头中——因此，不论摄像机和幕布之间呈何种角度，摄像机看到的都是均匀的蓝色或绿色背景，而从其他方向看去它只是一块灰色幕布。调光器能够帮助用户找到摄像机色彩敏感的"甜区（最有效点）"。当设定了合适的光线强度之后，Reflec®幕布看上去就像是在发出指定颜色的荧光一般。

**图 5.13**

Reflecmedia 公司标准的 Chromatte 摄影棚布置。作者拿着一只 Reflec 公司的 LiteRing 环，使用时这只环固定（内嵌）在摄像机镜头上。

这样可以产生十分理想的效果——均匀、背景颜色强烈并且没有阴影，可供大部分软件轻易地抠出干净的像。这种技术十分有用，而且效果非常出色。不过它也存在自身的缺陷。首先，幕布本身十分昂贵，会超出小成本制作的预算——尤其是在传统的蓝色幕布那么便宜的情况下。其次，如果采用这种系统，场景中就不能存在"可反光"的物体，因为它会将LiteRing发出的光反射到摄像机中。这就意味着不能出现带眼镜的演员，在某些镜头中，甚至是"有眼睛"的演员！在特写镜头中，由于LiteRing的使用，主角眼中常常出现一圈环状的蓝色高光，而这在后期中会被抠掉！这也许会给恐怖片带来许多有趣的灵感，不过对于大部分镜头来说，这是无法忍受的。

不论你打算是在办公室墙上固定一块绿色幕布，是花75美元将你的车库漆成蓝色，还是投资25万美元来打造一间拥有固定的抠像弧形画幕且功能齐全的摄影棚，我希望这一章能够为你提供一套合适的抠像背景解决方案。好了，现在你已经建立起你的摄影棚了，或者已经打开了Photoflex牌5英尺×7英尺（约为1.5m×2.1m）的可折叠式绿背景，我们即将开始介绍如何对前景主体以及背景幕布进行照明。

# 色度抠像的照明

<div style="text-align: right;">

**6**

</div>

如果你已经把墙刷绿了，或者买了 Photoflex 牌的折叠式绿幕布，又或者已经建起了一个价值 50 万美元的豪华绿屏工作室，那么接下来该轮到为场景里的前景和背景提供照明了。在上一章我简单地介绍了一些背景的照明法则，现在我们来展开讨论细节。

首先我要补充一些照明的基本原则。如果有读者想深入研究，请查阅我的另一本书《点亮画面：影片照明手册》( Lighting for Digital Video and Television )。合理照明是实现理想合成的关键！如果你是个新手，还请耐心学习这些基础。

## 6.1 照明基础

在数字影视照明中，首先要明确一点：摄像机所能"看"到的远远不及人眼的视力范围。众所周知，在同一场景中，摄像机所能准确再现的最亮值与最暗值的比率称为曝光宽容度（latitude），也可以叫做摄像机的动态范围（dynamic range）。如果一个场景中的亮暗比超出这个动态范围，摄像机就会清除掉过亮的部分（泛白）以及过暗的部分（发黑）。即使后期再怎么提高画面亮度，我们也找不回过暗的细节了，因为图像可用数据早已丢失，摄像机根本无法还原出这些细节。我们通常把这种不幸的现象称为"溢出"——在曝光过度端称为白场溢出（clipping，也作"白电平切割"），在曝光不足端称为黑场溢出（crushed blacks，也作"黑电平切割"）。因此，一个在肉眼看来极好的场景，在摄像机"眼"里可能明暗反差太大。

把场景的明暗比压缩到摄像机的动态范围内是专业照明的一个重要部分，这意味着在实际操作的时候，我们可以"削弱"高光，并适当为暗部补光，别太依赖于肉眼。

**图 6.1**

这张照片（左图）亮部曝光准确而阴影部分过暗。摄像机无法还原暗部细节，图像产生黑场溢出。遇到这样的情况时，我们可以降低主光的强度并改变摄像机的曝光值，或者为暗部稍加补光，这样就可以得到更好的效果（右图）。

科技发展到现在，情况和比 20 世纪相比已经有了太大的好转。然而，目前最好的摄像机所能达到的动态范围连人眼所捕获的 1/4 都不到，差一点的摄像机甚至达不到 1/10！因此，事先一定要在一台校准好的监视器（如何校准监视器请查看附录 C）上检查画面效果——这一步十分关键，我们得看看场景的照明经过某台摄像机处理后是否合理。

在影视照明中，还要掌握的另一个基本定律是平方反比定律（Inverse Square Law）。这个定律说明了距离会对光线强度产生巨大影响！在一个较窄的照明范围内，稍微拉长灯光的距离会导致被摄体的受光强度大大减弱。如果以一个相等的距离不断增加，随着灯光拉的更远，摄体受光强度变化量逐渐减小。随着灯光拉的更远，单位距离的增加对被摄体受光强度变化的影响就越来越微弱了。如果灯光和被摄物的距离是原来的两倍（比如说你把灯光从被摄体的 5 英尺处挪到了 10 英尺远），被摄体的受光强度将会衰减到原来的 1/4。这个事实不幸很违背人类的直觉——一般人理所当然地认为，距离增加 1 倍后光线强度会衰减到一半。掌握平方反比定律相当重要，正因为这种现象的存在，有时候我们很难让背景屏幕均匀受光。然而只要我们理解了这个物理特性，并在创作中灵活运用，就能打出我们想要的均匀光。

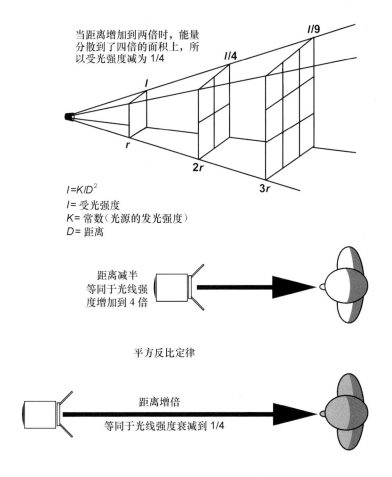

当距离增加到两倍时，能量分散到了四倍的面积上，所以受光强度减为 1/4

$I=K/D^2$

$I=$ 受光强度

$K=$ 常数（光源的发光强度）

$D=$ 距离

距离减半
等同于光线强度增加到 4 倍

平方反比定律

距离增倍

等同于光线强度衰减到 1/4

**图 6.2**

平方反比定律说明了距离增倍或者减半时，光的强度按四份的关系变化。也就是说，如果你把被摄体和光源的位置拉长 1 倍，被摄体的受光强度衰减为原来的 1/4；相应的，如果将这个距离缩短到一半，被摄体受光强度增强到原来的 4 倍。

电影和电视里的照明都属于人工光，大多数室内光线完全不适用于影视拍摄。以色度抠像为例，我们想让蓝/绿屏的受光尽可能均匀，同时，又要求被摄体的受光层次丰富。室内光源通常由上至下投射，而影视照明通常与被摄体形成较小的角度——我们要让光线柔和地照进被摄人物的脸部，而不是硬生生地从他/她头顶直射下来！要谨慎控制阴影，既不能显得太生硬，又要起到美化的作用；还要细心修饰光线，让它投到人物的眼里，形成闪烁着的眼神光。

以下是一些照明术语的简单介绍，我会在这一章里提到。

**主光（Key Light）**：某一特定场景中用于照亮被摄体的主要光线（通常最亮）。

**副光（Fill Light）**：也叫补光，用于照亮暗部、减弱阴影的较为柔和的光线。

**逆光（Back Light）**：逆光光源通常放在被摄体后方稍偏上的位置。逆光也被称作发际光。如果把逆光光源朝主光源的反方向稍稍挪一点，就会在被摄体的边缘细细地勾勒出一圈明亮的光线，形成富有表现力的轮廓光。

如果朝被摄体后方某侧挪得更远，就形成了侧逆光。

**侧光（Sidelight）**：按字面理解就是从被摄物一侧照射过来的光线，常用以强调和勾勒被摄体的边缘。

**平光照明（Flat Lighting）**：也叫顺光照明。请想象地方新闻演播室，等量的光从各个方向投来，几乎完全消除场景的阴影。

**低调照明（Low Key Lighting）**：极具戏剧性的照明手法。主光只照亮画面的小部分，其余大部分都隐没在昏暗的光线里（主光与副光的光比大于8:1）。"黑色电影"（一种电影流派，指犯罪片、强盗片和侦探片等具有"黑色或黑暗"的主题和情绪的影片）中常使用这样的布光手法。

**高调照明（High Key Lighting）**：与低调照明相反。主光照亮画面的大部分，主光与副光的光比小于4:1。平光照明是高调照明的一个特殊情况，它的主、副光的光比为1:1。

最基本的布光手法叫三点式布光。这是种相当"平铺直叙"的影视布光法——不是个金科玉律，倒更像个起步。不管怎么说，在进阶高级布光法之前，我们都应该掌握这些基本手法。很多新手在三点布光中会犯这么一个错误——忽视逆光的作用。专业的电视照明以及电影式照明（源于电影的单机拍摄法，当拍摄新镜头时，摄影机变化位置，灯光位置也随之改变）中逆光、轮廓光和侧逆光随处可见——用来强调被摄体边缘并且打出画面的深度层次。话说这些光在拍摄蒙版（matte）层镜头时也有很多好处，这些我们之后再讨论。新手布光的标志性缺点就是不会用逆光——只要多观察影片中逆光和侧逆光的使用，就能做得很好。

另外，在色度抠像的照明中还有一个重大的误区——认为色度抠像只能用平光。背景的确是这样，然而对于前景绝非如此！如果把前景的光打得太平，合成后就会露馅儿，除非替换层（在数字合成平台里替换后的背景）碰巧也是在平光下拍摄的。接下来，我想到大家应该都很清楚了，我们要分别对背景层和前景层打光。

# 6.2　背景的照明

现在我们选好了蓝/绿屏，一切准备就绪——接下来要把光打得尽可

能均匀。还记得我之前说过的"抠像是一种不完美的权衡艺术吗？"场景中各种各样的光越多，也就越难抠出一个干净的像——因为在你不想保留的部分里，绿屏上的阴影越来越多，渐渐地，其中一些阴影就会接近前景被摄体的某个颜色，抠像工具里能设置的阀值范围也就越来越窄。这就造成了一个比较大的问题，背景颜色越不纯，抠像工具就越抠不干净了，我们也要费更大劲寻求其他途径来解决这个问题。所以要让背景尽可能均匀受光，这样摄像机才能拍出比较纯的、无噪点的图像。然而，光线强度也是权衡的艺术。屏幕不能被照得太亮，否则会有色光再反溢到前景被摄体，造成干扰。

相比之下，对尺寸为 12 英尺 × 12 英尺（约 3.6m × 3.6m）的背景进行照明较为容易。将一排荧光灯（Fluorescent）固定在幕布上方 6～8 英尺处（1.8～2.4m），它们所提供的光线足以均匀照亮整个背景。请翻回第 5 章查看图 5.6，这是我搭建的一个临时性的绿屏，用两只电子镇流的摄影灯提供照明。这个方法不是很复杂，得到的结果也不算完美，甚至在幕布的顶部还能看出光线的衰减。不过，这样的效果仍然是可以接受的。如果想做一些改进，我们可以在地面布置一些荧光灯，用以平衡天花板和地板之间的光线。在搭建永久性的蓝屏摄影棚时，我们更倾向于采用商业的影视荧光灯具，通过固定的支架和栅格对灯光进行更为专业的布置。不过，采用这张图片只想告诉大家，对一个较小的背景进行照明有多么的容易。通过类似的手法，我还曾用白炽灯和柔光板对背景进行照明，效果同样理想。

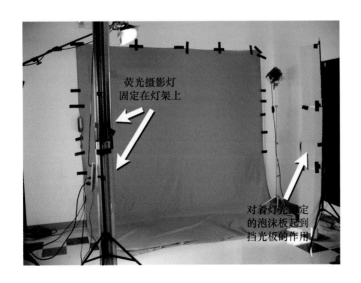

**图 6.3**
将荧光灯分别放在幕布的上下两侧，如果找对了灯光重叠的区域，背景将会被照亮得十分均匀。

55

对于大一些的背景幕布，我们可以将两排荧光灯分别放在幕布的两侧，离幕布6～8英尺（1.8～2.4m）的距离，这样可以得到良好的照明效果。根据平方反比定律，光线强度会随着距离增加而衰减，然而如果灯光布置得当，这一侧的灯光形成的衰减可以刚好由另一侧的灯光抵消。当找准这样的重叠位置时，整个背景上的光线强度几乎能达到完全均匀。

很多照明器材制造商们都推出了一种叫做非对称式反射镜天幕灯（Cyc Light）的固定装置，这种装置通过石英灯管和阵列的反射镜来提供均匀的照明。这些阵列也可以放置在幕布的左右两侧。当摆放在合适的位置时，它们提供的光线能够均匀地涵盖背景上较大的一片局域。来自两侧的光束会相互交织，一侧的灯光衰减与另一侧相对称，重叠的部分能够相互补充，从而提供均匀的照明。在布置摄影棚时，我们还可以使用泛光白炽灯（Scoop）或者一排路威牌Tota灯（Lowel Tota-Lites）。虽然非对称式反射镜天幕灯为人们广泛使用，但是在蓝屏拍摄的情况下，它们不如荧光灯胜任。因为天幕灯产生的光线漫反射区域不大，容易产生难以人为控制的亮斑。在对背景幕布（或弧形画幕）的照明中，我更偏好使用荧光灯。

**图 6.4**

我们可以将很多卤素灯具排列成"弧形"阵列，用来均匀照亮较大的局域。图片中的 Strand Orion 就是一个例子。图像由 Strand Lighting 公司提供。

既然场景中有这么多荧光灯或者天幕灯，我们得在某些灯具前放置旗形挡光板（Flag），以防止多余的光线漏到前景主体上——尤其当照明风格偏于阴暗或者主体上的亮度反差较大的时候。

那么，我们的背景幕布到底要照得多亮才合适呢？答案有点类似于童话《金发姑娘和三只熊》——不太亮，也不太暗，刚刚好！根据所用的抠像工具以及所选的颜色不同，达到"刚刚好"所需要的条件也不同。

在蓝屏或者绿屏抠像中，有这么一个窍门：当设定好摄像机的光圈时，我们应该对灯光进行调整，直到在波形监视器上读出的光线强度值为

50IRE。另外，背景亮度与前景亮度的差值也最好不要超过这个数值。这样做是有原因的。太亮的背景会导致色溢光干扰到前景主体——色溢光主要来源于反射出的颜色（背景幕布上发亮的表面会反射出蓝/绿色）和散射。实际上，色溢光就是从背景上溢出的有色光线。如果前景的主体离照亮的背景幕布太近，那么蓝/绿色的光线就会照射到主体的身后。当光线强度较低，离幕布在8～10英尺（2.4～3m）的距离时，色溢光不会带来太大的问题；光线强度越高，色溢光越多。因此我们不要将屏幕照得太亮。

这个视频信号是在两种设备上进行监测的，一种是波形监视器（Waveform Monitor），另一种是矢量示波器（Vectorscope）。两种都是经过特殊设计的，专用于检测和校正的示波器。有的设备会同时包含这两种功能。

a　SMPTE彩条在波形示波器上的显示结果。

波形示波器能测量出每一条扫描线的电压变化，这能精确的显示出信号的亮度值（单色的亮度值）。图a所示的是SMPTE彩条在波形监视器上的显示结果；图b所示的是一个准确曝光的视频在波形监视器的显示结果。在波形监视器上，可见的信号被划分为0到100个单位。这种度量单位（也就是我们常说的IRE，以广播工程师协会——现在已经更名为电气工程师协会——而命名）能够测量从黑到白的整个范围。实际上，美国和其他一些国家在7.5IRE的位置上插入了一条暗部底线，并要求在模拟视频中以这个数值来校准黑色。而数字视频格式默认0IRE的黑色为标准。

b　准确曝光的视频在波形监视器上的显示结果。

在0～100IRE的范围中，所有超过100IRE的部分将会被还原为纯白。然而，信号中仍然有大量上升空间。模拟视频格式通常能够再现最大值为120IRE的内容。但是，数字格式在110IRE的时候就会产生白场溢出，110IRE是数字格式的上限。对于影视照明来说，这一点十分重要，因为我们必须把光线控制在这个被压缩的范围内。换句话说，最亮的高光点应该无限逼近但不超过100IRE的标线；最暗的阴影不得低于7.5IRE；大部分的值都在中间。

c  SMPTE彩条在矢量示波器
   上的显示结果；请与图b的
   波形监视器进行比较。

矢量示波器与波形监视器的原理完全不同。复合视频信号中的颜色是由部分信号的色相关系而决定的；这也就是矢量示波器显示的原理。你可以不去理解它。提到这些只是为了让我们更好的了解这些显示意味着什么。矢量表示信号中的色相（因此得名"矢量示波器"），在矢量示波器的测试图中，不同的方向代表着不同的颜色。在图c中，你可以看到SMPTE彩条在矢量示波器上的显示结果。信号中饱和度为75%的颜色所形成的矢量会落到方块里，这些方块叫做目标（Target）。目标的旁边（从顶端按顺时针方向）依次标明了红（R）、品（Mg）、蓝（B）、青（Cy）、绿（G）、黄（Yl）。标示着小写字母的小正方形是为PAL制系统设置的。当矢量示波器里的峰值落在目标以内同时波形监视器里的黑电平和白点平也正确显示时，视频传输就调整好了。

有的人刚开始不太习惯读矢量示波器，其实这很简单。要记住，它只显示颜色的信息，不包含亮度信息。颜色越饱和（越强），矢量离中心越远。而那些不饱和的、像是被洗旧了的颜色离中心较近。矢量超出外边的校准圆说明颜色过于饱和，是不合理的。最需要关注的是红色，因为在模拟信号的输出中，红色很容易显得过分鲜艳。因此最好使其在75%的范围左右，与外边的校准圆保持一定的距离。

同时，背景上的光线强度也不能太低！首先，当曝光级别太低时，摄像机信号中会出现很多噪点，这些噪点在后期的抠像过程中会成为障碍。其次，如果背景太暗，它就会慢慢接近前景主体上的阴影。举个例子，一个采样为RGB 12,36,14的绿屏和前景主体中15、12、18的阴影之间的差异当然不如一个合理照亮的24,69,32的绿屏那么明显。背景的采样值越接近黑色，抠像工具就越难分辨出它和阴影的区别。这是一门

权衡的艺术！

另外，在一种情况下 50IRE 的经验并不适用，那就是当使用 Ultimatte 的抠像工具以及 Ultimatte 专用的幕布或涂料时。Ultimatte 需要更高的光线强度，幕布的亮度值要接近 70IRE（我依然倾向于比 70IRE 少一些！）。这个值在 Ultimatte 中不会带来问题，因为 Ultimatte 拥有更复杂的算法来去除色溢光。不过，即使拥有 Ultimatte，我们也不要让主体离背景太近。当过多的色溢光干扰到主体时，Ultimatte 虽然能清除掉它们——不过这会导致整个画面的颜色发生变化！不论抠像工具有多么强大，这仍然是一门权衡的艺术！

如果要对一块很大的背景幕布进行照明——例如在有声摄影棚中——那么我们得采用一些更为复杂的方案。不论是白炽灯还是荧光灯，每只灯具都只能均匀照明这块大幕布上很小的一部分。如果可以在幕布前将多只荧光灯布置成网状，均匀照亮会很容易。但是我们不能这么做，因为如此一来，有些灯具必然会出现在镜头当中！迫不得已，我们只能把灯具布置在屏幕的上、下方或者侧边——因此，有的灯具所照亮的距离比其他的要远。

在这里，最基本的原则就是将灯具阵列到一条水平线上。每只灯具照亮幕布中的一片区域，这样光线相互交织，最终可以形成均匀的照明。这种方式听起来十分受用——如果不是那可恶的平方反比定律！请看图 6.5，注意距离如何影响光线强度的均匀程度。

当距离变为 2 倍的时候，为使幕布上的受光量不变，灯具输出的光线强度必须增大到原来的 4 倍。我们可以换上输出功率更大的灯具，也可以在同一个区域放置多只灯具。另外，要特别注意光线重叠的部分——如果重叠的不够，则很容易产生较暗的区域，而如果重叠的太多，则很容易形成亮斑！

也有一个例外，从背后照亮幕布时，我们可以将荧光灯覆盖到整个屏幕上。一般来说，人们都会使用到蓝色或者绿色的滤光板。这种方法十分有效，然而不适用于较大规模的蓝屏。

图 6.5

图 6.5

在左图中，注意每只灯具离背景的距离以及背景上的光线强度值。在右图中，根据所要照亮的距离改变灯具的光线强度，这样我们可以更均匀的照亮背景幕布。

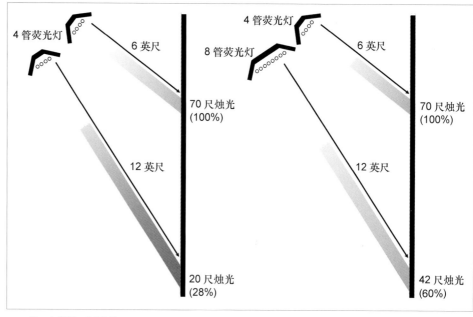

注：1 英尺 =0.3048m。
尺英寸为 Footcandle，是衡量光的单元。相当于一根蜡烛投射出的亮度可远及 1 英尺。

图 6.6

作者正在用一个反射式测光表对背景进行测量。

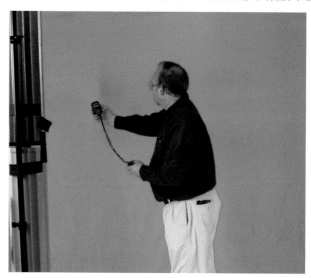

## 6.3　检查照明是否均匀

那么，如何检查背景的照明是否均匀？当然，我们要通过测光设备。如果你的"肉眼"并非身经百战，那么目测就不是个好主意！有三种方法可以判断背景幕布上的光线强度：测光表、波形监视器或者摄像机自带的

斑马线显示（Zebra Display）。我们可以根据已有的设备做出选择。

图 6.7
LCD 寻像器中的斑马线显示
能够识别出哪些区域较暗。

　　如果用测光表进行测量，我们可以采用入射式测光表或者点式测光表。假设选定了入射式测光表（直接测量投射在幕布上的光量）来测量背景，那么我们每隔几英寸就要读一次表。虽然我们的目标是尽人类可能使背景照明均匀，然而别太强迫自己——对于从前面打光的幕布来说，完美是不可能的！如果变动系数在 1/4 或者 1/2 以内，那么你已经完成得很漂亮了。如果变动值达到或者甚至超过了 1，那么你可能需要做一些调整。另外，如果用的是点式测光表，那么只需要站在摄像机的位置，用测光表指向幕布的不同区域进行读表。

　　在我看来，用波形监视器（WFM）读表是最容易的。只需要看一看 WFM 的工具条——如果监视器中间有较为平稳的条，代表有色背景被均匀照亮。当照明不均匀时，这条线在较暗的区域会下降；在较亮的区域会上升。这样很容易观察出哪部分光线需要调整。

　　如果摄影棚里有波形监视器，调整摄像机使其对准整个背景幕布的区域，如果无法囊括全部，请包含尽可能大的区域。选择镜头的光圈系数（F-Stop）。观察 WFM 上的信号，最好去掉颜色信号——这通常被叫做低通（Low Pass）设置，从信号中滤去了色副载波。在这种模式下，WFM 能读出信号中亮度分量的幅度并给出准确的亮度值。在比较理想的情况下，WFM

上的读数应该在45～55IRE之间。为了检查光线强度的垂直均匀度，我们在WFM上调出一根水平扫描线，让它扫过信号中486行电视线。这样就标示出幕布从顶部到底部的照明变化。

**图6.8**

上边的图就像面值3元的钞票一样假！图中，布光反差巨大的主体合成在了平光拍摄的背景上。在罗马的喷泉旁边，作者看起来像是站在聚光灯下，而其他的所有人都处于低强度的散射光线中。请查看下边的图，我们对光线进行设计，使其与背景匹配。最终效果虽然看上去并不完美，然而已经足够真实。背景图片由（韦恩·雅各布Wayne Jacobs），www.backgroundplates.com提供。

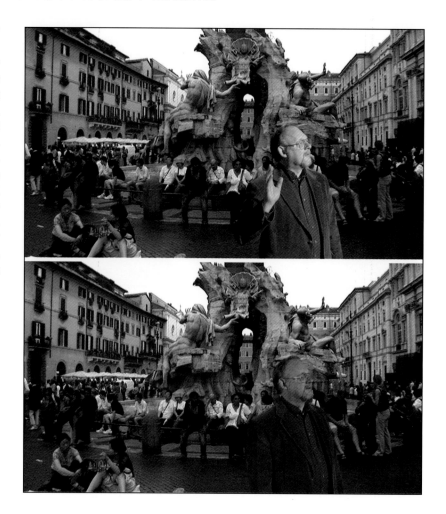

如果既没有测光表也没有波形监视器怎么办呢？只要摄像机的寻像器上能够显示斑马线，我们也可以用它对幕布进行测量。打开斑马线显示，检查设置是70～90斑马线还是100斑马线。前者在光线强度为70IRE时激活斑马线显示；在90IRE时激灭。这种设置通常用来对人物脸部进行包围式曝光（Bracket Exposure）。第二种设置在光线强度达到100IRE时会激活斑马线显示，提示信号已经超出范围。在很多专业摄像机上，我们可以更改"激活"和"激灭"的值。按照之前的描述设置好摄像机，如果这时没有斑马线显示，那么请把光圈调得比预想的更大直到激活为止。这样，图像中"最亮"的区域上会显示斜向的黑白相间的条，同时较暗的部分没有斑马线显

示，直观的说明了这个区域需要补充一些光线。在理想情况下，当将光圈调大一点（大约 1/4 的系数）时，寻像器上整个屏幕都会马上布满斑马线。如果调大了 1 的系数，寻像器上才出现满屏的斑马线，那说明整个场景中照明不足，需要进行补充。

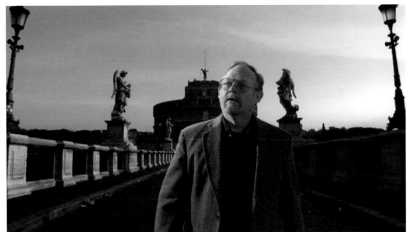

**图 6.9**

上边的图又是一张可笑的合成图像——被摄体上的主光与背景层的主光在方向上刚好相反，前景层和背景层的阴影也反转了。有些时候——当然不是任何时候——我们能通过水平翻转素材来解决这个问题（下边的图）。背景由韦恩·雅各布（Wayne Jacobs），www.backgroundplates.com 提供。

**图 6.10**

如果场景中只有主光和副光，那么被摄体会显得十分"扁平"（左图）；由于没有来自于后方的白色光线，来自背景幕布上的色溢光十分明显。当我们添加了逆光时（右图），色溢光消失了，而且被摄体看上去更加立体。

当你对背景比较满意时，就可以对前景主体进行照明了。我们花了很多精力来确保背景照明的均匀度——然而，前景却不能这样。这一点很重要，因为很多人一直持有错误的印象，认为前景和背景都需要采用平光照明，这样抠像效果才会更加出色。其实不然，在这里我们的目标是让前景的光线尽可能的匹配背景层（在后期中替换绿屏的新背景）。如果背景是黑色电影风格，而前景主体处于平光照明下，最终合成的效果会十分拙劣！

第一步确定主体和背景幕布之间的位置关系。请注意，这并不等同于主体和将要替换的背景层之间的位置关系，后者可以是任何你想要的关系。如果前景主体太靠近幕布，那么在主体身上会产生恼人的色溢光，在背景幕布上也会形成可恶的阴影——色溢光指背景的颜色干扰到前景主体上。它在两种情况下形成，一种是反射（难免在某些角度下，主体闪亮的前额会反射出背景），另一种是散射（Radiosity，从背景反弹出的蓝色或者绿色的光线，发散到主体背后）。当主体和幕布离得太近或者幕布过分照亮时，散射的现象十分严重。这也是幕布的光线强度不要达到70～75IRE的原因。如果幕布上的亮度合适，主体离背景至少6～8英尺（1.8～2.4m）远，那么由于散射而形成的色溢光就会大大减少。如何处理由于反射形成的色溢光我们之后再介绍。同样，在主体和幕布隔开了几英尺的情况下，进入后期的时候我们也不会为镜头中的阴影而苦恼。尽管大部分软件都能解决阴影的问题（或是直接清除它们，或是使它们在背景层上变得透明），我们最好还是不要让绿屏上出现阴影。

**图 6.11**

在逆光和侧逆光的光源之前放置一块彩色滤光板，滤光板的颜色是背景的补色，这样可以帮助平衡前景主体身上的色溢光。滤光板的饱和度（例如绿背景下，滤光板采用 1/4 减绿色或者 1/2 减绿色）要根据前景主体上的色溢光程度而进行选择。

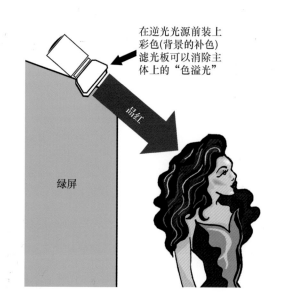

在逆光光源前装上彩色(背景的补色)滤光板可以消除主体上的"色溢光"

晶红

绿屏

从确定主光开始。首先，观察计划替换的新背景层，我们将会在这个背景层里放入角色。主要的光源应该在哪个方向？如果背景层上的阴影朝向一个方向，而主体上的光线来源却明显弄错了，这样会显得愚蠢至极。调整主光，使其在方向上大致匹配背景层。光线的质感（硬还是软）也要和背景层上一致。是强烈的阳光吗？还是柔和的室内光？或是月光？请一定确保它们能够匹配。

接着，根据背景层上的反差级别，为场景布置副光。背景层是高反差的照明风格吗？如果是这样，我们仅仅需要些许副光。如果背景层反差很小呢？那么副光的强度就得更大。可以想象到，如果在绿屏摄影棚里我们能够看到最后的背景，那么通过"肉眼"进行判断就会容易些。通常情况下，对副光方向的要求并不用像主光那么精准，然而，也要尽量使其与背景层匹配。在多数情况下，要求副光的光质较软——因此，柔光板或者荧光灯将会是很好的选择。如果光源较硬，我们也可以用一张大的白板将光线反射到主体上，或者在光源前安置一片柔光材料。

现在，我们进入到很重要的部分：逆光、侧逆光或者侧光——这也是专业和业余的区别所在。它们能帮助我们把主体从背景中凸显出来，并且丰富画面的细节，如果没有这些光源，这些细节可能会丢失。另外，它们在这里还有一个用途——减少色溢光。专业人员在蓝屏拍摄中会比一般情况使用到更多的侧光。

这里介绍一种平衡抵消色溢光的小技巧：在逆光光源前方放置一片彩色滤光板，其颜色为背景的补色。换句话说，如果背景是绿色，那么最好采用减绿色（品红）的滤光板；如果背景是蓝色，最好采用黄色或者浅黄色的滤光板。这种方法在肉眼看起来可能不太奏效（尤其是从摄像机视角以外的其他视角），然而反应到摄像机里就不偏不倚，颜色会相互中和。不过，这个技巧也有一个例外，那就是当我们用 Ultimatte 进行抠像时——它会扰乱 Ultimatte 出色的去色溢光的算法。

这里我要补充十分重要的一点。虽然这种逆光的小技巧十分有效，也被人们广泛使用。然而，部分专业视觉特效师仍然避免用到它。他们的数字工具包里有一些很复杂的软件，不需要中和就能去除色溢光；同时，他们抱怨到逆光会不必要的吸引视线，使人们注意到前景和背景之间的"缝隙"——这条"缝隙"是他们极力想消除掉的。

最后，我们来处理那些由于反射引起的色溢光。反光的皮肤、头发或者服装上发亮的面料都可能反射出背景颜色。如果反射太强，主体上的这些部分在后期中将会变得透明。因此，我们得时刻盯住这些反射并在后期中解决它们。不过别幻想后期能解决所有反射问题——的确能，不过却要耗费巨大的精力！在拍摄时多花十分钟的时间要远远好过在后期中多花好几小时的时间。反光的皮肤以及头发可以用少许相近色调的化妆粉进行处理。如果皮肤上出现了一层细密的汗珠，即将变得反光；那么我们要时不时停下来，重复擦干汗珠并补上哑光粉的动作。还记得上一章我喋喋不休地提到的，摄影棚里所需要的重型 HVAC 系统吗？

**图 6.12**
一个在黑背景前拍摄的亮度抠像的例子。只有当主体身上所有部分都高于 35IRE 时，这种方法才会有效。然而这幅画面的某些部分太接近最暗值，在后期中会出现问题。

灯具产生的热量很快就会使演员蒸出汗水，如果不对它们时不时地进行有效处理，那么演员身上很快就会形成反射，增加后期的难度。当演员正在表演时，你得时刻盯住问题可能出现的地方：头发、前额、肩部的面料——解决反光面料问题的唯一途径是不使用这种面料。因此，我希望在服装设计过程中，人们能考虑到这个因素！

## 6.4　亮度抠像的照明

到这里为止，我们所介绍的大部分照明知识都针对于各种类型的色度抠像。因为色度抠像是制作中最常用的技术。不过，也有很多时候亮度抠像比色度抠像更为合适。在亮度抠像中，背景可以是黑色或者白色。另外，在确保前景被摄体上没有太大亮度反差的前提下，在白色背景前拍摄时要注意避免主体上的亮斑，在黑色背景前拍摄时要避免主体上的过暗区域。在白色背景前不能拍摄白色或者浅色的服装；另一方面，在出现较暗的服装或者场景采用"黑色电影"的照明风格时，不能黑色背景前进行拍摄。

不过，如果你的情况符合上述因素并且已经做好了充分的准备，亮度抠像对你来说将会非常合适。

实际上，如果我们使用了高压缩比的格式（例如 DV 或者 HDV）进行拍摄，亮度抠像在操作过程中会十分友好。因为在这些格式中，仅有部分的色度信号会被采样，然而，画面中每个像素都会对亮度信号进行采样。因此，在亮度抠像的过程中，我们不用通过复杂的插值或者平滑算法，就可以抠出较为精确的像。

**图 6.13**

这幅白色背景前拍摄的画面可以用作亮度抠像，因为作者身着中度偏暗的服装，同时身上也没有过度曝光的亮斑。如果换上一件白衬衣，这个镜头就完全作废了。另外，作者眼镜上的高光将会变成"漏洞"。

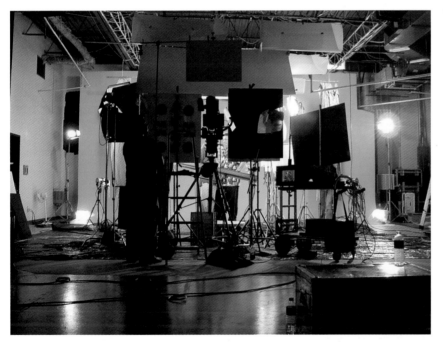

**图 6.14**

当在绿屏摄制中采用侧光和逆光的时候，我们通常会用到许多旗形挡光板来遮挡直射到镜头的光线。

让我们来看两个例子，首先我们使用黑色背景。与绿背景或蓝背景相较而言，黑背景更容易获取。我们只需要一些暗色的材料（甚至都不必是黑色的）就够啦——如果在光线控制理想的状况下。换句话说，我们不允许场景中游荡着任何不受人为控制的光线，例如窗户。从自然现象的角度

上讲，创造出一片漆黑的背景十分轻松。当我们对前景主体进行合理的布光时，唯一需要注意的就是别让光线照到背景上。只要曝光设置正确，背景就会消失在一片黑暗之中。啊——还有一个诀窍。在主体和背景之间一定要留出8～10英尺（2.4～3m）的距离。这样，在我们全方位照亮前景的同时，所有光线都可以避开背景。如果背景和主角离得太近，背景上也会被照亮，当然就不是你想要的纯黑了——可能会形成一种暗灰的阴影。

如果前景被摄体的布光十分专业（请一定使用逆光和侧逆光），摄像机的曝光控制也相当准确，被摄主体没有身着海军夹克或者哥特式装束，也不是黑色或深棕色的头发——那么，根据亮度差异，你能从镜头中抠出一个几近完美的像。呃……你的主角穿着蓝色的夹克？她还是黑发？你在瞬间就会想明白为什么更多人偏好色度抠像。

**图 6.15**
一些细微的光线效果能增加合成的可信度。本图中，主体身上的阴影使其更好地与背景融合。背景 Temple of Doom 由艺术家 Patterlini Benoit 提供。

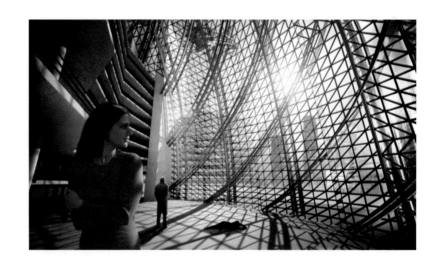

看来你现在被深蓝的上衣和黑色的头发卡住了。没关系，我们转为在白背景前进行亮度抠像。现在的情况和之前完全相反。白背景必须被均匀照亮；为了后期抠像的顺利进行，背景上的任何阴影都必须被处理掉。如果阴影处在边缘或者角落的位置，我们可以通过垃圾挡板将它们清除。然而，这同样会让我们不断扩大抠除的范围，结果到了最后，连人物身上也会出现漏洞。在这种情况下，我们可以无限照亮背景，甚至可以超出摄像机的记录上限（110～115IRE），由于白场溢出，整个区域会变为纯白（在RGB空间里的位置是255,255,255）。在常规拍摄中，这种现象是不被允许的，不过这里你可以这么做。但是，任何事物都有相反的一面。这个过程仍然是一个权衡的艺术——如果你将背景照得过分亮，那么光线就会反射

到前景主体上，使之在后期中变为透明，这是我们不愿意看到的。

现在，我们成功照亮了白色背景，也完成了对主体的专业布光。实际上，因为我们只会切除掉最亮的部分（也就是所有在240,240,240以上的部分），所以暗部可以允许出现阴影、蓝色夹克或者是黑色的头发。但我们要注意一点——在任何地方都不能出现亮斑，例如白色的服装，甚至浅色也不行！另外，由于白色的背景会反射光线到前景上，因此，我们并不需要使用太多逆光或者侧逆光。一点点就行，而且你还可以尝试使用彩色的滤光板！

呃……你忘了说明她正在和一位穿着白色T恤的绅士交谈！天啊，太诡异了，又回到了色度抠像！通过这些例子，你也看到了，亮度抠像有很多局限性，因此大多数制作都采用某种基于颜色的抠像方式。

# 6.5　关于照明的总结

既然你已经试验过蓝屏和绿屏的照明了，那么就别再犯一些低级错误——例如忽视某些问题并指望你能在后期中解决它！虽然这个技术已经出现了很长一段时间，然而色度合成仍然是个不完美的权衡艺术，需要接受很多妥协。有很多因素都可能成为后期中的梦魇——例如背景照明不均匀，多余的反射，不恰当的颜色选择等。在制作的前期部分，你应当尽可能完美地做出明晰的计划。这样，才不至于在拍摄时产生许多不必要的问题，导致后期只能做出更多的妥协。对一些小细节的留意能帮助我们为合成"卖个好价钱"，例如在主体上生成像是从背景上投过来的阴影，或者是在来自于窗户蓝色光线中加入一缕金色的阳光（来自场景中的人造太阳）——也就是让最终合成的效果尽可能的干净和令人信服。

最后，请不要忽视同一场景中光线相互匹配的问题。如果背景层的光线发生了变化，那么相应的，前景层也会随之变化！例如，如果我们设定场景中有一颗流星掉了下来，那么前景也应当有反应，否则最终的合成会显得很假！当巴克. 罗杰斯（Buck Rogers）在黑暗中用激光枪进行射击时，显然，激光会从下方照亮他的脸部。在拍摄《星球大战》中光剑对战的镜头时，工作人员将对应颜色的荧光灯固定在1英寸×4英寸（2.5～10cm）

的硬板上，在镜头外挥舞，来模拟由于光剑格斗而投到人物身上的彩色光线。这种手法十分微妙，然而也正是这种微妙使得原本"看起来有点不对劲"的镜头提升为"这就行了！"由于在后期中添加相互呼应的光线有时会显得比较虚假，因此，此类效果最好还是在前期细心设计，并在拍摄阶段实现，这样合成才更具有真实性。

# 色度合成中的服装与艺术设计

**7**

专业合成师们成天生活在黑暗的机房里，他们尽最大努力，将那些在有色幕布前拍摄的镜头与毫无关联的背景层合成起来，创造出逼真的新场景。他们会有许多可怕的遭遇，因为不论之前与制作组的其他人员沟通得有多么清楚，总会有那么一个或更多的镜头严重违背了色度抠像的基本原理（或在布光，或在设计，或是服装，还或者仅仅因为执行力不到位）。导演、制片人以及摄像导演（DP）甚至剧组中所有工作人员都需要认识到：基于颜色的合成是个讨人厌的折中办法，就像走钢丝一样，任何一个镜头都不能放松。违反规定就意味着需要投入更多的时间与金钱，还可能导致在后期中无法使用表演最佳的那些镜头。

于是现在我们来谈谈服装与艺术设计，我想从我最津津乐道的那次遭遇讲起。很多年以前，我为一个电视试播节目（现在应该也没什么知名度）制作特效，需要大量的绿屏镜头。制作团队在纽约碰了头，策划一些前期的事宜。每个部门都阐明了他们的特殊需求与注意事项，我也说明了绿屏合成中的困难与挑战，并且提醒剧组人员，在绿屏拍摄的镜头中，演员身上千万不能出现任何绿色或绿调子的服装。我十分详细地解释，如果在这里出了错，将会使后期的预算大大增加，还会使一些镜头作废。我与摄影导演沟通了布光方面的特殊要求，同时确保服装设计与导演都明白了这些注意事项。"好，明白了。服装上不能有任何一点绿色。"导演这样说道。

当抵达拍摄现场时，我惊骇地看到主要演员中的一位穿着水绿色的上衣——这种水绿色中的绿色多于蓝色！拍摄已经进行了10天，在这个点儿

上再更换服装已经来不及了。我悄悄地把导演拽到一个角落里，有点歇斯底里地质问她。"但这不是绿色啊！"她说，"这是蓝色！"于是我又跟她解释道："这件上衣不论在绿屏还是蓝屏前拍摄都会造成巨大的麻烦，况且我们已经联系了一个绿屏摄影棚，约好了两周后去拍摄特效镜头。"当认识到问题的严重性时，她感到十分抱歉。然而在这种情况下，如果不想破坏预算，任何人都没有什么办法。我们只好按照原样进行，让演员穿着水绿色的上衣在绿屏摄影棚里拍摄。摄影棚的负责人是个很热心的家伙，他善意地向我指出颜色上的问题。"你知道，这在后期中会十分棘手！"他说，"你怎么选了那个颜色？"我当时真是差点发脾气了。

在那个年代，软件远非我们现在使用的这么先进，"棘手"并不足以描述我当时遇到的困难。在大部分镜头中，我抠取出了较为不错的蒙版（也就是可以接受的、不算太糟糕的蒙版）。但是接下来，我遇到了一些根本无法处理的场景：在一个场景中，每位演员都要跳进一个魔法入口；在与之配套的另一个场景中，演员们又要从另一边钻出来。在朝向和远离想象入口的运动过程中，当参数对于场景的其他部分都很理想时，穿着水绿色上衣的女孩中间出现了一个异常巨大的洞。而当我调整参数来填补这个洞时，不可避免的，要么其他部分会被干扰，要么其他前景主体的边缘就会丢失。我尝试了不同的参数设置，然而都失败了。最后，我决定手工修补中间的大洞，因为这比解决其他演员身上丢失的边缘要容易些。于是我提取了这两个场景的蒙版，蒙版上正对女孩胃的位置有一个洞。然后，我回到了手工绘制的时代，一场一场地修补这些洞，足足有258场。当然，这比从巴黎众多的裁缝们中间缓缓爬过要有趣多了，但是这绝对是一个难忘的可怕体验。后来，我学会了坚持意见，在任何基于颜色的合成制作中，我都要坚持参与服装与前景布景设计的审核。

顺带提一下，这个节目的其他部分都不错。场面调度十分优秀，其余的特技效果很出色，和儿童演员们合作相当愉快。只是一些小失误造成了后期工作量的增加。

这件事已经过去10年了，期间，软件也有了极大的改进——在相关领域以及修补蒙版上，我也积累了10多年的经验。时下流行的插件已经能从素材中抠取出相当干净的蒙版，即使没有抠取干净，我们还可以用动态跟踪，将补上的部分跟踪到这些洞上。这些年来，动态跟踪有了很大的改进，

使修补蒙版相对容易了许多。然而就算是我们拥有了更好的工具，也不能忘记这个教训：别幻想导演或者服装设计能理解色度合成中的特殊技术要求！在前期要表现得强硬一点，确保剧组人员都会考虑到这些要求，这比在后期时推卸责任要好得多。实际上，这条原则适用于制作中的每一个有特殊要求的环节，不过在这里尤为重要。在实际拍摄中，对各种变量的控制越仔细，在后期中要做的工作也就越简单。

先撇开这个可怕的遭遇不谈，这条原则的适用范围相当广泛，除了服装设计，还包含艺术指导以及设计挑选的方方面面。我们除了需要在颜色上进行挑选以外，有时候还需要对其他因素进行抉择，例如对模型和道具的材质以及是否反光进行挑选等。

让我们来看看这个色轮。这是一种比较传统的表示方法，可以直观地找到哪些颜色是互补色——按照明的术语（加法混色法）来说，也就是这种颜色与哪种颜色合并能形成接近白色的光。当然，这与反射式（减法混色法）颜色混合刚好相反，在那种情况下，补色和原来的颜色合并会形成浑浊的黑色。我们并不一定要选择与背景互补的颜色，只要在色轮上，这个颜色和背景颜色不是太接近就行了。比如，在蓝背景前拍摄时，前景的服装设计可以采用紫色。然而，只要这个颜色有些许接近蓝紫色，要抠取出一个干净的蒙版就会变得困难。这种问题在视频系统里会更加严重——由于视频系统不能很好地还原紫色，通常情况下，它会变得更偏向于蓝色。

图 7.1
色轮可以直观地展示出补色之间的关系。

在这一点上，很多有经验的合成师总是显得迫不及待，乐于向人们吹嘘自己成功的实例——比如在有蓝色的服装参与蓝背景拍摄时，他们是如何抠取出了干净的蒙版，而且效果相当不错。这些实例在某种程度上类似于"可怕遭遇"（有人称之为"英雄传奇"）的光明面。我们还会从一些身经百战的合成师口中得到许多此类故事。这类镜头十分困难甚至看似不可能完成，他们为自己能圆满完成任务而自豪。而且这些故事还都是真实的！现在我们拥有更好的算法、10 位的颜色深度以及先进的数字信号处理，目前我们所能完成的抠像工作放到几年前来看，的确是不可能的任务。然

而，在这里我想强调的一点是，不论你的软件多么先进，技术如何纯熟，技巧如何高超，如果不是把精力耗费在让不可能变为可能，所达到的最终效果会更好。在实际制作中，谨慎的艺术设计和颜色挑选会使后期工作变得更加容易，合成师也能更好地抠取出干净的蒙版。

**图 7.2**

在没有其他干扰因素的情况下，从绿背景前抠取水绿色的 T 恤衫也许能够成功——水绿色和绿色十分接近，足够成为一项挑战！请亲自尝试一下——从 DVD 中找到文件 aqua_grn.mov，尽量抠取出干净的蒙版，要求在边缘比较利落的同时，T 恤衫上也没有透明的部分。也许你能够找到一个折中的办法，然而这个过程将会十分艰苦。

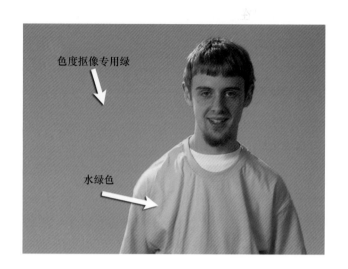

# 7.1 蓝色还是绿色——或者红色？

因此，让我们来看看在规定的基础上都有怎样的颜色选择范围。这不仅仅涉及服装和布景，还涉及在给定的场景中使用怎样的背景颜色。在场景中通常会出现我们不能替换的颜色——例如金发或者绿色的灌木丛。因此，让我们带着这个逻辑概念开始学习。

在我们的线上论坛 DV.com 上，常常有人问我在数字合成中应该怎样选择，是绿色好还是蓝色好。在互联网的各种论坛上，流传着这样一种学说（可以想象一下！）：绿色对于 DV 来说实际上比蓝色更好，因为亮度信号（每个像素都会对它采样）是从绿色通道里得到的。这个逻辑听起来不错，不过存在着一种基本的误解。实际上，绿色通道来自于完整采样的亮度通道，通过计算分量视频信号（Y, Y-R, Y-B）中蓝色通道和红色通道的差值而产生，这并不意味着绿色通道里有更多的信息。单纯从数学上看，绿色对于蓝色有微弱的优势，不过这个优势并不明显，不至于让绿色成为合成中的首选。

举个例子，目前在有声摄影棚里拍摄"外景"已经十分普遍。这时，前景中会出现灌木丛、草丛甚至树丛，这样可以在后期中把天空和云彩合成上去。显然，在这种情况下，大量的前景物体将会是绿色——不然这些灌木丛和矮树丛还能有什么其他颜色？——因此，在这里使用绿色背景会是个极大的错误，尤其在有浅绿色的灌木丛时。我们无法改变矮树丛的颜色（可能在科幻动画《飞出个未来》中的 Crustacia 星球上能这么做），因此，我们可能会倾向于选择蓝色甚至红色作为背景颜色。当然，这也并非不可违背的原则，之后我们将要介绍的亮度抠像就是一种例外！

还有一种情况下，蓝色更适合作为背景颜色，那就是在演员拥有一头金发的时候。虽然从绿色中抠取金发也可能实现，不过会更麻烦一点，因为黄色是绿色的重要组成部分。请观察色轮——在色轮中，黄色和蓝色处于相反的位置，所以抠起来会更加容易。实际上，虽然这条"金发/蓝背景"的原则在实际中被广泛应用，然而，就我的经验而言，从绿背景中抠出金发并没有太大的困难。有些原则在理论上无疑是正确的，实际上在制作中已经变化了不少。这些原则要追溯到早期的模拟色度抠像工具，这种工具不是很灵敏，需要尽可能的辅助。

相反的，如果服装和前景的模型含有许多蓝色和接近蓝色的调子，那么绿色（或红色）背景明显成为更好的选择。人们也指出蓝色的眼珠会在蓝背景抠像时产生问题，然而实际上并没有所描述的那么严重。在电影《屠龙记》的最终序列里有这样的例子，当出现近景镜头时，Ralph Richardson 的眼珠变成了白色。这类问题只会在近景镜头中出现，解决的办法很简单。你可以添加一个反转的垃圾挡板，或者在拍摄这种范围较窄的镜头时，在演员身后放上一小块绿色背景。我们大可不必为一双蓝色的眼睛改变选择，不过当出现蓝色服装或者照明风格偏向蓝色调时——例如《犯罪现场调查》（CSI）中的实验室——我们就应该谨慎选择！

在这些例子中，我把红色列为第二种选择。虽然它也是一种很合适的背景颜色，不过在大多数情况下不被看好，因为人类的皮肤含有一剂红色的成分；而肤色几乎不含蓝色或绿色——除非这个人病得十分厉害！由于肤色（不论是粉红、浅棕还是深棕色）是我们必须接受的、无法改变的因素，因此绿色和蓝色成为了首选。所以我们什么时候首选红色呢？举个典型的例子，如果前景中既含蓝色又含绿色，或者含有相近的颜色，此时我

们应该选择红色。

图 7.3

从传统的理论上讲，我们应该在蓝背景前（右）拍摄拥有金发的主角，不过在没有其他干扰因素的情况下（例如水绿色的上衣），绿背景（左）也同样适用。请尝试一下——从 DVD 里找出名为 blond_bl.mov 以及 blond_gr.mov 的文件。

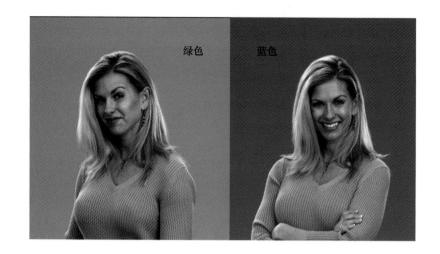

绿色　　　　蓝色

## 7.2　选择前景颜色

好了，因为前景中有一些不能或不希望改变的颜色，我们据此选定了背景的颜色。接下来要在调色板剩下的色彩中为服装和道具进行选择。目前我想你可能已经明白了——我们要在色轮上选择与背景相反的颜色。如果背景是绿色，那么我们可以从蓝、紫、红、棕或者橙色之中进行选择；如果背景是蓝色，那么可以选择红、橙、黄、绿、棕色等。

除开颜色（色度）上的考虑，还需要留意到另一个问题，那就是主体上颜色的亮度值（或明度值）。当我们不得不选择和背景接近的颜色时，其亮度值就成为一个重要因素。大部分的数字抠像工具通过蒙版来定义像素的透明度，而选择这些像素需要经过一系列复杂的标准。多数抠像工具的第一步便是用控制器定义一个有限的颜色范围——这个范围标准既包含颜色信息也包含亮度信息。因此，如果看似"相近"的颜色明显比背景要暗，它们会被排除在抠像工具的亮度范围之外，并不会出现太大的问题。

让我们来看一个例子。假定由于条件限制，我们只能使用绿屏摄影棚，而且前景中有些部分必须是绿色的，比如矮树丛或者其他植物。只要植物的颜色明显比背景暗许多，大部分的抠像工具都能顺利完成任务。例如，暗绿色的黄杨木可以顺利地从均匀布光的绿背景中抠取出来。这条原

则也有个例外，例如一些简易软件，这种软件通过颜色相减以达到抠像目

的，可能会减去植物上的绿色调子，只留下一些偏棕色的叶子。大多数较新的抠像工具，甚至包括基于颜色相减的那些工具，都能毫不费力地解决这个问题。回到本章开头的那个可怕遭遇——那件水绿色的上衣之所以成为一大灾难，不仅因为它包含了太多的绿色，同

色度抠像专用绿

深绿色

**图 7.4**

由于亮度的差异，在绿屏前拍摄深绿色的主体还比较可行。请亲自试验，从 DVD 中找到名为 dark_ grn.mov 的文件。

时它的亮度值与背景颜色的亮度值还十分接近。

但是，在给了大家这么多宽慰之后，我还是要回到本章开头做出的警告。虽然我刚才列举了现代抠像工具的种种强大之处，例如从绿屏前顺利抠取深绿色和金发的主体。然而，抠取蒙版就像走钢丝一样，犯下一次错误，就给抠像工具增加了难度。如果犯的错误越多，那么渐渐地，总会有一个足以让你跌下钢丝——这也就是主角的上衣中间出现的洞！如果想让制作更加细致，那就不要过度地逾越规则。在绿屏前拍摄植物或者深绿色的戏服时，背景上出现的任何一处阴影或是不完全照亮的地方都会导致问题的发生。背景幕布上最暗处的亮度值必须超过前景中绿色植物的最亮值（高光），而且最好超出许多！

# 7.3　需要注意的其他因素

在实景设计中，颜色并非需要关注的唯一问题。另一个因素便是反射率。在有色背景前进行拍摄时，我们不能把发亮的、会反光的小道具和模型放到场景中！为什么？因为这些道具和模型会反射那巨大而且明亮的蓝/绿屏！这样在后期中，道具中反光的那部分——例如桌子、移相器（某种虚构的武器）以及老式的书——就会形成一个洞，背景也会从洞中透出来。

请看图7.5，这是在绿屏前拍摄的桌子，这张桌子的表面高度反光。无论从任意一个角度上拍摄，桌子的水平表面都会"完美地"反射出绿色背

景——因此在后期处理时，蒙版中桌子的顶部会变为透明。在前期设计中，最好能将类似的道具设计为亚光表面，这样它们就不会反射背景的颜色了。其实，在某些情况（特别是像桌子这样有水平表面的物体）下，即使是亚光表面也可能有许多反射。为了减少反射，我们一定要仔细挑选合适的角度。同样，手工制作的道具也要处理为亚光。如果我们将某个道具设计为反光的材料，那么最好做出两份，在近景镜头时使用反光的那份，在中景或者全景镜头中使用亚光处理的那份。

**图 7.5**

这是一张在绿屏前拍摄的桌子。桌子顶部反射出绿色，在后期中变为透明（左）。

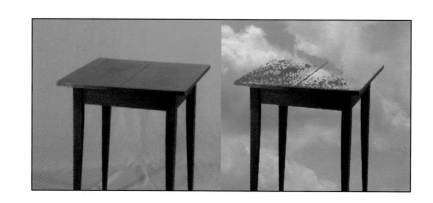

当然，并不是所有的道具都是手工制造的。如果这个演员必须拾起一本书，而这本书的封面又是反光的，这应当如何处理呢？有许多解决的办法，其中的一种便是采用消光喷雾去除封面的亮光。还有一种办法就是谨慎设计镜头的角度，推算出容易反射出背景的位置以及运动，并尽量避开。

反光的道具有时不可避免，因此一旦用到的时候，必须有个人在一旁像鹰一样盯着监视器。尤其得注意是否出现了颜色的反射，否则后期的进度会被严重破坏。在一些情况下，反射的出现会让人始料未及。有一次，当我在用 LED 环测试第一代 Reflec 布料时，我发现任何反光的物体都会将从 LED 环上发出的光线反射回摄像机中，从而使得这些物体在后期中变得透明。主角手中拿着的 CD 在某些角度上也会变成透明；如果主角戴着一副没有抗反射镀膜的眼镜，那么镜片上也有一部分会变得透明；一杯饮料上总会出现几个洞。这种高科技的装置，对于从头到肩的采访来说效果不错，然而也会出现各种在标准背景中无法预料的奇怪问题！

在服装材料的选择上，反射率也是一个需要重点考虑的因素。采用丝绸或人造纤维的服装太亮，可能也会反射出背景颜色，导致类似的问题。亚光的材料更受青睐。

啊！反射还可能出现在一个地方——演员身上！太亮的头发或者前额上的汗水都可能反射到背景的颜色，从而在后期中形成漏洞。所以在有色背景前拍摄时，要特别注意油亮的鼻子、前额以及面颊，并避免使用闪亮的发型。确保拍摄现场有人随身携带亚光粉和化妆刷，以便随时去掉主角脸部的亮光！

**图 7.6**

在摄影棚中由于温度较高，主角的额头渗出些许汗珠——前额的一部分反射了背景的绿色，在后期中变为透明！

**图 7.7**

摄像导演 D. A. Oldis 正在使用一台 Thomson Viper 摄像机，为 PostHoles 公司拍摄全高清的视频片段用以抠像。请注意他们使用的荧光灯具，能把地板照亮得很均匀。照片 由 Leading Edge Video and PostHoles® www.postholes.com 提供。

# 视频格式问题

**8**

直到目前为止，我们提到的合成和制作问题几乎全部是从模拟的角度上来探讨的。我们已经介绍了颜色、照明、反射率以及制作等方面的问题。这些合成的要点普遍适用于模拟视频、数字视频以及胶片电影。不过现在我们要来讨论一下数字视频格式的问题（以及它们各自的色度采样格式）。数字技术为合成领域带来了无可比拟的优越性，然而同时也带来了很多模拟世界没有的新问题。在后期中，处理无压缩的数字视频是一种乐趣。然而实际上，和我们经常打交道的不是它们。正因如此，我们不仅要克服制作上的种种困难，还要对付由格式带来的诸多不便。为了更好地理解制作中的压缩与颜色采样问题，现在，让我们来了解数字视频的工作原理。

一段8位的标清视频所产生的原始数据流大于30兆字节/秒（MB/s）。诚然，近年来我们发明了硬盘阵列并且提升了储存的技术，录制与回放都能达到原始数据流的要求；但是，这无疑给储存带来了诸多局限——大多数计算机系统、磁盘存储系统以及磁盘录制系统都很难储存这么大数据量。因此，几乎每种录像带格式都会涉及大量的数据压缩和丢弃。下面让我们来看看它的原理。

对于采用ITUR 601标准（例如Digital BetaCam）的标清视频来说，压缩（或减小数据量）的过程有好几个步骤。在摄像机中，当信号从CCD成像器件输出时，它是RGB(红/绿/蓝）的模拟信号。每条通道中的每个像素都含有所有的视频数据，这些数据能还原出图像中的颜色。数据压缩的第一步便是转换到YIQ/YUV颜色空间（请参见下文框内说明）。

广播的电视信号和大多数视频格式采用了基于亮度和色度（色彩）的颜色空间。它们被称为YUV和YIQ，这两种颜色空间能传输完整的颜色和亮度信息，所用的带宽比RGB信号的更窄一些。欧洲的PAL制广播电视系统采用YUV颜色空间，而北美的NTSC系统则采用YIQ颜色空间。这两种方式只在算法上略微有异，它们都能与RGB颜色空间相互转换。在两种系统中，Y都代表亮度分量，I和Q（或U和V）代表色度分量。这些都是变量，可以通过NTSC电视机上的亮度、颜色或色调控制器进行调整（PAL制的系统不允许用户自行调节这些显示设置）。

使用YUV或YIQ的最大优点在于大大削减了数据量，使再现一幅质量不错的彩色电视图像所需的信息量急剧下降。然而，这种压缩方式对于这些图像所能显示的颜色范围有所限制。鉴于YUV和YIQ标准的局限性，很多能够在计算机显示器上显示的颜色不能在电视屏幕上显示出来。

许多视频设备的标签上标注了"Y Cr Cb"，这种命名可以让人更加容易地识别对应的电缆；大部分视频专家甚至在谈及NTSC系统时，仍会提到"YUV"——即使从技术上说，这并非正确的提法。除了视频工程师以外，几乎听不到人们在提及NTSC颜色系统时，使用正确的术语"YIQ"。

RGB的模拟信号转换成YUV颜色空间时，模拟信号的带宽大大减小，同时每个像素都保留了原有的亮度信息和色度信息。这被称为无损视频或者4:4:4视频。紧接着，这个YUV信号就会经过一个模转数（模拟到数字）的转换器，这个转换器会将它转变为由许多0和1组成的数据流。这些含有完整像素信息的数据流会经过一个数字信号处理（DSP）单位，进行数据的压缩和去除。此时，数据量已经减少了1/3，降至20 Mbit/s。

如果想要减少数据流使其能运用到廉价的磁带录制技术上，第一步便是图像子采样，减少部分色度信号。在这个过程中，信号中一部分记录颜色信息的数据会被去掉，这个比例大约占原本完全采样值的1/2或1/4。我们对于细节的感知大部分来源于图像中亮度通道（灰度或亮度）所包含的信息。人眼对颜色细节的敏感程度不如亮度细节，因此这个过程并不会对图像的视觉品质造成什么影响。以ITUR 601视频为例，其色度采样减少至原有的一半。在去掉部分色度信号之后，形成的数据流以某种数据压缩方式再被压缩，然后再转录到磁带上。这个数据流在录制到磁带之前，通常减少到1/5或1/8，甚至更少。

对于普通的视频图像来讲，数据压缩以及图像子采样十分有效；然而对于基于颜色的合成来说，这就带来了无尽的麻烦。让我们来看看在某些子采样格式中，麻烦是怎么出现的。

601 标清视频（例如 Digital BetaCam）采用了 4:2:2 的子采样格式。这就意味着，在每行视频扫描线上，每个像素都有亮度信号的采样（也就是"4"），然而每隔一个像素才有色度信号的采样（也就是第一个"2"）。第二个"2"表示了下一行扫描线使用了相同的色度采样格式。也就是说，在下一行扫描线中，同样是每隔一个像素对色度采样。未对色度采样的像素直接借用前一个像素的颜色值。

**图 8.1**

在 4:2:2 的子采样中，每个像素都对亮度采样，但每隔一个像素才对色度采样。没有对色度采样的像素直接复制前一个像素的颜色值。下一行扫描线同理。

目前无处不在的 DV 格式采用了一种更为"凶猛"的子采样格式。在 NTSC 制的国家中（例如美国和加拿大），与每隔一个像素采样所不同的是，DV 格式每隔 4 个像素对颜色进行采样。这称作 4:1:1 的子采样格式。在一行扫描线中，每个像素都对亮度信号采样（也就是"4"），每 4 个像素中有一个对颜色进行采样，其余的 3 个像素直接复制这个颜色值（也就是第一个"1"），接下来的扫描线重复这种采样方式（第二个"1"）。欧洲的 PAL 制 DV 采用了一种名为 4:2:0 的色度子采样系统，通过这种方式得到的数据率与 NTSC 系统十分接近，然而在原理上却大相径庭。在这种系统中，第一行扫描线（或奇数行）的每个像素都对亮度信号

**图 8.2**

DV 格式采用 4:1:1 的子采样格式，这种方式适合人眼的视觉特性——然而在基于颜色的合成中会产生巨大的问题！此时，每个像素都对亮度信号采样，每隔 4 个像素对色度信号采样。其余 3 个没有对色度采样的像素直接复制上一个对色度采样的像素的色度值。扫描线的奇行和偶行都采用这种模式。

采样，每隔一个像素对色度信号采样，与 4:2:2 系统很相似。然而在第二行扫描线（偶数行）中，每个像素都对亮度信号采样，所有像素都不对色度信号采样——也就是"0"。偶数行的像素直接复制前一行像素的色度信号。这种 4:2:0 的图像子采样同时也应用于 DVD 的 MPEG 压缩以及数字广播流，在新出现的 HDV 格式中也有应用。

那么，这些图像子采样格式对基于颜色的合成有什么影响呢？显然，

在基于颜色的合成中，包含透明度信息的蒙版只能从颜色通道（不论是蓝通道、绿通道还是红通道）中提取出来，被去掉的信号会影响到最终蒙版的精确性。对于 4:2:2 系统，在没有辅助计算和插值的情况下，仍能抠出不错的像（即使不算完美）；然而在 4:1:1 与 4:2:0 的系统中，前景主体上会出现奇怪的边缘（见图8.2）。这种诡异的现象叫做锯齿，当此类视频格式首次应用到合成中时，简直就像一场噩梦。DV 刚出现的时候，大多数专业人士会毫不迟疑地宣布，由于这些锯齿问题，DV 格式绝对不会运用到合成中。然而，当以 DV 为首的一些低端格式逐渐流行时，软件和程序制造商们开始研发针对锯齿的解决方案。起初，他们想出一个最简单的办法——通过选择性的模糊蒙版，来达到隐藏锯齿边缘的目的。虽然这种方案在某些情况下还能对付，然而效果依旧不够理想。之后出现了更为先进的解决办法，人们开始通过数学上的插值来再现（或者至少是模拟）这些被去掉的数据。虽然站在技术的角度上讲，采用这种方法抠取的蒙版质量仍然不如完整采样的无损

**图 8.3**

在 4:2:0 的子采样系统中，每个像素都对亮度采样。在奇数扫描行（1、3、5、7 等）上，每隔一个像素对颜色信号进行采样，就像 4:2:2 的系统一样。然而在偶数扫描行上（2、4、6、8 等），每个像素都对亮度信号进行采样，而没有任何像素对色度采样。偶数行的像素直接复制上一行对应像素的颜色值。

视频，然而它们能有效地应对许多情况。最后得到的蒙版十分干净，边缘也没有锯齿。从肉眼上看去，几乎能与更高质量的视频媲美。这种插值的方式在实际应用中可以说是有"足够好"的效果。正因如此，在 DV 素材上进行的色度合成也变得更加令人信服。这种情况与 DV 格式自身的状况很相似——不是最完美的，但是"足够好"的。

让我们来看看，这种方案在实际的色度合成中如何实现。由于蒙版是从一条特定的颜色通道（通常是蓝色或者绿色，有时还是红色）中分离出来的。我们需要的不是整个图像的视觉质量（大多数压缩方案的核心思想是保持图像的视觉质量），而是那条特定颜色通道的精确内容。

请看图8.4，此图显示了从同一素材的 4:4:4 子采样、4:2:2 子采样、4:1:1 子采样以及 4:2:0 子采样中分别抠取的原始蒙版。根据蒙版边缘的锯齿，我们可以明显的观察到各种子采样模式的区别。

大概在实际应用中，效果最糟糕的要数 NTSC 制 DV 格式采用的 4:1:1 了。

在 4:1:1 的子采样格式中，我们通常能够单独对一帧画面进行抠像。然而，一旦出现运动画面就前功尽弃。大部分软件只对帧内画面进行计算，而不会对帧间的运动进行估计。因此，当有明显的边缘在两个对色度进行采样的像素（间隔 4 个像素）之间移动时，蒙版的边缘看上去会"猛然"增加 4 个像素的长度。这种现象在细薄的物体做轻微运动时尤为明显，例如在微风中招摇的一支麦穗。实际上，这支麦穗中最细的部分在一些帧内会消失，然而在另外一些帧内却会变得更厚。另外，我们还可以观察主角的耳部，当他 / 她不停点头或者左顾右盼时，耳朵的边缘会来回移动。这也是由于耳朵的边缘不断地从很多"4 个像素的区域"之间穿过的缘故。

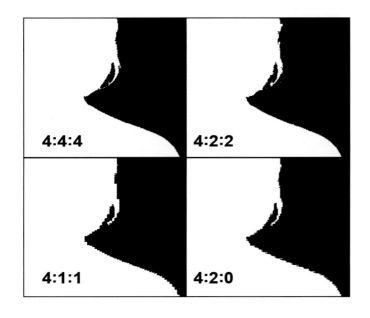

**图 8.4**
这张图片分别显示了从 4:4:4，4:2:2，4:1:1 以及 4:2:0 的素材中抠取的蒙版（未经模糊或收缩处理）。我们可以明显地观察到锯齿的不同，尤其是在 4:1:1 子采样的图中。

# 8.1 HDCAM 进行时！

如果你对上面所讲的这一切都感到难以理解，可能第一个反应便是举起双手，强烈拥护 HDCAM 以及 Sony CineAlta——毕竟，这是乔治·卢卡斯用的东西，而且他进行的大部分工作都是色度合成，对吗？请别太冲动，在高端的抠像工作中，采用 HDCAM 记录的磁带几乎和上面所讲的其他格式一样糟糕。首先，HDCAM 不是完整的 1080 规格（1920×1080）而是将 1440×1080 在播放时进行变形（也就是说，每个像素都在水平上被拉伸）。

同时 HDCAM 还采用一种混合的图像子采样格式，计算出来大约是 3:1:1。虽然没有 4:1:1 那么糟糕，可也不如 4:2:2 那么好。卢卡斯拍摄《星球大战前传》时，也许使用了 CineAlta，不过所有蓝屏或者绿屏的镜头都是采用 4:4:4 的无损格式，直接储存到磁盘里的。据我所知，卢卡斯电影（LucasFilm）和工业光魔（ILM）从来没有在色度合成中使用过任何 HDCAM 拍摄的素材。这一点不足也促进了高端摄像机的市场。当这本书已经出版的时候，类似 Thomson Viper 这样的高端摄像机也可能正在改进当中。

# 8.2 亲自体验！

为了更好地观察不同的边缘效果，请你亲自体验！在 DVD 中，我们收录了一些绿屏素材作为例子，包含 4:4:4、4:2:2、4:1:1 以及 4:2:0 四种子采样格式。它们是：

green444.mov

green422.mov

green411.mov

green420.mov

请注意，为了兼容更多的平台，这些素材都采用了 QuickTime 的格式。因此，为了更好地利用它们，请在电脑上安装 Apple QuickTime。

将文件导入 After Effects 中，再另外导入一个背景（视频或静帧）。首先将背景拽到合成时间线上，接着把 4:4:4 的素材拽到背景层之上。对素材应用颜色抠像（Color Key）滤镜。因为这个滤镜是最简单的，而且也最容易看出蒙版边缘的锯齿。

用吸管（Eyedropper）工具点取背景颜色——换句话说，也就是选择绿背景上一片有代表性的区域，并告诉计算机我们想把这种颜色转为透明。现在调整色彩容忍度（Color Tolerance）直到大部分的背景消失——同时保证这位女士周围仍有一点绿色的边缘。也就是说，在这位女士的发丝被切掉之前停止调整。然后放到到 200%，检查边缘。你可以看到，蒙版还有一点锯齿，需要进一步的操作（模糊或者收缩）。

在效果（Effect）窗口保持颜色抠像（Color Key）滤镜选中，选择编

辑（Edit）>复制（Copy）。这样就把效果和设置复制到剪贴板里了。接着，依次把不同子采样格式的文件拖到时间线上；选中每个文件，再选择编辑（Edit）>粘贴（Paste）。这样所有文件都有相同的效果设置。现在请查看每个文件，并滑动时间线的指针，注意观察边缘的差异。尤其要注意 4:1:1 文件的边缘。再次播放时间线，请注意当她稍微把头扭向左边时，头发的边缘有什么变化。

目前，我们所用的大部分抠像工具都比这个要好。不过工具的高超技术会掩盖素材本来的问题，我们也就无从加以观察和对比了。

掩盖这些锯齿有很多方法。最简单的便是对蒙版的边缘进行模糊和抽取，或者缩小蒙版。有时候这种办法很有效，不过同时也会导致边缘太软。还有一种方法便是使用某种数学的插值算法，借此预测并填补丢失的数据。这种方法相当于把锯齿重新细分，因此边缘看上去更加平滑。后者远比前者有效，然而缺憾在于不能通过手动操作完成。某些抠像软件中植有这种算法，我们只能通过这类软件实现——因此，不论用什么格式进行拍摄，首先确保我们选择了合适的抠像软件！

# 创建前景层和背景层

**9**

让我们停下来复习一些术语。一般来说，基本的合成图像包含三种元素：一层背景、一层前景、一层用来定义前景层透明度的蒙版。虽然在非线性编辑软件中，当我们创建了一个基本的色度抠像时，蒙版也许并不可见（被特效插件隐藏了起来），然而无疑它是存在的。当然，这三种元素只是组成一幅合成图像的最为基本的方式。复杂的合成还可能包含很多图层，每一层都含有独自的蒙版通道。合成的画面中不难见到至少两层的前景。在某些情况下，背景也会不止一层，例如在模拟推移摄像车或者其他的运动时，需要考虑到随之产生的透视变化。

目前为止，我们主要讨论了实际制作中创建前景层的问题，也就是实际操作中最容易出现纰漏的地方。同时，不论背景层是由实际拍摄还是由三维软件生成，创建背景层时也有很多值得讲究的地方。

## 9.1 提前视觉化

在大多数情况下，我建议大家在前期用一个故事板或者至少是一张草图来描绘出最后想要的画面。根据实际情况，这一步工作可以复杂细致，也可以简化为餐巾纸上的铅笔草图，这叫做提前视觉化或预视（Previz）。故事板不论复杂还是简单，都要呈现出前景层和背景层中涉及的所有元素，还得包括摄像机运动（推拉、摇、移、升降），并标明画面的起幅和落幅。

目前市场上有很多故事板软件可以为不会绘画的导演提供预视镜头的工具，PowerProduction Software 公司开发的 StoryBoard Quick 和 StoryBoard

Artist 能用 2.5 维的方式实现预视。在这类软件中，我们可以使用预置的物体创建内景、外景以及其他环境，也可以对人物进行旋转、移动以及调整姿势的操作。我们能从预置的集合里选择合适的人物，然后把它们放到场景中调整大小。虽然他们并不能像真正的三维人物那样实现准确的旋转和姿势调整，然而对于完成故事板的场景来说已经足够了。这个软件的补丁包里还设有更多的预置内容。

**图 9.1**
Storyboard Artist 是一个制作故事板 / 预视的软件。它可以对每个镜头进行镜头运动和舞台调度的控制。

另一个出色的软件是 FrameForge 3D Studio，其中的预置物体有 100 多种分类，包括 32 个可随意调整姿势的演员，以及搭建外景、住宅、办公室需要的所有元素，甚至还包含更多素材。这种基于三维的软件为我们制作合成作品的预视带来了很大的便利，它的灵活性极强，同时能快捷的丰富每幅画面的细节。

**图 9.2**
FrameForge 是个纯三维的制作故事板的软件，其中有很多可选项目。

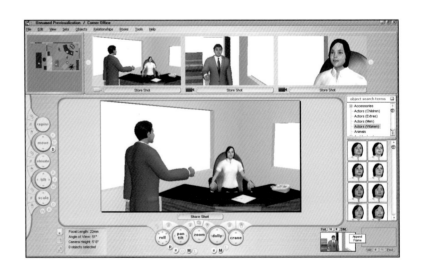

我们可以选用的故事板制作软件有许多，其中有的十分便宜还有的甚至免费。不过它们的功能并不完善，其作用也相应削弱了。

当然，就算是不懂绘画的人也能随便描上几笔，用粗线条来示意正确的位置。虽然影片故事板本身也是艺术作品，可它不需要达到大师的级别。最为重要的是确定前景中主角和其他角色的位置，并标明他们在背景层上所占的比例。另外，标示出场景中主光的方向与质感也同样重要（尤其当创建前景层和背景层的工作是由不同的人完成时）。打比方说，光源是硬而对比强烈（中午的阳光）？还是柔而温暖（傍晚的阳光）？或者光源来自于办公室的荧光灯？虽然我们能在后期中调整色彩平衡和对比，却不能改变光线的质量。就像我在照明那章所提到的一样，在不同的层之间进行光线匹配的操作十分关键，这样最终合成画面的效果才可能理想。实际上，如果需要在三维软件里创建背景层，那么最好能列出一个基本的照明设计图表，这样，不论是在三维软件中创造虚拟的背景，还是在现实的绿屏摄影棚中拍摄，我们都可以进行参照。

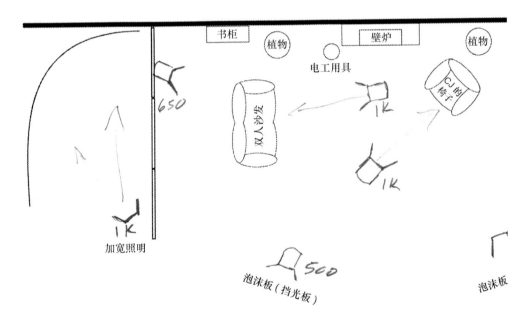

我们"非得"画出预视故事板吗？当然不是。尤其是当合成中的所有环节都由你本人负责的时候，在头脑中完成预视就足够了。然而，如果由不同的人分别承担着背景、前景以及后期的工作，那么故事板和照明设计图表就是必要的。它会像一张地图一样指引着每个人的具体工作，并保证制作中的一致性和连贯性。涉及越多的人参与制作，或者前景层制作和背景层制作所隔时间越长，那么故事板的必要性和重要作用就越突出。

**图 9.3**
像这样一个简易的照明设计图表可以帮助我们使前景层和背景层一致。故事板可以简陋到仅用几条线代表人物，即便这样也对我们很有帮助。

# 9.2 创建前景层

我们已经介绍了很多创建前景层的要点——从背景和服装的颜色选择到照明设计。不过，至今为止还有一点我们没有提到：匹配前景层和背景层的摄像机设置。当拍摄前景层时，我们最好把摄像机的主要参数都记录到一张特效参数列表上，这样后期制作时才能相互匹配。这张表单（当然）需要包括片名、镜头号、场景号、场次号以及拍摄日期。同时也要注明场景是日景还是夜景，最好标注上是室内还是外景，并标示主要的天气情况：晴天、多云等。

另外，这张单子还应该包括镜头焦距、光圈系数、摄像机高度、离主体的距离以及摄像机的倾斜度。如果三脚架不能读出准确的倾斜度，那么我们可以通过目测大概得出一个估计值，或者用量角器得出较为精确的值，亦或者用倾斜计（一些指南针有这个功能）读出精确的值。

**图 9.4**

一张简单的特效镜头参数列表能帮助我们匹配前景和背景的摄像机参数。

特效镜头
摄像机视频参数列表

拍摄日期：

片名：_____

镜头号_____ 场景号 _____ 场次号_____ 开始时码_____

日景　夜景　　内景　外景　　标注 _____

磁带号 _____

镜头参数

集距 _____ 光圈系数 _____

镜头高度 _____ 离主体的距离 _____

倾斜度 _____

滤镜 _____

其他标注：

如果背景层是在理想条件下拍摄（或在三维软件中制作）的，那么所有的摄像机参数（不论是现实中的还是虚拟世界中的摄像机）应该能和前景中完全一致。虽然当参数并非完全匹配时，我们也能创造出令人信服的最终合成，但是，摄像机参数越接近，最终得到的效果越好。举个例子来说，如果前景层的焦距和背景的焦距差异很大，即使观众无法识别出具体的问题所在，他们也会产生一个大概的印象——合成中有些地方"不对劲"。

图 9.5

很多导演通过全三维的动画软件创造预视，例如 NewTek 的 LightWave。

# 9.3　实拍的背景层

虽然亦真亦幻的三维世界是目前电影中的惯用手段，然而，有许多用于合成的背景都是在实地拍摄的。一般来说，它们会在这些情况下出现：

- 如果让演员出现在拍摄地，成本会比较高或者实现起来十分困难。
- 如果按照实际镜头中出现的内容进行表演会十分危险——例如，在拍摄主角的近景特技镜头时，通常采用合成的方式。另外，在拍摄"汽车行驶"的内景镜头或者拍摄摩托车的近景镜头时，合成的使用也较为常见。
- 由于摄制计划，真实场景中一些特殊的要求（例如一幅绮丽的日落美景）无法拍摄到。

93

举个例子，如果我们正在拍摄一个低成本的影片，然而影片设定了主角需要闪回到浪漫的罗马周末，那么我们可以从一些公司（例如Backgroundplates.com、HD24.com 或者 Stockfootageonline）购得这些背景素材，接下来，就可以把主角合成到罗马纳沃纳（Navona）广场了！在这种情况下，使摄影棚的光线（光源方向和光质）与备有素材一致就尤为重要，后者显然是无法改动的。

在实际拍摄存在一定危险性的情况下，合成也常被使用，实际上，主角投保的公司可能会特别提出这种要求。那么，怎样的情况算得上"危险"呢？这个定义比较模糊，并随着情境的不同而改变——令人眩晕的高塔或者悬崖边的镜头是一种代表性的情况，灼热的地狱或者爆炸算得上另一种情况。

**图 9.6**
将实地场景和前景中的真人表演合成起来。罗马的背景素材来自于 Backgroundplates.com。

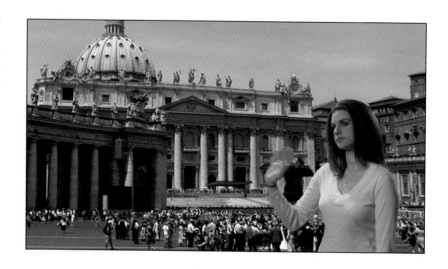

另一种常用到合成的情况就是汽车行驶的镜头。虽然表面上看来让新手表演驾驶的镜头并不危险。实际上，这种做法相当可怕（更别提在某些场合是明令禁止的）。因为摄像机通常需要被固定在车窗外的支架上，由于体积太大，整个装置在公用道路上将会十分不便。一种解决方案是把这辆固定有摄像机的汽车放在平板卡车上。然后让这辆卡车驶过戒严的街道，同时演员表演、摄像机拍摄、导演执导。

不过，更常用的办法是色度合成。在车窗外挂一张蓝色或绿色的幕布，并到后期中合成窗外移动的景色。当制作精良时（真实模拟了汽车轻微的颤动和颠簸，匹配的背景，有效的照明），最终的画面几近完美。而当制作拙劣时（明显人为模拟的汽车颤动，极不匹配的背景，不一致的光线），

最终的效果就将十分虚假。

在这种方式中，拍摄可用的背景层并不困难。摄像师可以坐在汽车的后座上，用三脚架架住摄像机。如果司机驾驶得十分稳健，那么摄像机就能捕捉到窗外的景色了。由于我们还需要（乘客的）反打镜头以及后视的镜头，那么第二次驾驶过程中，我们要从乘客的角度进行拍摄。第三次再对准后窗拍摄。

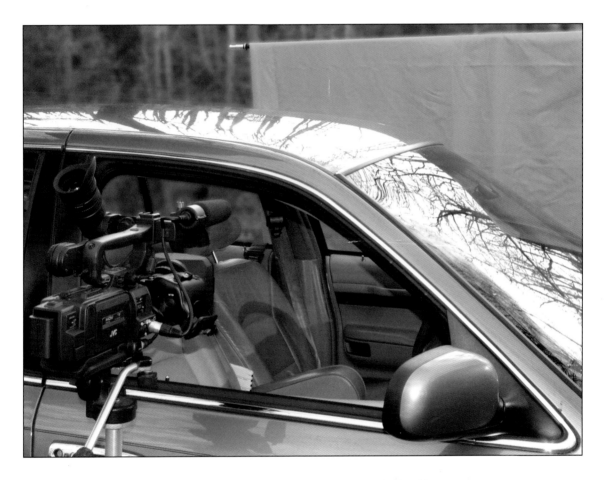

如果道路比较平坦同时司机驾驶得缓慢而平稳，那么这些素材的效果将更加出色。记住，在后期中我们总是可以对素材加速的，然而当时速到达 50 英里（每小时 80km）时，路面上略微的不平都会使得画面突然 "跳" 一下。这些不平往往让最终合成露馅。如果背景素材中存在一些跳动，那么我们需要精确匹配汽车中的颠簸。这个工作一般由摄制组人员推撞汽车的前后保险杠来完成。如果背景有跳动，而汽车和演员仍然纹丝不动，那么观众的注意力立即会集中到这点不一致上，幻象也就破灭了。当然，在

**图 9.7**

为拍摄汽车行驶镜头而搭建的简易绿屏装置。

后期中，我们还能够改变背景素材的位置来匹配前景的颠簸。

> 在过去那个年代，当然，"汽车行驶"的镜头通常都在背投影（Rear Projection）之前拍摄。在拍摄的同时，投影上也开始放映背景素材。于是，当 Cary Grant 驾驶着他的敞蓬汽车时，一台风扇负责吹动他的头发，剧组工作人员负责模拟由于路面的不平而产生的颠簸。同样，Sean Connery 也能以疯狂的速度驾驶着他的摩托车穿过蜿蜒的乡间小路。虽然观众们接受这些镜头，然而基本上它们都假得很明显——背景的对比总是太低，颜色也总是不一致。背景的画面晃动（Gate Weave）有时十分明显。在很多电影中，人们也没有花费多少精力来匹配背景和前景的运动。色度合成的效果比背投影要好太多了，以至于后者逐渐成为了过去时。
>
> 然而，这项技术目前以一种新的形式复兴了。人们采用更为先进的投影，这种投影在能输出高质量的视频同时又十分便宜。一些低成本电影，制作者把投影放在车窗外，这样可以不通过后期的合成获得"汽车行驶"的镜头。只要不让光线投到屏幕上，保持背景画面的对比度，这种技术会十分有效。另外，让背景稍微脱焦也有助于画面的真实性，看起来像是拍摄时摄像机设置的景深较窄。在我的印象中，电视连续剧《24 小时》里的所有汽车和直升机的镜头都是这样拍摄的。在一个技术被认为完全过时的时候，数字投影又让它以更先进的方式重生。这样，我们可以手持摄像机并进行推拉。这种方式对于欠采样的格式（例如 DV）也十分有利，因为它一并绕过了色度合成的问题。

第三种例子，为现有的场景添加渲染气氛的背景，这种方式现在更加常用了。我们可以为摄影棚中拍摄的"外景"添加一幅真正天空和遥远背景的图像，或者添加一个真正的外景镜头。大自然变幻无常，我们很难在紧凑的制作表中计划到这样的日落。然而，我们可以捕捉到一幅绚丽的日落景色（或者从 3 万张存好的日落照片中挑选一张并获得使用许可），然后合成到表演的镜头中去。有时导演想让天空中布满乌云，然而在拍摄当天却晴空万里，这种情况实在是太普遍了。

这种"实际拍摄"的背景很容易合成到在绿屏摄影棚里拍摄的镜头中，合成到真正的外景上有一点困难。不过，我们通常可以将万里无云的晴空作为背景颜色，创造一个更好的合成画面。

# 9.4　在三维软件中创建背景

当然，电影特效合成的惯用手段不仅仅是增加可信度或者把不同的真实合并起来，它创造了全新的甚至是不可能的真实。前数字时代的电影，

例如《星球大战》，采用了蓝屏和模型，效果令人叹为观止，如今这些都在先进的三维软件里完成。然而，正如其他类型的层一样，在三维软件中，我们需要精确匹配前景和背景的质量与细节，这样才能创造出可信的幻象。如果其中任何一个因素没有被控制好，合成都会露出马脚。

如今有众多的三维软件可供使用，从便宜的消费软件到更专业的软件（例如 Maya，LightWave 以及 3DS Max），凡所应有，无所不有。在本书中，我们不会涵盖建模和软件操作的具体内容。Focal Press 和其他的出版社推出了很多出色的书籍，专门介绍了这类软件的操作技巧。在这里，我们假定你能够在三维软件里按照意愿创建出理想的场景，或者你正在与一位视效专家合作。我们也假定你（或者你的动画师）能够胜任建模、材质以及灯光的工作，创造出无比真实的场景。

然而，即使你已经能够在虚拟的三维世界中创造无比逼真的场景，在把这幅三维图像合成到真人素材上时，仍然需要考虑图像质量和内容的因素。同时，不论前景层是以胶片、以 HD、HDV、DV 还是以 PixelVision（Fisher-Price PXL-2000 摄像机的格式）拍摄的，这条原理也同样适用！这些因素是：

- 照明和对比度
- 场景中采用的颜色以及色彩平衡
- 分辨率
- 宽高比

## 9.5　照明

我们在之前的章节已经讨论过匹配光线和曝光的原则了。就像它们在真实世界中的应用一样，这些原则也同样适用于虚拟世界中。在照明中，前景层和背景层必须匹配的重要因素有：

1. 光是硬光源还是软光源？主光源有多大？离主体有多近？看上去的大小（结合了实际大小和与主体的距离之后的结果）决定了漫射光缠绕的效果——也就是说对于曲线的表面而言，光线能够达到哪个位置。一盏荧光灯具是漫射的，然而和乌云漫布的阴天相比它就是小型光源（产生硬边的阴影）——后者显然成为了一个绝对的大型光源（产生软边阴影）。

2. 主光的位置和强度。虽然这一点不需要完全精准地匹配，然而，前景层与背景层的位置和强度要大致相近——当然，绝对不能出现方向相反的情况。由于在自然环境（或模拟的自然环境）中，距离增加时，光线强度衰减明显，因此，距离也是一个因素。

3. 副光的位置和强度。对副光的位置要求不如主光那么苛刻，不过我们最好能使其大致匹配。

4. 主光与副光之间的比例，这决定了画面的明暗对比度。虽然在后期中，我们能对其做某种程度的校正，然而最好一开始就让它们较为接近。

# 9.6 颜色范围以及色彩平衡

很多经验不太丰富的三维动画师会在这里犯下严重的错误。我见过很多三维作品，它们的确拥有出色的建模以及迷人的动画，不幸的是作品中包含了一些颜色，这些颜色虽然从技术角度上符合播出的标准，然而在屏幕上看起来会比自然的画面要饱和很多，显得十分卡通。就算是单独看上去也不太自然，而当与真人表演的素材合成时，过饱和的背景简直就像是要跳出来宣布"这太假了"。虽然色度值可以在后期中调整，动画师们最好还是一开始就使用摄像机实拍时前景中就有的颜色。

每种摄像机有其特定的颜色矩阵，通过色彩平衡，矩阵附近的一些颜色也包含在内。一些专业摄像机能够调整这些特性。不过，不同品牌的默认设置相互都很接近。和真实世界中的颜色相比，佳能（Canon）的摄像机要稍微偏品红，索尼（Sony）摄像机稍微倾向于蓝色。如果动画师能够事先参看一些摄像机拍摄的测试素材就最好不过了。大多数情况下，后期中需要一位优秀的色彩校正师对影片的色彩平衡进行精准的调校。如果前景偏品红调子而背景层偏蓝调子，合成时也会看出有很重的人工痕迹。

# 9.7 分辨率

显然，动画师创建的背景层所采用的空间分辨率（画面的像素大小）应该与前景层素材相同。对于 NTSC 制的 DV 素材来说，这个空间分辨率为

720×480；对于 720p 的素材来说，应该为 1280×720。同时，背景层的时间分辨率（帧频）也应该与前景相同。例如 PAL 制素材应为 24f/s 或者 25f/s，NTSC 制素材应为 29.97f/s。这一点必须弄明白。

然而，人们往往忽略了分辨率中的另一个问题，这就是锐度（Sharpness）。锐度不同于分辨率，虽然分辨率会对锐度产生影响。计算机生成图像通常比实拍的视频或胶片素材更锐利，因为它们是人工生成的，不受镜头玻璃以及镀膜的光学影响，也不被 CCD 成像器件的物理特性所局限。举例来说，按照技术标准，标清 NTSC 制视频在将一个黑色像素转变为白色像素时，无法避免走样的发生——而计算机图形可以毫不费力地做到。这样，计算机生成的背景层需要被稍微模糊一点来匹配前景层的锐度。一般来说，我们首先会找出视频中的一个具有高清晰度和高对比度的边缘，同时模糊背景素材，直到彼此的边缘锐化程度相互匹配为止。新手们如果知道了需要将 CGI 的背景模糊多少才能匹配高清素材的前景层，一定会瞠目结舌。当在 HD 监视器或者投影仪上观看高清素材时，我们觉得边缘十分锐利。然而，当把原始的 CGI 文件与"自然的"视频做比较时，我们才会分辨出视频的模糊。请看图 9.8。在左图中，由于 CG 背景太过清晰，导致 HD 前景层的边缘看起来有些软。当我们模糊了背景层后（联想第 4 章里提到的，人为产生窄景深的效果），最后的合成看起来更令人满意。

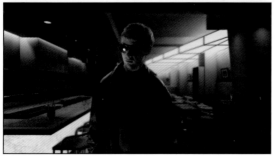

**图 9.8**
初学者容易犯这么一个错误：不经过模糊直接把 CGI 背景合成到前景素材中。这样会让前景显得有些虚焦，同时也将人们的注意力吸引到这点不真实上。背景"Coffee room"由 Chen Qingfeng，chen3d.com 提供。

## 9.8　宽高比

　　显然，动画师应该采用与前景相同的空间和时间分辨率作为创建背景的标准。同样显然的是，为了达到最佳效果，背景层的宽高比和像素的形状都应该与前景层相同。在很多情况下，如果宽高比不匹配，最后的效果也不够理想。

# 后期出现的问题

**10**

现在我们真正进入了后期中最为本质的工作阶段——抠取出一个干净的蒙版。在很多插件中（尤其是非线性编辑软件），蒙版对用户并不可见——但是请相信我，它是在那里的。蒙版是合成的中坚力量，并决定了最终合成图像的画面效果和质量——它是整个合成过程中的核心部分。正是蒙版决定了前景中哪些部分是透明、半透明还是不透明，也决定着边缘柔和程度的大小。当然，在实际操作中还涉及其他因素（例如去除明显的色溢光），尽管如此，蒙版的核心地位仍旧不可动摇。

在合成领域中，我们习惯把"创建"蒙版称为"抠取"蒙版。由于各种插件的不同，抠取蒙版的具体操作方式也不同，这主要取决于某种插件在定义透明区域以及边缘质量时的操作步骤。然而，它们之间存在着共通性。每种软件的插件都需要获取你所用的背景颜色信息。简易的插件仅仅给出是蓝色还是绿色的选择，而且它们都只是普遍意义上的蓝色或绿色。大部分插件含有一种采样的工具，看起来像一支吸管，我们可以用它吸出实拍镜头中所用的那种颜色。这比选择理论上的绿色或者蓝色（RGB模型中的0,128,0或者0,0,128）要好得多。由于色温、曝光度以及各种无法预料的因素，在实际操作中，摄像机很难获得这样的理想值，因此得到的背景颜色通常与理论值相去甚远。一张实拍绿色背景的采样值可能是41,132,35。一个布光较为理想的蓝色背景其采样值也许是38,52,128。因此，抠取蒙版的第一步即是对实际的背景颜色采样，由此定义前景层中会在最终合成图像中变为透明的"中心"颜色。

**图 10.1**

吸管采样。

一般情况下，通过这种采样方式所选取的颜色范围十分狭窄，在背景颜色中只有很小一部分能与之匹配。因此，接下来要做的即是扩大亮度值和色度值的范围，让更多的颜色值能变为透明。某些软件分别设有亮度控制和色度控制的滑块，可以实现以上目的。其他的一些软件（例如 After Effects 中的 Color Range Keyer）中包含加（Add）和减（Subtract）吸管工具，能扩大或者缩小指定色调的变化范围。还有一些软件采用了更为复杂的算法，可以通过一个简易的滑块来增大范围和柔化程序。这些工具使得软件能够包含采样颜色周围的调子变化，使得更大的范围能够变为透明。关于不同插件控制器的细节问题请参看第 12 章的内容。

此时，很多插件能够显示蒙版本身，不过默认设置是显示最终输出的合成。大多数软件可以让用户选择单独显示蒙版，在你完成了最初的采样和范围选择之后，最好开始对蒙版进行观察。因为虽然在某一帧画面中，前景和背景的合成看起来会十分完美，但是在动态影像中可能会出现各种各样的污垢，明显得让人头疼。通常在这一步过程中，实际的蒙版并没有足够精确到能为高质量输出所用。透明区域（通常是黑色的，在有些软件中是白色的）实际上是深灰色，并且由于视频的噪点，某些部分在帧与帧之间还会产生深浅的变化。这些部分会显示到最终的合成上。前景几乎是完全不透明的（全白），不过也可能包含某些浅灰色的部分——因此是半透明的。也就是说，这些部分在某一帧上看来效果也许不错，然而一旦主体经过和主体有较大反差的背景时，它们就会变得很明显，并且在原本透明的区域染上一层颜色。我们直接观察蒙版本身，发现由于欠采样所产生的边缘问题也相当明显。

显示蒙版，对这些基本的控制器再进行调整。也许我们立刻就可以得到很好的效果。然而，实际上大部分情况下还得关注其余的控制器。有时，它们被标注为"前景(foreground)"、"背景(background)"或者其他类似的东西。它们的作用类似于蒙版的图像处理工具，能够使前景中较浅的部分（但不是那么白）变成纯白色，让背景中较暗的部分（但不是那么黑）变为纯黑色。此时，如果你的原始素材中照明十分均匀并且干净，那么现在

就能做出一个漂亮的蒙版——有定义透明区域（素材中背景颜色所在的区域）的纯黑背景以及干净的纯白前景（前景主体）。黑色与白色之间的边缘可能需要进一步的处理——或是清除，或是模糊，或是收缩——不过基本的蒙版已经确定了。现在，请切换到合成图像的显示，查看效果。

## 10.1　清除边缘

如果采用的是无压缩的视频，并且你还拥有类似于 Ultimatte 或者 Keylight 这样的高级抠像工具，那么基本不会产生问题！然而，更可能的情况是，你所用的视频是 4：2：2 格式的——或者更糟，是 4：1：1 的。这样，背景和前景之间有很多丑陋的锯齿边缘。对此，我们可以通过选择合适的算法（例如 Ultimatte 或者 Primatte）或者采用几何模糊工具（例如 zMatte 或者 After Effects Matte Choker）来减少锯齿。得到的边缘可能会被模糊或者被收缩（尺寸变小），以此去除边缘的多余部分。同样，具体的操作步骤会由于软件的差异而不同，不过其本身的处理过程是类似的。当你对某一帧的设置感到满意时，别忘了在整个文件上拖动指针，查看视频活动时的效果如何并观察这些设置如何影响不同的帧。一般而言，我们需要对某些控制器打上关键帧，让它们在整个视频片段中的参数设置有所改动。

虽然具体的控制器会因为软件的不同而不同——甚至控制器的名称也会不同——然而，消除边缘的基本方法说到底只有这么一些：通过几何模糊或者数学插值来平滑欠采样的色度信息，模糊蒙版，以及收缩蒙版。让我们依次对它们进行介绍。

## 10.2　消除锯齿

拥有大量预算的完美主义者们能够待在 4：4：4 视频的无压缩世界里，然而，我们中的绝大多数人只能活在色度欠采样的现实世界中。不论欠采样的情况是不太严重的 4：2：2，还是严重的 4：1：1（例如 DV），如果想让最终的合成效果比较理想，我们得消除那些由于欠采样产生的锯齿。正如我之前提

到的，在4：1：1视频的某一静止帧上，我们很容易做出一个可接受的抠像。然而，一旦视频开始活动起来，边缘的锯齿就变得十分明显。为了做出效果较好的合成，我们需要平滑掉这些边缘，用一些人造的数据来填补丢失的部分。对于一张纯数字的蒙版，我们可以通过数学插值（一种求出梯形边缘平均值的算法）来实现。不过，大部分软件都采用半插值、半模糊的方法来实现。有的软件（例如Ultimatte AdvantEdge）对于不同的色度欠采样格式有专用的算法。大部分软件都要求你调整滑块，以获得一个可以接受的平滑值。

让我们来看一个例子——After Effects蒙版收缩（Matte Choker）中的几何柔化（Geometric Softness）功能。在后面关于After Effects颜色范围（Color Range）抠像工具的教程中，我们会介绍更多细节内容。

在After Effects中，导入样本素材green411.mov，对其应用颜色抠像（Color Key）滤镜——效果（Effect）▷抠像(Keying)>颜色抠像(Color Key)，请注意不是颜色范围(Color Range)。随意拖曳一个背景文件到时间线上，这样更容易看出效果。用抠像颜色（Key Color）吸管点选绿色背景，将颜色容忍度（color tolerance）调大，直至背景几乎完全变为透明，仅在女性周围有一点锯齿边缘。选择效果（Effect）▷蒙版（Matte）▷蒙版收缩（Matte Choker)，应用蒙版收缩（Matte Choker），请注意观察此时边缘立即被清除掉了。几何柔化（Geometric Softness）的默认值为4，迭代为1(最下方的选项）。现在，我们暂时忽略下面的第二控制器集合，只看最上面的几何柔化1(Geometric Softness 1)选项。

滑动几何柔化滑块，观察有什么效果。你可以看到它算出了锯齿的平均值，使边缘更加平滑，然而这种效果有一个不利之处——当你将值调大，想要平滑锯齿边缘时，请注意原本尖锐的内角（例如她的肩部与衣领的衔接处）变得圆滑起来。还请注意她肩部上方的一缕头发有着十分明显的非自然痕迹。你得留意，这样的清除是有代价的，而且在某些画面中更为明显。

**图 10.2**
一张还未处理完毕的蒙版。

现在滑动收缩1( Choke 1 )滑块。它的值为正时蒙版被收缩（减小），值为负时蒙版被扩张（增大）。请注意，稍稍收缩蒙版会让前景主体的边缘在某些部分显得更为真实，而在某些部分显得更为糟糕。特别要

注意的是，收缩（即便是轻微的收缩）实际上会使小边缘的细节丢失，例如一缕头发。

对于欠采样的视频而言，几何平均并不是一个完美的解决方法。它会带来多余的非自然痕迹（不想要的视觉结果），我们只能减少这种痕迹，却无法完全消除它。它不是全采样视频的替代品，而是一种有代价的妥协方案。我们无法精确还原由于 4∶1∶1 子采样而丢失的大量边缘信息！

# 10.3　去色溢光

现在，蒙版定义好了并且边缘也清理干净了，能够精确定义透明区域和不透明区域，并且二者之间也有了令人满意的过渡。不过，哈利的前额上有点绿色的溢散光怎么办？或者是银色咖啡壶上有些蓝色的反射怎么办？我们并不想让这些地方变得透明，而蒙版实际上又不能解决这个问题。我们得用某种图像处理技术来去除这些多余的颜色，使最终的合成效果看起来比较正常，没有奇怪的蓝色或者绿色的色块分布在主体身上。同样，每种插件都有不同的去色溢光算法，有的效果好而有的效果差。在有的插件中，如果设置的参数太大，主体的整体颜色都会发生变化；而有的插件则能够提供更多的选择，通过复杂的算法去除某些部分严重的色溢光，同时又保证不对其他地方产生太大的不利影响。

大部分抠像软件都有去色溢光的功能。比较复杂的软件是 Ultimatte 和 Primatte。大部分颜色差异抠像工具（例如 Keylight）只需要通过本身的基本的操作就能够去除大部分色溢光。然而，也不排除在某些情况下需要额外添加去色溢光的控制器。

我们来对去色溢光做一个简单的练习。在 After Effects 中，导入 DVD 里的静态图片 grnspill.jpg，接着随意导入一张背景（我用的是 ROME-BR.jpg）。在前景图片 grnspill.jpg 中，我们过度照亮背景，因此在模特身上出现了色溢光。根据之前提到的步骤，我们通过颜色抠像（Color Key）以及蒙版收缩（Matte Choker）滤镜抠出一个尽可能干净的像。它不会是完美的——我们不可能得到真正平滑的边缘，并且她的头发和上衣上有着明显的色溢光。现在，点击效果（Effect）▷抠像（Keying）▷去色溢光（Spill Supressor），

应用 After Effects 的 Spill Supressor。用吸管工具点选颜色抠像（Color Key）控制器中的绿色样本，告诉它我们想去掉哪种颜色。还有一种方式，暂时关掉颜色抠像（Color Key）控制器，显示出背景，然后从实际的背景上采样。最后别忘了再次激活颜色抠像（Color Key）控制器。

去色溢光（Spill Suppressor）能够去掉大部分（可能不是全部）前景主体上的色溢光。对于原来的图像来说，是一个巨大的改善。你可以做一个实验，试着对不同深浅调子的绿色进行采样，看看它对最终结果有怎样的影响。

这就是抠出基本蒙版、清除边缘以及执行去色溢光操作的流程。如果原始素材很干净、曝光正确并且照明得当，那么祝贺你，已经完成任务了！然而，如果你运气不好怎么办？如果场景中有麦克风的影子，或者更糟——画面中出现了麦克风——怎么办？如果背景照明不均匀怎么办？如果背景太小，而主体的手已经超出有色背景的范围怎么办？如果主角穿了一件水绿色的上衣，而当你抠出蒙版时她的身体中间有个洞怎么办？然后怎么办？

# 10.4  补救蒙版出现的问题

现在我们真正进入到了创造性合成中最为繁重的阶段——将詹姆斯·邦德（James Bonds）和邦女郎（Emma Peel）分别从影片《Casper Milquetoasts》和《山谷女孩》（Valley Girls）中分离出来。那些只想在非线软件中点击一个特效然后简单调整滑块的人们，现在就可以放下这本书了；那些追求视效完美并且愿意为之努力的人们，请接着读下去！

在之前的章节中我已经介绍过，创造理想合成的一大重点在于制作中期（拍摄阶段）——理想的照明、明智的颜色选择以及清晰的聚焦。然而，实际上我们必须处理的素材通常都不那么理想（有时质量差得可怕）。因此，接下来我们会讲到一些用起将会来十分得心应手的技巧！

首先，对多种抠像软件做实验，你很快会发现有的抠像工具在某些情况下比其他的要好。也许某种抠像技术能为欠采样的视频创造漂亮的边缘，而在保留与背景接近的颜色方面做得不够好；另外一种技术在背景照不明

均匀时能产生很好的效果，然而当参数调整过度时，会在前景主体上产生不干净的边缘。因此对于任何场景，我们要做的第一步便是确定首选的抠像工具，看看哪个更适合于场景的特殊要求。

　　然而这只是开始。很多情况下，我们都会发现没有哪种单独的抠像工具能够真正胜任这个工作。因此，我们开始选择多种抠像工具，并把多层蒙版合并起来创建最终的合成。还记得第 3 章中提到的那些并非基于颜色的合成技术吗？在 After Effects 中，它们叫做混合模式（Blending Mode），或者变换模式（Transfer Mode）。这些正片叠底（Multiply）、滤色（Screen）、最小值（Minimum）以及最大值（Maximum）等混合模式对于合成不同的蒙版十分重要，每种方式在最终蒙版中都扮演着重要角色。我们来看看一个多层合并蒙版的实例。

　　首先，我们采用 DVD 上的 green422.mov 作为例子。这个文件被压缩为 4：2：2 的格式，有些地方（尤其是前景主体的头发）没有足够细节，因此很难抠得精确。由于对文件进行了压缩，背景有些噪点，解决起来更复杂了些。但这个问题并不严重，我们用它来说明如何合成多层蒙版。

　　没有哪种抠像软件对于所有情况都适用。实际上，每种抠像工具对于图像的处理方式都有所不同，你会发现某种插件在上个镜头中的效果很了不起，然而在另一个镜头中却不能创建出干净的蒙版。因此解决问题的第一步

图 10.3

蒙版现在很干净，边缘被清除、被模糊并且被收缩了。

便是尝试不同的插件，并且观察每种插件的效果如何。有的能够更好地保留边缘的细节，使其更加干净，然而却不能很好地清除背景（蒙版的黑色区域）。而有的则能够创建出更干净的背景，然而却使边缘的细节大量丢失。还有一些插件以上两点也许都能做到，然而设置却有所不同！使边缘干净的设置会在背景上留下一些污垢（Schmutz），而使背景干净的设置会让部分前景也变为透明。因此，我们希望抠取出两张或两张以上的蒙版，然后把它们合并起来，让最终的蒙版综合二者的优点。

　　我们一步一步地来进行操作。在掌握了整个步骤之后，这种方法还可以有很多变化——例如哪层蒙版在最上层，它是怎么和下层合并起来的等。

首先，尝试多种抠像工具，看看它们对素材有什么影响。这里，我们准备抠出两张蒙版，然后将它们合并。第一张采用颜色差值（Color Difference）抠像工具，这能让我们得到干净的边缘细节。然而同时，在使用这种抠像工具调整参数时，如果想让背景变得干净（见下面的参数），那么部分前景会变为透明。我们有这样一些选择：

1. 采用颜色差值（Color Difference）抠像工具，形成漂亮的边缘以及干净的背景，然后用另一种抠像工具填补前景的部分。亦或者是采用以下第2种方式。

2. 采用颜色差值（Color Difference）抠像工具，形成漂亮的边缘以及干净的前景，然后采用另一种抠像工具（或采用不同设置的另一个颜色差值抠像器）来填充背景。

这里我们采用第1种选项。将素材拖曳到合成的时间线中，复制两层——这样可以保证三层内容是完全同步的（如果之后因为某种原因需要对素材进行更新，这样也可以保持一致）。现在，点击最下层左边的眼睛，将其关掉（使其不可见）。

对上面的两层图层做预合成（Pre-comp）。点住 Shift 按钮，选择两层图层，然后选择图层（Layer）>预合成（Pre-compose）。你也可以按住 Ctrl+Shift+C（苹果计算机为 Cmd+Shift+C）。在预合成的对话框中，将新的合成重命名为"MATTE"。现在，在项目（Project）窗口（请注意不是时间线窗口）中双击预合成的 MATTE，对它进行编辑。

让上层不可见，选择下层。点击效果（Effect）>抠像（Keying），对其添加颜色差值（Color Difference）抠像工具。参照 After Effects 帮助文件，设置蒙版的黑点（Black Points）和白点（White Points），注意让背景干净。将显示（View）调整为蒙版修正（Matte Corrected），这样我们就可以看到蒙版而不是最终的合成。我们可能需要调整黑色区域（Matte In Bolack）与白色区域（Matte In White）这两个控制器，还可能要试试不同的伽马（Gamma）设置。最终我们得到干净的黑色背景和漂亮的边缘，然而前景有些我们不想要的特征——不够干净并且有部分变为了透明。这一张可以作为我们的边缘/背景蒙版。

现在，让上层可见并选中它。尝试另一种容易得到干净前景的抠像工具——例如颜色范围（Color Range）。参照 After Effects 帮助文件中的步骤，

选定蒙版的黑点和白点。我们也许能够得到干净的前景和背景，不过边缘有些污垢。请注意这种抠像工具不能选择单独显示蒙版，因此我们看到的是最终合成——背景透明，前景显示了原始文件的内容。

不过对于蒙版来说，我们只需要纯白色和纯黑色，以及表示半透明的灰色——没有颜色信息。因此，在这里你可以做些"手脚"。如果你的After Effects 是 7.X 或者以上的版本，请点击效果（Effects）>色彩校正（Color Correction），应用级别（Levels）控制器；如果是较老的版本，请点击效果（Effects）>调整（Adjust）。现在将输出黑色（Output Black）控制器调整为255——这是在常规的图像处理过程中，你永远不会做的事情。这样可以将前景区域从全彩色的视频转变为纯白色，你可以将它覆盖到边缘蒙版上，使前景变得完全干净！然而在某些区域上，这张蒙版上不太干净的边缘会和另一张蒙版的干净边缘有重叠，因此，我们要收缩这张蒙版，让它变得更小一些。点击效果（Effects）>蒙版(Matte)>蒙版收缩（Matte Choker），应用蒙版收缩（Matte Choker），调整收缩（Choke）以及模糊（Blur）的值，直到这张白色的蒙版大约比边缘蒙版的前景区域小一个像素。应用边缘模糊，也就是灰阶柔化（Gray Level Softness）。这样，经过柔化和模糊的边缘叠加在了边缘清晰的边缘蒙版上，效果通常十分理想。（提示：在很多情况下，只需要用蒙版收缩就足够了。）这样的蒙版被称为中心蒙版。

好啦，干净的前景自动合成到了边缘/背景蒙版上。结合多种蒙版得到的效果比用单一的设置要好得多。

**图 10.4**
左边是第一张蒙版，或称为边缘蒙版；中间是第二张蒙版，或成为中心蒙版；右边是最终合成蒙版。

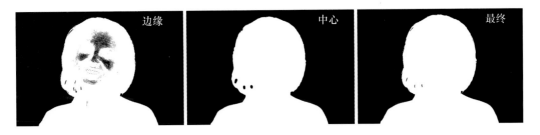

现在，回到主合成的界面。在时间线上，名为 MATTE 的预合成显示为一个单独的层，位于原始素材上方。点击左侧的眼睛，让预合成的 MATTE 成为不可见。毕竟，我们不是想真正看见蒙版，而是要利用它来把主体分离出来。

导入一张背景（静态图片或视频），将它放在合成时间线的底端，正

好位于原始素材的下方。现在，激活原始素材使其可见，同时确保模式（Modes）列表可见。找到原始素材层的跟踪蒙版（Trk Matte）栏，在这栏选中亮度蒙版（Luma Matte）。好啦，我们通过预合成的MATTE把素材上不想要的部分变为透明了！如果最终合成上还有些绿色的溢散光，那么点击效果（Effects）>抠像（Keying）>去色溢光（Spill Suppressor）来去掉它。

**图 10.5**

最终合成采用了在预合成里完成的混合蒙版。

　　这里，我想给大家一个操作流程的基本概念。在这种过程中，专业合成师抠出4~5层蒙版的时候并不少见，每层对于最终合成都有其独特的作用。一张背景蒙版（背景干净，边缘正好在边缘蒙版的外部）可以通过变暗（Darken）——也就是最小值（Minimum）的模式混合到另一张背景较脏的蒙版上。这样就混合了背景蒙版中的黑色部分——同时，蒙版中的白色区域（这个部分并不是最好）不会起任何作用。同样，一张干净的前景蒙版可以通过滤色（Screen）或者变亮（Lighten）——也就是最大值（Maximum）的模式混合到边缘蒙版上。采用同样原理的许多方式都同样有效——都试试吧！

　　理想情况下，如果我能在十几年前知道这种做法，第7章提到过的关于水蓝色上衣女孩以及她身上的洞的可怕遭遇就会好得多了！我可以通过这种方式，在有问题的画面中创建一张前景蒙版，然后把它混合到另一张蒙版上，填补这个"洞"。有经验的感觉是不是很美妙？

# 实时抠像

<div align="right">

**11**

</div>

目前我们在本书里所讨论到的大部分内容都与电影特效相关，也就是在后期制作过程中，将多种元素合并起来实现人为制造的真实。然而，在电视行业中，色度合成（在电视中多被称为键控）主要是一项实时的工程——视频信号在被录到磁带上之前，首先要通过一个电子的切换台或是特效生成器（SEG）。这种从摄像机里直接得到分量信号的方式，实际上从技术原理的角度上来看，优于在后期制作中采用被压缩后的视频信号。从摄像机里输出的模拟分量信号是完全无压缩的，既没有色度信号的欠采样，同时它的水平和垂直分辨率都高于任何能记录到磁带上的格式。因此，如果在制作中，所有的变量都控制良好，那么这种采用电子的方式从原始信号中提取出的蒙版，（在还原原始图像细节方面）将会远远精确于在后期中从压缩后的信号中提取出的蒙版。

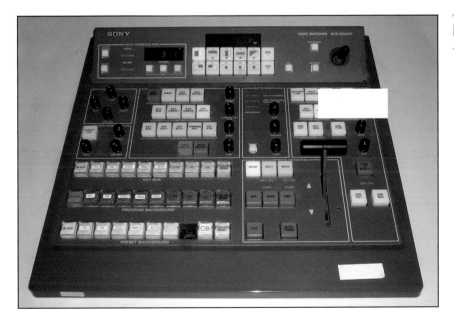

**图 11.1**

一台较早的索尼切换台。

显然，在电视行业中，实时抠像（键控）的一大应用在于天气预报。请试想，如果没有了实时抠像，那么当地电视台的天气频道该如何让气象预报员指向气象图来解释多普勒天气雷达？每个地方电视台在天气预报中都会用到实时抠像，然而近年来，实时抠像的另外一个应用方向也逐渐普遍起来——这就是虚拟场景。我们将会依次介绍这两种应用。不过在此之前，让我们来了解一些演播室制作中常用的基本硬件。

## 11.1　切换台、特效以及抠像

所有演播室或者制作车的核心都在于切换台，也被人们称为特效生成器（SEG）。从功能上看，它是一台视频信号的混合器。实际上，在欧洲人们把它称作视觉混合器或者视频混合器。所有的摄像机和图像信号都传入到这个设备中，我们能够通过切换台在这些信号之间进行切换，可以对多路信号添加叠化或者划像特技，并且还可以叠加字幕（一项抠像的过程），或是通过色度抠像创造一个基于色度的叠加合成。当然，在这个数字时代，大部分的数字切换台/特效生成器都拥有许多其他的特效以及一些眼花潦乱的功能，甚至有的功能在常规情况下根本不会用到。让我们来简单解析一个标准的切换台。

## 11.2　切换台

在切换台中，最基本的概念在于总线（Bus）。总线是一排按钮，每个按钮都代表一路独立的视频信号源（摄像机、磁带或者计算机生成图形）。选定一个信号源，将它设置为这一条总线的输出信号。传统的模拟切换台主要由两条总线组成，通常叫做A线和B线，另外还有一路键信号（抠像信号）。转换推杆（或称为T-bar），主要用来手动控制总线与总线之间的叠化（Dissolve）和划像（Wipe）。转换推杆的位置决定了将哪一条总线（A或者B）输出到主线（Main Bus）或程序总线（Program Bus）中。相反，离线的总线会被自动切换到预览监视器上。这类设备被称为A-B切换台。

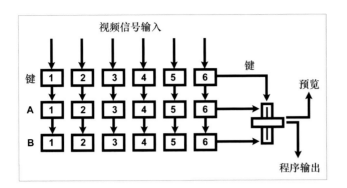

图 11.2
传统的模拟切换台功能表。
转换推杆的位置决定了将哪
路信号输出到程序。

数字切换台有一点不同——信号间的切换与混合不再由物理组件的旋转直接控制，而是在芯片里完成。大部分数字切换台有一条制定好的程序总线（通常是位于中间的总线）以及一条预览总线（通常是离操作员最近的总线）。我们可以预先设置总线之间的转换特技并且实现离线预览。虽然转换推杆可以手动控制转场的速度，然而一般情况下，转场是被预设好的，点击启动（Take）按钮就可以启动转场。在转换过程中，已选的预览总线和程序总线交叉替换，因此，这种设备被叫做交叉式（Flip-Flop）切换台。

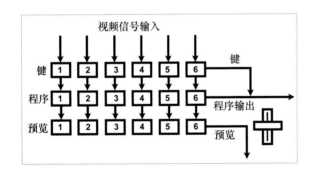

图 11.3
一台数字交叉式（Flip-Flop）
切换台的图标。在交叉式切
换台上，推动转换推杆（T-bar）
可以实现在程序输出总线和
预览总线之间的来回切换。

第三条总线是键控总线。一个切换台实际上可以有多个键控总线，由一组控制按钮共同控制。我们可以把键控总线的信号通过数字手段合并到程序总线的画面上。被抠取的图像中可见的部分叫做填充（Fill），用来控制图像的半透明程度的蒙版（或遮罩）叫做源（Source）。在键控（Keying Control）中可以选择源的类型，源也可以是从原始信号中抽取出来（例如色度抠像或者亮度抠像）的信号，还可以是从单独的源（阿尔法通道、CG 图案等）中导入的信号。

预览总线、程序总线以及键控总线一起被称为程序（Program）/预置（Preset）区，也叫做 P/P 区。P/P 区可以说是切换台的最基本组成部分。更

大一些的切换台会有多个 P/P 区，我们可以调整它们的预设并将它们选为程序输出的内容。这些 P/P 区被统称为混合（Mix）/效果（Effects）区，也叫 M/E 区，通常都有编号。任何的 M/E 区都可以被选为 P/P 级（P/P stage）的信号源。效果可以预先设好，例如，我们可以在离线状态下创建下一个

**图 11.4**
汤姆逊草谷 KAYAK 切换台的（Thomson/Grass Valley）特效控制面板。

抠像并对其进行调整，然后按下一个键后就可以"上线"了。

在 P/P 区之后，还有个被称为下游键（Downstream Keyer）的抠像过程。添加字幕或者图形（例如典型的下沿居中字幕）时常用到这个功能。下游键有自己的切换（Cut）以及混合（Mix）键。为了和下游键配套，M/E 区的抠像工具有时也被称为上游键（Upstream Keyer）。

Trivia 切换台：在最早的 1977 年《星球大战》（Star Wars，现在被称为星球大战系列四《新的希望》）中，死星的"控制面板"实际上是一台草谷（Grass Valley）切换台。把手放到转换推杆的位置，从总线 B 切换到总线 A，伴随着嗡嗡的合成音效，好了，奥德兰（Alderaan，死星所摧毁的星球）不见了！

**图 11.5**
在装备完善的工作室中会见到的索尼 MVS-900 切换台。

规模较大的演播室中的切换台非常复杂。各种包含 M/E 区的部件被拼合到一起，控制着演播室摄像机、卫星以及其他装置发出的多路信号源。

## 11.3　数字视频混合器

仅仅在几十年前，切换台还是一个模拟的组件，需要一大屋子的设备来配合操作。摄像机、切换台以及同步生成器都由同步锁相（House Sync）来控制，保持彼此之间的时码同步。磁带的内容在递送到切换台之前，需要通过一台单独的时基校准器（TBC），调整到与同步锁相一致。大多数装备良好的演播室仍然沿袭了这种方式。不过由于数字技术

的发展，在 20 世纪 90 年代中期出现了一种新的切换台，它是一种独立的可移动的数字切换台——有时，我们也把它称为视频混合器。这种设备不同于之前的是，每一路输入信号都达到了帧同步，各路不同步的摄像机信号和磁带信号不需要通过外部的时基校准器或者同步生成器，就可以直接混合到一起。这种设备通常还集合了音频混合器，使其能够成为一台可移动的专业工作站。大部分设备

**图 11.6**
Data Video SE-800 提供 4 路视频切换，同时拥有色键功能，支持 IEEE-1394（DV）输入。

还拥有色键（色度抠像）功能，根据价格的不同，色键的效果和可调控性也有所不同。这类设备在价格和性能上有着很大范围的选择，从简易的两路信号输入设备（例如成交价不足 500 美元的 Sima SFX-9 视频混合器）、四路信号输入设备（例如 1500 美元的 Edirol/Roland LVS-400），直到更为专业的设备（例如松下 AG-MX70，价格从 6000～10000 美元不等，取决于附加的板卡以及特效模块），有的设备（例如 Datavideo SE-800）还拥有 IEEE-1394（DV）的输入端口。

这些设备都比较轻便，而且能够为外景拍摄提供实时抠像的条件，高端设备的质量甚至可以和演播室的色度抠像工具相媲美。显然，不足 1000 美元的设备和 10000 美元的设备在表现上有巨大的差异，因此，在投钱购买其中的一台用来抠像之前，请做好调研，看看它是否足够满足你的需求。低端设备也许无法实现较为复杂的抠像。

视频混合器不再局限于标清视频。像 Edirol V-440HD（约 12000 美元）这样的设备能够实现分辨率为 1080P 或 720P 视频的切换和抠像。

## 11.4 Toaster 和 Caster

在实时切换台的市场中，还有一种系统也十分重要，那就是基于计算机的切换台系统。其中最为有名的两套系统是 NewTek Video 公司的 Toaster 和 Globestreams 公司的 GlobeCaster。它们都是一套全能的集成制作设备，包含了每种基本功能、特效以及小型实时切换设备所需的各种实用功能。

松下 AG-MX70 是一款拥有完整色度抠像功能的广播级视频切换台。

- 专为实时制作以及数字后期制作所设计，拥有一体化两路汇流排、八路输入数字视频切换台，具有高级技术指标的多功能数字视频特技和多路音频调音台。

- 提供高质量的 4:2:2:4 数字分量信号处理，既能满足 16:9 也可以使用 4:3 的宽高比（第四个 4 代表着内置的的阿尔法通道）

- 设计超过 600 种二维数字特技效果，包括几何变换，抠像样式，马赛克，油画，拖尾和多画面数字特技。

- 数字化色度键（色度抠像）和亮度键（亮度抠像）

- 下游键

- Optional AG-VE70P 3-D 数字特技板提供超过 1600 多种三维数字特技，包括卷页、折叠、球面化和水波纹效果。

- 容易操控的摇杆能使用户根据手感控制图像的位置、尺寸和其他特技效果，或者进行选择和色彩调整。

- Tally 输出最多可用于 8 台摄像机，在每一条 A/B 程序总线上都能实现双通道帧同步的特效。

- 醒目的 LCD 控制面板更易于操控，并且能方便地监测系统运行状态。

- 具有 5 个旋钮操作矩阵功能表和 5 行屏幕显示，使得 AG-MX70 的大量功能易于操作。

- 多种输入模式，包括复合信号输入、模拟分量 Y/Pb/Pr 输入、YC 输入和 SDI 输入。

- 30 帧图像缓冲器可用于制作翻页、划像以及标志动画；包含 USB 接口，可以方便地下载图像。

- RS-422A 和 RS-232C 遥控接口标准以及 GPI 终端，能使 AG-MX70 与视频编辑设备相连接。

如果在电视制作行业待了 15～20 年，你就知道原来的 Video Toaster 公司主要致力于使桌面显示成为现实。在 1990 年时，基于当时具有相当革新性的 Amiga2000 平台，Video Toaster 推出了一种产品，看起来（几乎）是一台好几百万美元的后期制作工作站，让我们着实吃了一惊——这的确是低端视频行业的一大革命。如今，Video Toaster 4（或称 VT[4]）基于 PC 平台（Amiga 在 1994 年 Commodore 破产之后就不再被使用），而且它的作用和效果的确能与高端产品相匹敌。基本的 VT[4] 通过鼠标和电脑键盘操控，不过 NewTek 也提供了名为 RS-8 的硬件遥控装置，使

得切换台更加方便操纵。只需要花不到 10000 美元就能从经销商那里购买到 VT[4] 的完整版，为你提供了从字幕编写到切换台/特效生成器再到抠像的一切功能。

GlobeCaster 是一款有趣的产品，最初以 Play Trinity 的名字出现——这个产品研发了太长的时间并且酷炫的广告也打了太长时间，以至于在很长一段时间内我们都怀疑它是不是已经被宣布销售而实际上还没有生产。当 Trinity 终于上市的时候，Play 公司破产了，而后这个技术就落到了 GlobeCaster 公司手里，后者继续开发这款核心产品。GlobeCaster 被设计为能够输出多种格式，包括用于网络的流媒体格式的一款实时切换台。而 GlobeCaster（从最初的 Trinity 开始）在内置的色键控制中，一直都包含虚拟场景的功能。虽然没有实现真正的运动跟踪，而这个虚拟场景也的确包含阴影和虚拟反射等特性。

GlobeCaster 现在推出了一款叫做 CS-1000 的触摸式控制界面，这让它用起来像常规的大型切换台一样简单。CS-1000 比 VT[4] 更大而且功能更为丰富，而且它的配置和专业切换台十分相近。一款最基本的拥有四路信号输入模块的 GlobeCaster 最低不超过 20000 美元，不过，加上其他一些附加设备，一套完整的设备要花将近 40000 美元。

# 11.5　专用抠像工具

大部分地方电视台都采用他们切换台中的内置色键功能来完成实时抠像。然而，还有一些独立的硬件设备能够完成更为复杂的抠像管理，广播电视网和装备更好的电视台会选择它们。专用硬件抠像设备以及生产它们的公司有着各自的兴衰时期，然而在硬件色度抠像领域的历史长河中，始终屹立着的公司无疑要数 Ultimatte。它由《欢乐满人间》中合成技术的发明者之一彼得.弗拉霍斯创建，并且仍然站在硬件色度合成技术发展的最前端。Ultimatte 的最新成果从 UltimatteDV，一种最适合 4:1:1 视频并接受 IEEE-1394 输入/输出（交易价格低于 6000 美元）的设备，直到高端的高清设备（85000 美元）。

UltimatteHD蒙版合成系统专为满足采用数字影院技术制作特效的需求而设计。它拥有一些先进的特性，例如Dual Link(连接计算机和显示器的DVI接口的传送方式之一。准备2根TMDS方式的信号传输线，就能以每秒最高330兆像素的速度传送画像数据，超过1600×1200分辨率必须使用Dual Link)4:4:4输入/输出，内置4:4:4图像处理，支持外部蒙版的导入，自动校正环境颜色，可现场升级软件，支持所有广播级高清标准以及数字影院的24P(逐行扫描)/psf(逐行分段传输)标准，以及与索尼CineAlta™数字高清摄像机的良好兼容性（已通过生产检验）——UltimatteHD是实时活动遮片时代的完美选择。

UltimatteHD digital是Ultimatte全数字合成设备第三代的一部分，是艾美和奥斯卡获奖技术。作为一套完全线性的蒙版系统，甚至在前景有烟雾、阴影、软边缘以及其他半透明或透明物体出现时，它也能够实现完全真实的合成。Ultimatte公司在蓝/绿屏合成领域是世界公认的领头羊，已经有30年的行业历史，并仍然在为精炼、加强并提升活动遮片时代的技术而不懈努力。

独立抠像工具中一个很好的例子便是Ultimatte400，有单通道和双通道两种版本，你也许会在一间装备良好的标清演播室中发现它的身影。这种设备为4:2:2标清视频所设计，能够在内部通过数学插值将视频提升到4:4:4，然后在10位的完整像素采样的情况下抠取蒙版。得到的合成被人们称为4:4:4:4，第四个4代表着完整采样的蒙版。它有着明显的优势，与从4:2:2视频中直接抠取的蒙版相比，显然后者的水平分辨率是4:4:4的一半；与从4:1:1DV中抠取的蒙版相比，后者的水平分辨率是其1/4。Ultimatte抠像工具还拥有先进的去色溢光算法，能够反复清除场景中的阴影。

**图 11.7**

Ultimatte400 为地方演播室提供了先进的色度抠像，并且价格十分经济。

# 11.6　天气预报

毫无疑问，实时色度抠像用得最多的地方便是天气预报。国内几乎每个地方电视台都为了这个目的使用色度抠像，而且很多地方除此之外不拿它来干别的。对于地方新闻来说，能够把气象学家端端正正地放到卫星云图或者雷达图前面，能让她指向特定的区域并且轻易的转换到下一张图片，实在是一种很有效的视觉提升。

就像其他行业一样，气象学是一个有着自己的文化、术语以及独特技术的专业世界。在市场上有整套专业的硬件和软件包专门提供给地方台的气象学家——图像包、计量图和多普勒雷达的控制系统，以及最新最先进的运动跟踪系统，能够使气象学家通过一定的手部运动——而不是通过以往的硬件遥控——来更换图片。如果你经常和气象打交道，那么你了解很多种合适的专用设备，并总能跟上最新的发展潮流；然而，如果你不做这个行当，那么也许从来也不会知道这些。这些特殊的产品实在是超出了本书的范围，因此我们会和它们划清界限，仅仅关注实际的抠像技术。

正如我之前提到过的那样，大部分地方电视台仅仅使用他们的切换台上自带的键控功能来制作天气预报。设备更好的电视台可能会用一些更复杂的抠像工具，例如Ultimatte生产线上的某一款产品。

图 11.8

这张图表显示了在制作地方天气预报时，最为典型的演播室布置。蓝屏两侧的监视器用来显示合成后的信号，这样气象学家就能实时看到自己的动作和计算机图形、卫星云图互动的效果。通常来说，气象学家带有遥控装置以便切换视角。

# 11.7　虚拟演播室

直到不久之前为止，电视制作中用到实时抠像的节目几乎都是天气预报。然而近年来，虚拟场景的发展改变了这种状况。目前，广播电视公司制作的很多节目都是在虚拟场景中拍摄的。

从最基本的角度上讲，虚拟场景是一个静态的CG场景，它被放置在真人身后作为背景。在任何一个简单的三维软件中，我们都可以搭建起一个虚拟场景，并且可以从不同的摄像机视角来展示这个场景。我们可以用固定的摄像机在相似的位置对真人前景进行拍摄，这样的效果十分

让人满意。

不过，真正的虚拟场景还允许摄像机在场景中实现推、拉、摇、移，以匹配真人的动作。有些系统在摄像机上采用了复杂的感应器，探测到摄像机的每一个动作和设置的改动，然后把这些变动的数据传输到实时的三

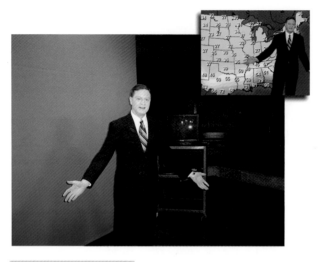

维渲染引擎中，接着这个引擎可以将数据匹配到虚拟摄像机上。当现实中的摄像机推镜头并且上摇时，虚拟摄像机也会按照同样的参数推镜头并上摇。因此，三维的场景的变化和移动看起来就像是在真实的摄像机前拍摄的一样。三维渲染引擎将实时输出的结果传送到视频切换台上，作为背景的来源；而在蓝屏或绿屏前拍摄的真人主持人的信号则被传送到色度抠像工具上，看起来就像是我们的主角正站在虚构的场景中一样。

**图 11.9**

气象员 Josh Judge 正站在蓝屏（位于美国新罕布什尔州曼彻斯特市的 WMUR 电视台）前。右上角的画面显示的是合成后的信号。照片由 Sabre Gagnon 公司以及 WMUR 电视台提供。

采用固定镜头来创造一个虚拟场景颇为容易，而且通过最基本的设备就能实现这个目的。是摄像机的运动为虚拟场景带来了更为复杂的挑战。对于虚拟场景，有三种基本方法可以实现摄像机的运动匹配。

### 11.7.1 软件运动跟踪

最简单（至少是在非人工方面！）的方法就是采用一个加强版的跟踪软件，这种软件利用场景中的跟踪坐标方格实现跟踪。软件包里的跟踪工具能够读出拍摄画面中坐标方格（通常是用较浅的蓝色标示）的样式变化，由此计算出虚拟摄像机的推、拉、摇、移等数据。例如 Orad SmasrtSet 就是专为这种场景所推出的一款跟踪软件。

### 11.7.2 硬件感应运动跟踪

还有很多基于硬件的跟踪系统能够用于虚拟场景，包括从与摄像机镜头连接的机械感应器到复杂的红外（IR）系统。还有许多设备同时采用了这两种技术。不论是哪种设备，它们最终都是为了把摄像机的各种数据（机

位、旋转方向、角度、镜头参数等）同步到渲染平台的虚拟摄像机。

在虚拟场景中，最基本的摄像机机位跟踪系统就是机械传感器。THOMA、Orad 和 Vinten 公司都推出了内置传感器的三脚架云台，这些云台能够远程传送镜头参数，以便虚拟摄像机的设置。

> 除了色度抠像之外，现在的年轻人也许从来没见过采用其他方式所制作的天气预报节目，不过显然，天气预报并不是一直通过色度抠像制作的！在 20 世纪五六十年代，电视台的天气预报通过物理图表来播送，有的采用马克笔在白板地图上做标记，还有的在地图上移动各种形状的磁块。而实际上，天气预报员几乎没有受到过任何关于天气预报方面的培训。因此，他们只是简单地重复电传打字机（另一种已经过时的技术！）上出现的内容。今天，我们在电视上看到的大卫雷特曼（David Letterman，哥伦比亚广播公司名嘴）以及其他一些有名的人都是从播送地方电视台的天气预报节目起家的。
>
> 在 20 世纪 70 年代，色度抠像技术开始真正飞跃。不久以后，它就成为了全球通用的技术——范围从最发达的广播电视网直到最小的地方电视台。很快，每一个电视台都开始采用色度抠像来制作天气预报，同时他们也开始在预报的准确度上展开竞争。此时，地方电视台才开始聘用真正的气象学家，并安装了他们自己的雷达；不过，这又是另一本书、另一块市场的内容啦！
>
> 位于美国北卡罗莱纳州罗利市的 WRAL 电视台第一次采用色度抠像制作天气预报的情形，我还记得很清楚。另外，我还有很深的印象，WRAL 电视台在美国宾夕法尼亚州兰卡斯特市安装了一台新的 Ultimatte 设备，这台设备能够解决阴影的问题，这样气象预报员的胳膊能够在气象图上投下逼真的影子——而不是一片没有抠掉的蓝色。很酷吧！
>
> 随着等离子监视器和"电视墙"质量和亮度的提升，有的电视台和广播电视网开始把"电视墙"搬进演播室，用来制作天气预报。然而这样的图像清晰度远远不够。好的色度抠像（我认为）仍然是天气预报以及其他需要和真人主持人结合的节目中最为有利的选择。

在本书撰写阶段，用得最广泛的一种虚拟场景系统便是 Orad 公司的 Xync 全红外系统：摄像机上固定有红外发光二极管，整个演播室内装有红外运动跟踪感应器。Orad 同时还制造摄像机机架的头部感应器以及可以切换标清或高清输出的专有渲染平台。

还有一种红外跟踪产品是 THOMA 公司的 Walkfinder 跟踪系统。在这个系统中，每台被跟踪的摄像机上都装有一些排列得奇形怪状的反射球，演播室的栅格上也固定有一套红外运动感应器，能够跟踪摄像机的位置和方向。这类红外系统优于机械感应的地方在于它能用在手持摄像机以及通过斯坦尼康固定的摄像机上。

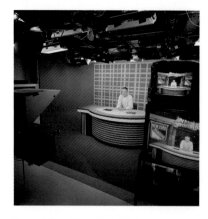

**图 11.10**

Pro Cyc 公司的虚拟场景。请注意背景上的网格，它的蓝色比色度抠像专用蓝要稍浅。软件跟踪能够通过网格的变化读出现实中摄像机的运动，并使虚拟摄像机的运动与之匹配。

像这样的红外定位系统能够捕捉到摄像机的位置和摇移，然而同时它也需要镜头感应器来将数据传回到渲染引擎中。

BBC 发明了一种类似的系统，叫做 FREE-D 跟踪系统。每台摄像机的后面都装有红外发射器/迷你 CCD 摄像机套装，用来照亮并且跟踪固定在网格上的反光目标点。

从跟踪摄像机（红外发射器/迷你 CCD 摄像机套装）传出的影像通过 FREE-D 元件的计算，得出演播室摄像机的精确位置和方向。它是这样工作的：对影像进行实时分析，从而确定了每个目标点的位置。知道了目标点的物理位置后，FREE-D 进而能够以很高的精确度计算出摄像机的位置。另外，固定在摄像机镜头上的高分辨率光学感应器用来监视摄像机的推拉和变焦的轴线。整合这两方面的数据后，FREE-D 处理器就能计算出摄像机摇、移、倾斜、XYZ 坐标、推、拉以及变焦的参数，从而完全精确地定位摄像机位置。这种系统授权给了英国云顿（Vinten Radamec Robotics）公司。

### 11.7.3 自动运动控制

第三种虚拟场景的运动跟踪方式稍微有些不同，是通过同时控制现实

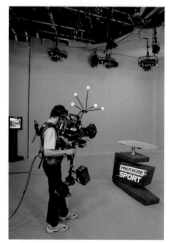

**图 11.11**

THOMA 公司的 Walkfinder 跟踪系统。在每个摄像机上固定有一些反射球，能使红外发射器/感应器来跟踪摄像机的位置和方向。

中的摄像机和虚拟摄像机来实现。在现实的与虚拟的摄像机一起校准后，遥控面板能够对两种摄像机发出同样的信号。于是它们都按照接受的信号同步运动。不是跟踪物理摄像机的运动，而是物理摄像机和虚拟摄像机都同步跟踪遥控面板的信号。Radamec Robotic 的 TrackCam 系统就是这样的一种虚拟演播室系统。

随着技术的成熟，近年来虚拟场景在广播电视中的使用也可谓是遍地生花。在很多地方市场，看起来很真实的场景实际上是虚拟的。虽然最初投入到设备中的资金比搭建传统的场景要多一些，然而虚拟场景有着众多的好处，不但可以显得多样化，还可以为不同的节目搭配复杂的场景，而且所有的镜头都能在一个（相当小的）蓝屏演播室完成——而在传统的布

景中，这种效果可不那么容易实现！

当一部分特效合成仍将继续在后期完成时，实时抠像在广播电视中有着重要的作用，这种技术将快速发展。

图 11.12
放置在演播室摄像机后面的 BBC Free-D 红外发光二极管发射器和跟踪摄像机套装。

### 虚拟场景设备制造商

http://www.orad.co.il/

http://www.3dk.de/tracking.html

http://www.thoma.de/

http://www.vinten.com/

http://www.ddgtv.com/

### 研究和发展

http://www.ist-matris.org/

http://www.bbc.co.uk/rd/projects/index.shtml

### 虚拟场景图片

http://www.ddgtv.com/

http://www.getris.com/

http://www.3dvideobackgrounds.com

http://www.litesets.net/LiteSets.htm

http://www.istudiostv.com

http://virtualsetworks.com/

---

**非实时虚拟场景**

Serious Magic ULTRA 2

既然在这里讨论虚拟场景，我们就不得不提到 Serious Magic ULTRA 2 系统——即便它不是一个实时系统。也许它算得上是最受欢迎的低端虚拟场景系统，因为又便宜又好用。任何一种在基本颜色前拍摄的场景都能放到内置的虚拟场景中，每种场景都包含有很多基本的镜头角度以及全景、中景、特写等不同景别。在每一种镜头角度中，虚拟摄像机的视角能够被移动并且推拉到某种程度，同时还保留有真实感。当然了，这不是实时系统，合成的结果需要等到渲染后才能使用。

Serious Magic 有许多虚拟场景的扩展包，而且也有很多第三方公司提供 Serious Magic 格式的场景。这些场景之中有的十分不错而有的却相当糟糕。就像某些受欢迎的免费片段和音乐的提供一样，漂亮的场景很快就会被广泛采用。

因为这些场景都是由在表面贴图的三维物体组成的，一些有创意的制作人能够通过编

---

辑贴图来把这些预存的场景转变成自定义的风格。

三维动画软件

对于非实时的虚拟场景，最大的灵活性体现在三维软件中，例如 LightWave, Maya, 3D Max 或者 TRUESPACE. 许多动画师可能会忽略掉的一点是，这些软件都能够把实拍视频和一条蒙版通道合并起来，作为贴图放到相对于摄像机锁定的一块平面上。通过这种技术，动画师可以把真人放置在三维虚拟场景"内部"，并调整他的动作及其与场景之间的位置关系，而不是将场景中的元素单独渲染输出，然后再分别和实拍动作合成起来。当真人主角处于多层的复杂虚拟场景中时，这种方法尤其奏效。

# 教程

**12**

如果你刚买了这本书就跳过来看这一章，我强烈建议你看完这章之后再返回去，仔细阅读前面的章节。这一章里的教程十分重要，它会告诉我们不同的抠像软件是怎么工作的。但是如果没有阅读前面的章节，你可能不会真正理解你在实际制作中打交道的东西！好了，提醒得够多了！

在本章中，我们会涉及一些软件包以及适用于特定合成需要的插件，通过它们来完成教程。我们所提到的大部分软件都有可获取的试用版本，可以从公司的官方网站上下载它们。教程中使用的例子在本书附带的DVD里可以找到。

这些教程主要为了向大家展示抠像工具的不同特性，有的在处理某些情况时比其他的更优秀，而处理其他情况就不一定。一些制造商（或软件狂人）热衷于告诉你只需要这样或那样的插件就够了，其实不然。没有这种所谓的万能抠像软件，在任何情况下都能得到理想效果是不可能的。尽管近年来由于Fuzzy Logic（超频工具软件）等软件的运用以及计算机处理性能的加快，这些插件的功能性加强了很多，每种插件都有它的强项——然而同样有它的弱点。在实际操作中，我们很快就会明白，没有哪一种插件是最好的。在每次制作中，我们需要反复实验，找出最适合的一种。当然，根据个人喜好不同甚至是项目的不同，"怎样才适合"的标准也不同。一种用于低成本地方小广告的抠像工具绝不可能胜任剧情片的工作。另外，在一些严峻的情况下，我们也会合并使用多种抠像工具来实现干净的抠像。

## 12.1　教程 A：非线性编辑工具

我们从最基本的讲起——在非线性编辑软件的时间线里实现简单的抠

像，例如Adobe Premiere Pro 2.0、Apple Final Cut Pro，以及Sony Vegas 6.0等。每个软件包都内置一些基于颜色或亮度的基本抠像工具。有的比其他的更适用于某种情况，我们可以根据经验选择合适的工具。

Premiere Pro和FCP都有十分类似的基本抠像滤镜；Vegas只有一个色度抠像滤镜。在每个项目里，我们会使用不同的滤镜，来展示他们是如何工作的。不幸的是，以上的软件中没有任何一种能很好的去除色溢光。这也是使用软件内置抠像工具的一大缺陷。

### 12.1.1　Adobe Premiere Pro

在 Premiere Pro 2.0 中，用标准 4∶3 DV 的预置创建一个新的项目（Project）。导入DVD里提供的素材——green444.mov 或 green422.mov 都不错。然后导入任意一张720×480或更大的图片作为背景层。将图片（也就是背景层）放到时间线（Timeline Sequence）的视频轨道1（VideoTrack 1）上。接下来，将绿背景的素材拖曳到视频轨道2上。这就是前景视频。

**提示：**在大多数非线性编辑软件中，位于上层的轨道会遮住位于下层的轨道。然而需要留心的是，在有的软件中这种设置刚好相反，例如 Pinnacle Liquid Silver。不过目前我们所介绍的实例，都是从下层轨道开始合成，上层轨道覆盖住下层轨道，这也是大部分软件采用的形式。

**图 12.1**

效果（Effects）面板包含了很多视频和音频的特效以及转场方式。

现在时间线上同时有了背景层（在这里是一张图片）以及前景层，选择绿背景素材，进入效果（Effects）面板，向下拉寻找抠像（Keying）文件夹。点击抠像文件夹旁边的旋转箭头打开。再向下拉选中绿屏抠像（Greenscreen Key），点住并拖曳到绿背景素材上放下。接下来，在素材选中的状态下，进入效果控制（Effect Controls）窗口，在绿屏抠像（Greenscreen Key）前有个旋转箭头，点击它打开控制器，我们可以对其中的参数进行调节。

这个抠像工具完全是为了绿色背景而设置的（显然，对应的蓝屏抠像是专为蓝背景而设）。并且，当你使用的背景颜色和软件内置的绿色相匹

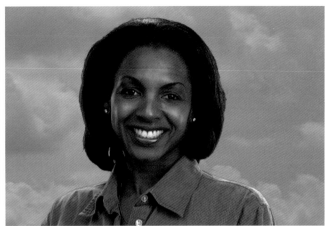

配时，效果相当不错。这个工具的控制十分简单，只要轮流滑动它们看看分别有什么作用。阀值（Threshold）用来控制背景的透明度，边界值（Cutoff）用来调整前景层的透明度。平滑（Smoothing）可以设置为无（None）、低（Low）或高（High），用来调整蒙版边缘的模糊程度。显示蒙版（Mask Only）选项使蒙版暂时可见，以便调整前景层和背景层的不透明度。你会发现，在很多情况下，阀值（Threshold）和边界值（Cutoff）比较接近时，效果往往不错。在我们这个例子中，阀值（Threshold）为41%，边界值（Cutoff）为33%。尽管我们还能在主体周围看到一些

**图 12.2**

效果控制（Effect Controls）面板用来调整选中的效果滤镜的参数。

**图 12.3**

最终的合成已经比较干净，不过在主体肩部还有一条细细的黑色线条。

色溢光（spill），但这依然是一个有效的合成。

　　你可能会注意到，对于素材green444.mov来说，这种方法不错。然而用同样的方法处理素材green420.mov或是green411.mov（效果更糟），边缘会明显粗糙甚至出现锯齿。对于从4∶2∶0或者4∶1∶1素材提取出的蒙版，这种抠像工具无法很好地模糊其边缘，也就不能抠出一个干净的像。同样，它还没有去除色溢光的功能，也没有收缩蒙版（Matter Shrinking）的功能，无法去除某些素材中恼人的蓝/绿色边缘。

## 12.1.2　Apple Final Cut Pro

　　在苹果操作系统里，Final Cut Pro（简称FCP）已经成为剪辑的首要选择。

**图 12.4**

将蓝屏素材（前景层）拖曳到背景层上方的轨道。

FCP 的抠像滤镜设置与 Premiere Pro 很相似，我们现在学习一个不同的滤镜。打开 FCP，以 4:3DV 设置新建一个项目。导入 DVD 里一段视频素材，然后导入任意一张图片，这张图片可以是照片或者纹理，只要能做为背景层就行。

把背景层拖曳到第一条轨道上（V1），然后把蓝屏素材放到第二条轨道（V2）上。和 Premiere Pro 相同，上层轨道覆盖在下层轨道上。然后点击效果（Effects）>视频滤镜（Video Filters）并选择抠像文件夹（Key Folder）。选中颜色抠像工具（Color Keyer），把它拖曳到素材上。在效果控制（Effects Control）窗口中，我们可以打开颜色抠像工具（Color Keyer）并对其进行调节。

**图 12.5**

在滤镜（Filter）面板里可以对各种控制器的参数进行调节。请注意颜色抠像（Color Key）下面的蒙版形状（Mask Shape）目前是被勾选的状态，它可以用作垃圾挡板（Garbage Matte）。

在这个工具里，第一项控制器是下拉菜单，可以选择最终合成（Final Composite）、蒙版（Matte）、或原始素材（Original Footage）作为预览窗口中显示的内容。在色彩控制（Color Control）中有一个吸管，可以精确地吸取背景颜色中的阴影或色相（在这个例子中是蓝色）。吸管工具选取的蓝色范围很窄，接下来的容忍度（Tolerance）滑块可以扩大这个范围到涵盖背景颜色中所有的蓝色调子。调节滑块直至所有的背景颜色变为透明。FCP 的颜色抠像滤镜比 Premiere 多出了控制边缘的选项，我们可以调整边缘收缩程度（Matte Choker），以及羽化程度。例如当你把背景的透明调节得比较满意时，

主体周围可能仍然存在蓝色或者绿色的辉光。这时可以调节边缘变薄（Edge Thin），适当收缩边缘。边缘羽化（Edge Feather）可以连续调整模糊程度，但千万要谨慎使用——过度的模糊会造成边缘过软。

在这个镜头中，我们需要一个垃圾挡板来消除画面边缘不想要的东西。在FCP中有很多方法可以做出垃圾挡板。在这个例子中，我使用简单的蒙版形状（Mask Shape）来修整画面边缘。同样，FCP也能生成4个或者8个控制点的垃圾挡板（和Premiere相似）。这样，你可以有选择地去除掉画面中不想要的部分，形成理想的合成。

**图 12.6**

使用 Final Cut Pro 制作的最终合成。最后的效果很干净，尽管在演员移动的时候，头发周围还有一点蓝色。

### 12.1.3　Sony Vegas

Sony Vegas 是 Windows 平台上一个很受欢迎的剪辑软件。Vegas 的推崇者们认为它比 Premiere 或 FCP 都更加容易使用，可我不这么认为。Vegas 的界面与其他的软件都不太一样（外观类似于 Avid），可能对有的人来说很直观。然而，任何一个功能齐全的非线编软件使用起来都会比较复杂。如果你认为 Vegas 好用，那就用！但是，由于它的市场占有率比较小，可用的第三方的插件也就比 Premiere Pro 或者 PCP 要少。到写这本书为止，我能确定的 Vegas 的唯一第三方插件就是 Boris Red。而 Red 是个很出色的插件，所以这点看上去也不是那么受限制了。

**图 12.7**

在 Sony Vegas 的时间线上建立一个蓝屏合成层。

运行Vegas，以4:3DV的标准创建一个新的项目。在时间线旁点击右键创建至少两条视频轨道。在资源窗口（Asset Window）中找出DVD中的文件green420.mov，将它放到最上层的轨道中（和大多数非线性编辑软件相同，上层的轨道覆盖在下层的轨道上）。找一张静止图片或纹理作为背景层，放置到下层上。

将预览效果设置为最佳（Full），这样我们就能在完整的分辨率下查看这个文件。如果你有输出设备（例如OHCI IEE1394接口或转换器），能在监视器上预览文件。那么首先检查设置是否正确，然后选择预览窗口中的电视屏幕图标，这样就可以把信号输出到外接监视器上。

设置OHCI输出：

1. 进入选项（Options）菜单，选取预置（Preferences），点击预览设备（Preview Device）标签。

2. 在设备（Device）下拉菜单中，选择OHCI Compliant IEEE1394。详情窗口（Details Box）显示了设备的信息。

**图 12.8**
色度抠像（Chroma Key）滤镜的控制面板。

3. 如果项目不支持DV输出，调整下面的下拉菜单，使参数与外接监视器匹配。

4. 好了，点击绿屏素材上最右端的"+"字符号，打开视频滤镜（Video Filters）窗口。选择索尼色度抠像（Sony Chroma Key），点击OK确定。这个滤镜是为蓝屏抠像而预置的。

选择吸管（Eyedropper）工具，在时间线轨道缩略图中点击背景颜色上一处干净的、有代表性的区域。这样就设定了将要抠除的颜色中心值。

**技巧**：这里有种技巧可以得到更好的效果，那就是从预览窗口中扩大采样的范围。具体这样操作：在控制器左上角有个检查器（Checkbox），勾掉这个选项以关闭色度抠像（Chroma Key）——我知道这种做法很令人费解，先跟着我做吧——然后点击吸管（Eyedropper）工具，在预览窗口中画一个方形的框，这个框应该覆盖到大部分的背景颜色。这样，我们就能选取整个颜色范围作为样本，比单独取一个点的颜色值更加准确。

**130**

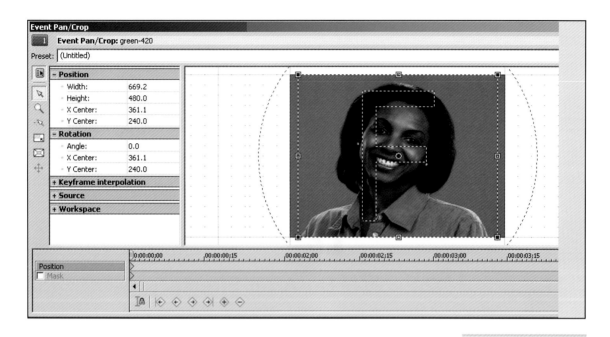

现在我们来调节背景的透明度（低阀值）和前景的不透明度（高阀值）。调高低阀值（Low Threshold）的滑块，直到背景层清晰可见。然后，勾选只显示遮罩（Show Mask Only）工具，进一步调整前景。一般而言，做到这个步骤时，前景的某些区域会被抠透，这些区域在蒙版上会显示成灰色。接着，调节高阀值（High Threshold）滑块，直到前景在蒙版中恰好刚变成白色——点到为止即可！下一步，取消选定只显示遮罩（Show Mask Only）工具，这样就可以预览合成效果。可以看到，合成图上有些锯齿边缘，这是由于我们用的是采样 4:2:0 的素材，对颜色通道采样不足。你可以用模糊数量（Blur Amount）工具，稍微模糊一下那些锯齿。不过呢，Vegas 还有更好的工具来处理这些锯齿。

**图 12.9**
Vegas 里的裁切（Crop）工具。

**图 12.10**
使用 Vegas 制作的最终合成。

点击 "+" 号，展开滤镜（Filter）窗口，添加索尼色度模糊（Sony Chroma Blur）滤镜。这个工具只会模糊颜色通道，而不会对亮度通道造成影响。这样可以保持画面细节，因为人眼大部分是通过亮度通道来感受细节的。这个滤镜在色度抠像（Chroma Key）之前使用效果最佳，所以，我们要把滤镜按钮拖曳到滤镜窗口的最上方，放到色度抠像（Chroma Key）按钮的左边。因为我

们用的是 4:2:0 的素材，所以理论上讲应该是把纵向模糊（Vertical Blur）调到 2。不过，你可以试着调节参数，用肉眼去观察最好的效果。对于某些 4:2:0 的素材，横向模糊（Horizontal Blur）调到 2，纵向模糊（Vertical Blur）调到 4 可能是最好的效果。当你用完这个工具，调出了最干净的边缘之后，再去调节色度抠像模糊数量（Chroma Key Blur Amount）工具。最好不要调得太过，0.10 以下就够了。

可能你会注意到，在主体的肩部周围仍然有一些需要去掉的边缘，但是内置的抠像工具没有办法处理它。就像 Premiere Pro 一样，Vegas 的内置抠像工具实在很需要一个能调节蒙版收缩的控制器！

## 12.2　教程 B：After Effects

现在我们针对 After Effects（简称 AE）中基于颜色的合成做一些基本介绍。我们将要用到的大部分滤镜，例如蒙版收缩（Matte Choker）、去色溢光（Spill Suppressor），以及诸如 Keylight 等插件都包含在 After Effect Pro 专业版里，然而标准版本中却没有。所以我建议，如果你想在 After Effects 里做大量的基于颜色的合成，最好还是尽快拿到专业版本！这里我们使用 AE Pro 7.0。

**图 12.11**

当你开始一个项目时候的 After Effects 操作界面。

**提示**：这里我们假定你已经对 After Effects 的基本操作十分熟悉了，能够顺利地创建合成层，导入素材，转换素材格式，并在时间轴中编辑素材等。如果你目前还不熟悉这个软件，请在学习本教程之前参看 AE

的用户手册。另外，我向大家推荐 Chris 和 Trish Meyer 所著《用 After Effects 创造动态影像（Creating Motion Graphics with After effects）》一书。

打开 AE，新建一个项目。然后创建一个新的合成，使用 DV 宽屏的预设—720×480，宽屏（Widescreen），1.2 的像素宽高比（aspect ratio）。从 DVD 中将 blond_ gr.mov 素材文件导入，再导入一个静态的图片作为背景。

现在，我们将采用颜色范围抠像（Color Range Key）。这种工具允许用户指定一个颜色范围并使之透明。它尤其适用于从上而下照明不均匀的背景，因此我们可以指定一定亮度范围内的蓝色或者绿色调子，最终的效果会十分出色。

选择前景素材，使用效果（Effect）>抠像（Keying）>颜色范围抠像（Color Range Key）。保持绿屏被选中，移到特效控制（Effect Control）窗口。在滤镜的控制

**图 12.12**

在蒙版预览窗口的右边，最上方的吸管工具用来选择背景颜色。带有加号的吸管工具用来将更多的颜色添加到范围中，带有减号的吸管工具用来减少范围中的颜色。

**图 12.13**

当大部分的背景颜色都被选择时，可能背景上依旧有一些污垢以及环绕在人物周围的绿边。

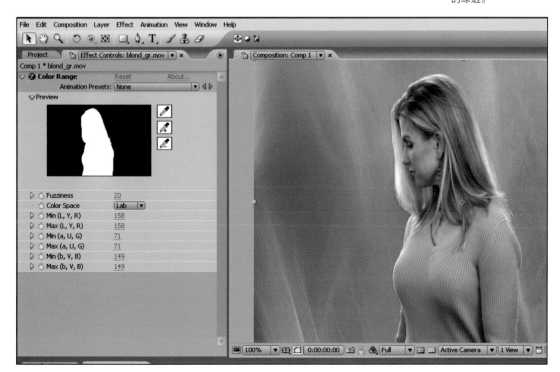

133

器中，有一个蒙版预览窗口（这时画面中大部分是白色），右边有3个吸管工具。使用最上面的吸管工具，对合成窗口中的背景颜色进行采样。这时，蒙版预览窗口中有一部分会变成黑色，显示出的区域与所采样的颜色（所指定的带有容忍度或者羽化的颜色范围）相匹配。如果在合成窗口中有一些背景颜色还不透明的话（在蒙版预览窗口中显示为黑色），利用第二个带有一个加号的吸管工具，将这些不透明的区域添加到颜色范围中。在合成窗口中点击那些可见的背景颜色。要添加更多的颜色范围，你需再次选择带有加号的吸管工具。

如果因为某些原因不小心将前景的某些部分变为了透明，利用最下面的吸管工具在颜色范围中选择这些原本不应该被抠掉的区域。不要抠除离前景人物的边缘太近的颜色，比如金发附近的颜色。这样可能会使一些你想保留的细节被抠除。

现在调节模糊（Fuzziness），可以使得所选择的颜色范围变大，直到人物头发边缘绝大多数颜色被去除。随后，我们将使用去色溢光（Spill Suppressor）和蒙版收缩（Matte Choker）工具来去除剩下的一点点绿色。

接下来，选择效果（Effect）>抠像（Keying）>去色溢光（Spill Suppressor）。你得让去色溢光（Spill Suppressor）了解哪些颜色要被去除。点击图层名字前的 f 标志来禁用颜色范围抠像（Color Range Key）所产生的效果。利用去色溢光（Spill Suppressor）吸管工具在合成窗口中选择背景颜色。默认状态下，去色溢光的参数设置是100%；如果这个控制器改变了前景中的颜色的话，将这个参数调低到一个合适的值。一般来说，颜色精确度（Color Accuracy）就设置为快速（Faster），只有在一些特殊情况下你才需要改变它的参数。

接下来，回到颜色范围抠像工具（Color Range Keyer）设置中，调节模糊（Fuzziness）参数，直到合成中的画面完全干净。

颜色范围抠像（Color Range Key）滤镜会使人物产生一个非常生硬的边缘。在前景视频中人物边缘应该要柔和，如果蒙版的边缘太过锐利，人物在合成中看起来就会显得很不自然。如果边缘看起来比较生硬或者锐利，甚至还有深色的边缘时，选择效果（Effect）>蒙版（Matte）>蒙版收缩（Matte Choker）。

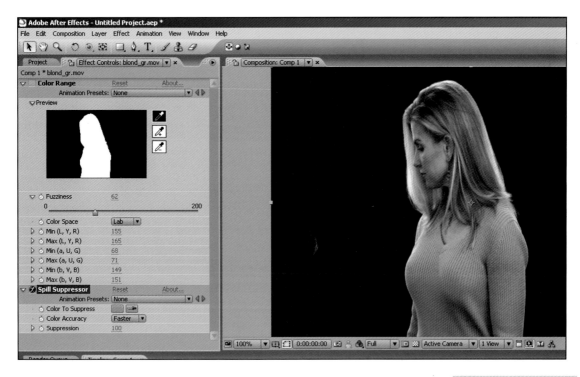

对于这张图象，预设的参数显得有点太过了——因为它并不是欠采样的图像。将几何柔化1（Geometric Softness 1）参数减低到1，调节灰阶柔化1（Gray Level Softness 1）参数直到边缘稍微显得柔和；收缩蒙版，调节收缩1（Choke 1）直到深色的边缘消失。在这里，请不要调整收缩2（Choke 2）和灰阶柔化2（Gray Level Softness 2）!

图 12.14
去色溢光（Spill Suppressor）能够将前景中所指定的溢出的颜色去除掉。

图 12.15
蒙版收缩（Matte Choker）可以通过收缩蒙版来去除深色的边缘，也可以使得边缘显得柔和。

图 12.16
最终的合成效果。

135

现在，让我们尝试另外一种抠像工具，并通过蒙版收缩（Matte Choker）来用这个抠像工具处理欠采样的4:1:1格式的素材。从合成项目（Composition）中移除blond_gr.mov，将合成设置改变为4:3（0.9的像素比）。

导入green411.mov，将它放入到时间轴上，选择效果（Effect）>抠像（Keying）>线性抠像（Linear Color Keying）。在控制面板中，你可以看到两个按钮，分布在一些吸管工具的两边。左边的按钮显示原始的素材，右边按钮显示蒙版。选择上面的吸管工具（位于两个按钮之间）或者下面的抠像颜色（Key Color）中的吸管工具，然后在合成（Composite）窗口中的背景颜色上点击一个适当的区域。这样就为蒙版设置了基准颜色。这种颜色会在蒙版预览窗口中变成黑色，并且在合成（Composite）窗口中成为透明。

**提示：** 如果想要预览不同的颜色的透明度，点击抠像颜色（Key Color）吸管，按住Alt键（Windows系统）或者是Option（Mac OS系统），在合成面板或是原始的缩略图的不同区域中移动指针，当指针经过不同的色调区域时，合成面板中图像的透明度就会随之改变。点击选择合适的颜色。

我们可以使用下面的一种方式来匹配容忍度：选择带有加号（+）或者减号（-）的吸管工具，然后在左边的蒙版预览窗口中点击一块颜色。带有加号的吸管工具会将指定的颜色添加到抠像的范围中，加大容忍度范围以及透明程度。带有减号的吸管工具会将指定的颜色从抠像的范围中移除，减少容忍度和透明程度。

**提示：** 吸管工具可以自动滑动滑块，比较明智的做法是显示出滑块，观察当你点击到某个颜色上时，滑块有什么变化。之后，你还可以通过滑块来调整抠像的最后结果。

在调整蒙版时，最好在最大化的情况下查看蒙版本身，而不是看合成的视频。你可以选择视图（View）>仅显示蒙版（Matte Only）来做到这一点。这样我们能够看到，滑块一丁点细微变化就能使蒙版从透明（黑色）到半透明（灰色）或者不透明（白色）。

调整匹配容忍度（Matching Tolerance）滑块。当这个值为0的时候，整个图像是不透明的；当值为100的时候，整个图像是完全透明的。我们从一个比较小的值开始，然后慢慢增

**图 12.17**

线性抠像（Linear Color keyer）工具里，有两种方式可以增加或者减少蒙版的颜色范围。

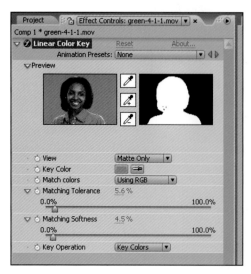

加数值，直到背景接近黑色但又不完全是黑色。

调整匹配柔化（Matching Softness），它通过减少容忍度值来使匹配容忍度（Matching Tolerance）更为柔和。一般来说，参数值低于20%时，效果最好。此时，背景区域应该是纯黑色，而前景为纯白色，并且图像边缘干净并保留了细节。

在关闭效果控制（Effects Control）窗口之前，请确保已经在预览（View）中选择了最终合成（Final Output），这样合成（Composite）窗口中显示的就是合成后的视频了。

只需要看一看边缘的锯齿我们就知道，素材是4∶1∶1欠采样的格式。让我们用蒙版收缩（Matte Choker）使这些锯齿变得平滑！

为素材添加蒙版收缩（Matte Choker）滤镜，选择效果（Effect）>蒙版（Matte）>蒙版收缩（Matte Choker）。最好是做一些尝试，了解每一个控制器的作用。为了了解这些控制器是干什么的，我们将几何柔化1（Geometric Softness 1）的值设置为0，灰阶柔化1（Gray Level Softness 1）和收缩1（Choke 1）的值也都设置为0。

现在，增加几何柔化1（Geometric Softness 1）的值，观察它是怎样使得锯齿变平滑的。调节这个设置直到锯齿边变为一个让人满意的平滑效果，但是请注意选择让人满意的值中最小的那个！过度的调整可能会出现多余的非自然效果。现在调节几何柔化2（Geometric Softness 2）的值，我们会看到一个多少有些不同的效果。一般来说，我们会让这个控制器的值保持在0的状态。

接下来，增加灰阶柔化1（Gray Level Softness 1）的值，直到边缘的平滑度看上去和画面中的其他边缘匹配。这时，人物周围可能有一圈深色的边缘——也就是为什么收缩蒙版、减小蒙版的控制器是很必要的。增加收缩1（Choke 1）的值直到深色的边缘消失。不要收缩得太厉害，那会使得边缘上很多细节都丢失掉。

如果觉得效果还不太够，那么就将迭代次数（Iterations）调节到2（或者更大），这样整个算法就会运行成倍的次数。而当增大迭代次数（Iterations）参数时，我们需要相应减小某些设置的参数，因为迭代的算法，它们会再次应用到这些图像上。

如果这里还一直存在着绿色的边缘，可以添加一个去色溢光（Spill

Suppressor）滤镜，步骤与之前的一样。

　　一般而言，在蒙版收缩（Matte Choker）中得到一个基本让人满意的效果就可以了。过度收缩会清除掉一些细节，也许在单帧静止的画面中看起来还不错，但是在播放后就会显得很明显。比如，在画面中，细微的头发丝会若隐若现。边缘过度模糊也会很明显，几何柔化（Geometric Softness）的参数值调节过度会导致本应尖锐的内角变得平滑并出现深色的填充。

**图 12.18**

最终合成画面（左侧是参数设置）算不上完美无瑕，但是有效地去除了色度欠采样的问题。

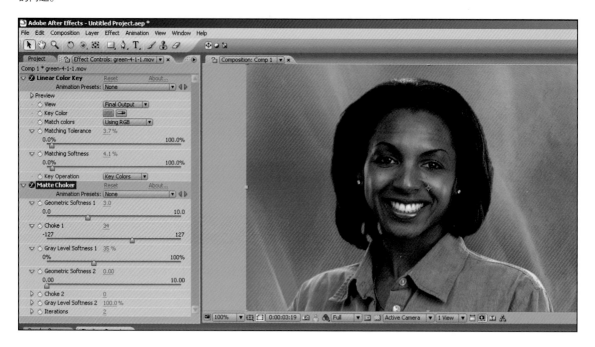

## 12.3　教程 C:Keylight

　　现在，我们来介绍一款我很喜欢的抠像工具——Foundry 公司的 Keylight。Adobe After Effects Pro 7.0 自带 Keylight1.1，而 Apple Shake 则内置了能够应用于 OSX 系统的 Keylight 2.0。

　　我最近与 Jonathan Fawkner 有过一次谈话，他是在伦敦 Framestore CFC 公司工作的专职合成师，我询问了他在 Jonathan Frakes 的电影《雷鸟》（Thunderbirds，Universal，2004）这部影片中的工作情况。"我们几乎所有的抠像都是用 Keylight 完成的，"他说，"除了一些确实很复杂的镜头，需要用到复杂的中心蒙版和边缘蒙版，或者是需要清理一些很难去除的色溢

光。"事实上，从我们的对话中能很清楚地了解到，Keylight 是他在完成众多项目时的首选工具。"我们用 Primatte 处理某些单独的区域，"他说，"但是一般情况下，我会首先试试 Keylight 是否能行。大多数情况下，我只要点击蒙版颜色（Matte Color）选项，然后调节一两个控制器就可以万事大吉了。"

这是个绝好的证明，这位合成师每天都在为高成本故事片的 4K 数字中间片做合成。实际上，我的经验也差不多。对于大多数工作来说，Keylight 是我首先选用的插件，因为它很有效。Keylight 是基于色差（Color Difference）的抠像工具，它的内部隐含着一些相当复杂的算法。色差抠像工具中几乎内置了全自动的去色溢光功能，这是此类工具的一个强大优势。所以，对于没有过度采样的好素材来说，只需要在 Keylight 中点击一两下就可以得到一个近乎完美的合成效果。

哈，现在让我们重新回到之前的警告——你是不是已经离它很远了！正如我多次提到过的，没有一种抠像工具能做到对每种情况都适用。Keylight 在处理 4:4:4 格式的素材（就像 Jonathan Fawkner 所处理的那些数字中间片一样）和 4:2:2 格式的素材时，效果相当出色。甚至在处理大多数 4:2:0 格式的素材时，也能得到很好的效果。但是，它也许无法修复极端欠采样的 4:1:1 格式的 DV 素材。因此如果出现这个情况，我们最好不用它。我尝试过将它在一些效果较差的 DV 素材中应用，效果差得让人完全无法接受。不过话又说回来，Keylight 还是一款非常棒的软件，在大多数情况下它仍然是我的第一选择。

以 24p 16:9 DV（NTSC DV widescreen，1.2 像素比，23.976f/s）格式新建一个合成（Composition）项目。然后导入 pink_gr.mov 素材文件。导入一张静态图像作为背景。将背景文件和绿屏文件拖入时间轴中，将绿屏文件放在背景文件的上面。

**注意：**这个文件中有一些运动模糊，一些抠像工具无法很好地处理它。而 Keylight 处理运动模糊就可以得到最为真实的效果。请注意观察 Keylight 如何处理挥手的运动模糊。然后，试着在这个素材中使用色彩范围（Color Range）抠像工具，并且注意观察运动模糊的处理情况。

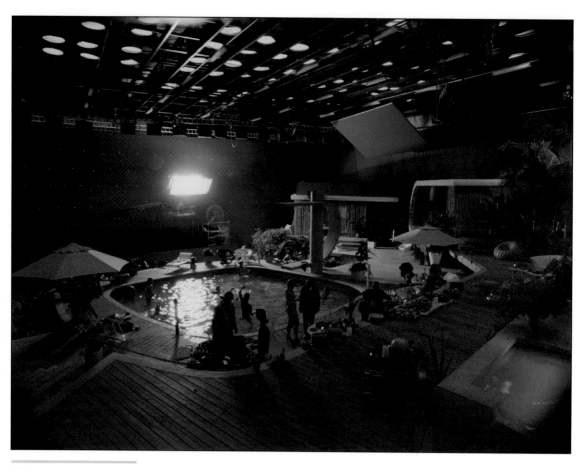

**图 12.19**

位于英格兰的 Shepperton 摄影棚中的幕后花絮，我们可以看到雷鸟（第一幅）中的一个现场拍摄镜头。以及由 Framestore CFC 公司合成的最终效果（第二幅）。这个合成是使用 Keylight 完成的。

**图 12.20**

Keylight 的界面。

现在，选择绿屏文件，使用效果（Effect）> 抠像（Keying）>Keylight。利用幕布颜色（Screen Colour）吸管工具（从 Colour 的拼写看出来 Foundry 是一家英国公司了吧），选择背景中有代表性的区域。啪！任务完成了！

实际上在此时，大多数时候合成效果看起来虽说都不错，然而并不非常完美——细微的瑕疵在静帧中是看不出来。在预览（View）的下拉菜单中选择蒙版（Combined Matte），然后仔细的检查蒙版。有时候，背景并不是非常干净，或者前景有一些区域变为了半透明，甚至完全透明。看着蒙版，调整屏幕增益（Screen Gain）

的参数，观察它对蒙版有什么影响。现在，调整屏幕平衡（Screen Balance）控制器。尤其注意观察手上产生的运动模糊效果。通常稍微调整这些设置就能够得到完美的效果。

　　如果在背景或者前景上有一点灰色，你可以选择屏幕蒙版（Screen Matte）>清理黑色（Clip Black，用于清理背景），稍微增加它的值就可以修复蒙版；或者，你也可以选择屏幕蒙版（Screen Matte）>清理白色（Clip White，用于清理前景），稍微减小它的参数也可以得到同样的效果。

　　Foundry 公司在他们的网上用户手册中发布了几个关于在运动画面中如何利用软件抠像的教程，都十分不错。我们没有得到许可，不能将这部分收录到 DVD 中，但是你可以从他们的官方网页（www.thefoundry.com）上下载。

　　再说一次，Keylight 处理欠采样素材也许不太理想，因为它不能重现已经丢失的信息。如果需要对 4:1:1 格式的素材

图 12.21

比较在 Keylight（左）和 Color Range Key（右）中挥手的运动模糊结果。Keylight 创建了一个半透明的模糊区域使得背景能够被透露出来，同时还消除了色溢光，使得运动模糊的区域内没有绿色。

进行抠像，那么你可以在接下来的几个插件中找找解决办法。

## 12.4　教程 D: Primatte 和 Walker Effects Light Wrap

Photron 公司的 Primatte 插件适用于 Mac 和 Windows 下的 AE，还适用于 Combustion，Avid，Shake 以及 Commotion 等软件。Primatte 是一款拥有多方面功能的优秀软件，它还有内置的工具能够有效地处理欠采样的视频。所以，如果你主要是为 4:1:1 格式的 DV 素材做合成的话，Primatte 会使你的合成效果更为逼真。

在 AE 中，创建一个新的合成，将其设置为 24p 16:9 的 DV 格式（NTSC DV widescreen，1.2 像素比，23.976f/s）。导入 drink_bl.mov。导入一张静态的图像作为背景。将背景文件拖入时间轴，并且放置在蓝屏文件之上。针对本篇教程我们特意使用 drink_bl.mov，因为在橙色的上衣上能够看到 4:1:1 格式的色块——请注意看阴影处！

现在，选择绿屏素材，点击效果（Effects）>Primatte>Primatte Keyer。Primatte 是一款非常复杂的软件，它基于一项专有的处理过程，这个流程被 Photron 公司称为多面限制（Polyhedral Slicing），在本堂课结束后会有一个测验——啊，我在开玩笑，不会有这样一个测验。我对它的了解并不比你多。不好意思啊，我只是个普通的影视制作者，不是个数学达人！然而幸好我们不用明白这些算法也能够发挥 Primatte 的最大潜力。

在 Primatte 特效控制面板中，点击选择背景（Select BG）工具，在合成（Composite）窗口中，点击一块有代表性的蓝色区域。大多数的背景将会变得透明，但仍然可能会留下一些污垢。为了扩大采样范围（对更大的一片背景区域采样而非仅对一个像素），将采样方式（Sampling Style）的参数由点（Point）调节为矩形（Rectangle）。对于最初的颜色选择，这是一个不错的方式。

**图 12.22**

选择背景（Select BG）工具允许你精确地提取背景中的颜色，清除背景（Clean BG）工具允许你将一些颜色添加到透明列表中。清除前景（Clean FG）工具能除去由于误操作而选为透明的前景颜色。

现在，选择预览（View）> 蒙版（Matte），点击清除背景（Clean BG）工具。将采样方式重新选择为点采样（Point），用指针在合成（Composite）窗口中点击背景区域内本应为纯黑却不完全黑的部分。继续点击不同的区

域，直到背景成为纯黑色——但是不要在前景主体的边缘附近采样！这里
有个很好的方式可以检查背景是
否完全干净了，回到显示合成
（View Comp）模式，在时间轴上
不断地打开和关闭素材（素材名
称左侧的眼状按钮）。打开素材时，唯一的变化就是前景主体的出现——
这样就证明背景已经完全干净了。

图 12.23
我们必须正确设置去非自然
信号（Deartifacting）控制
器的颜色采样模式：None，
DV/HDV，HDCAM，或者
Other。

　　接下来，检查前景的图像，在蒙版中前景应该是全白的。如果有灰色
的噪点（在一些应该是完全不透明的区域内），使用清除前景（Clean FG）
工具选择这些区域。小心不要在应该是半透明的区域内使用它，比如女孩
拿着的那瓶水！

　　此时，请注意蒙版边缘的锯齿。回到预览合成（View Comp）中，看
到大量锯齿围绕着这个人，并且这些锯齿中带有一些蓝色的溢散光。这肯
定不是一个很好的合成——至少现在还不是。请看 Primatte 特效控制面板
的上半部分。第一个控制器叫做（Deartifacting），它有一个下拉列表，列
表中是无（None），DV/HDV，HDCAM 和其他（Other）选项。请不要问我其
他（Other）是用来干什么的——或许它是用在 PixelVision 上的。实际上，
这个选择为软件提供了判断欠采样的方向和格式的可能——比如说，如果
你将 BetaSP 数字化为一段 4：2：2 的视频格式，实际的颜色子采样可能是界
于 4：2：2 和 4：1：1 之间的值。这个设置中还有一个力度（Strength）滑块，
默认值是 100%。它能够通过插值计算丢失边缘的信息。

图 12.24
去非自然信号（Deartifacting）
选项未激活时（左），橙色
的上衣上显示出锯齿边缘
和色块；当去非自然信号
（Deartifacting）选项被激活
时（右），边缘是平滑的，色
块也被清除掉了。

提示：为什么去非自然信号（Deartifacting）中有个设置是HDCAM？如果你细心地读了讨论格式问题的章节，你就会回忆起来HDCAM使用的子采样格式相当于3:1:1的。虽不如DV糟糕，但也不会比它好到哪里去！

接下来，注视着合成（Composite）窗口，同时将设置修改为DV/HDV。啪！你可能还会看到残留的一些色溢光，但是前景的边缘突然变得很平滑了！试着降低力度（Strength）值，看看效果。一般情况下，如果是DV素材，这个参数为100%就很合适。现在，将设置调节回无（None），在橙色上衣上的阴影区域内找寻色块——在这里某些阴影似乎有锯齿边缘。注视着其中的一个区域，同时将设置调节为DV/HDV——这些色块又变得不见了。多么漂亮的工具啊，不是么？但是不论如何请接着读下去！

当去非自然信号（Deartifacting）激活并设置为DV/HDV时，拖动时间轴指针，注意背景中的杂质和噪点。我们还需要在其他帧上使用清除背景（Clean BG）工具，以得到完全干净的背景。

现在，我们确实需要处理这些蓝色的溢散光。在第一块控制器集合（Select BG，Clean BG，Clean FG和Fine Tune）下面还有几个滑块。让我们暂时忽略它们。看到第二块控制器集合：减淡色溢光（Spill Sponge），减淡蒙版（Matte Sponge），重现细节（Restore Detail），增加透明度（Decrease Opacity）。点击减淡色溢光（Spill Sponge）工具，找出一块有代表性的色溢光区域。确认采样模式（Sampling Style）设置是点（Point）而非矩形（Rectangle）！小心地选中色溢光区域中的一个蓝色像素。很快，大量的色溢光会被清除掉——如果不是这样，那就是没有选中正确的像素，请接着尝试选择其他的区域，保证选中的像素绝对是蓝色。当选择正确之后，溢出的颜色瞬间就不见踪影了。怎样做到的呢？大概是多面二项方形算法（Polyhedral binomial quadraphonic）之类的吧！接下来，回到色溢光（Spill）滑块，调大它的参数，看看残留的蓝色是否已经被清除掉。

如果你仔细观察可能会发现，女孩周围有一片区域的像素并非完全透明。在虚焦蒙版（Defocus Matte）中，选择内部虚焦（Inward Defocus）工具，将虚焦蒙版（Defocus Matte）参数调高至2或者3。你也可以试着采用更高的设置，看看会产生什么样的结果，并且尝试关闭内部虚焦（Inward Defocus），观察会得到怎样的效果。如果此时干净边缘仍然不太干净，请

调节收缩蒙版（Shrink Matte）滑块直到得到一个令人满意的结果。

最后的效果在专业人士的眼里并不是十分完美，尤其对于那些使用高

分辨率4:4:4格式数字中
间片的人。但是，它对
原始DV素材却能够产生
意想不到的好效果！

Primatte 的用户手册
包含一些优秀的教程，
它会教你使用一些更为

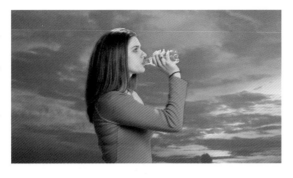

图 12.25

最终合成看起来棒极了，尤
其是对于 4:1:1 的 DV 素材！

高级的工具——虽然正常拍摄的素材很少使用到这些工具。如果你感兴趣
的话，用户手册中还为你简单讲解了多面限制算法。

现在，让我们来尝试着做一些细微加工。在下一个要介绍的插件
zMatte 中，有一个光线缠绕（Light Wrap）的功能，这个功能还包含一处光
源，能够让合成显得更加真实。首先让我们先来尝试 Primatte 和另一个插
件——Walker Effects Light Wrap。

光线缠绕（Light Wrap）是一个照明术语，用来说明光线如何照亮一个
球状的三维物体。一束强光实际上不会造成缠绕——物体朝向灯光的一面
会被照亮，而另一面则是浓重的阴影。一个巨型光源（例如一块大型柔光
版，或者漫射的日光）照射物体时，朝向光源的一方会被照亮，同时光线
也会缠绕到弧形的表面上，照亮另一面。如果把一个物体从强光源挪到自
然光线下，光线会沿着物体的表面缠绕，照亮边缘。我们希望能够人工重
现这种光效，下面就会讲到如何实现。

保留前景层，用 sunset_mayang.jpg 来替换背景层。这张图片由 www.
mayang.com 授权使用。全屏显示图像，并且调整图像的位置，使得太阳的
一部分在模特的身后。合成看起来很干净，但是有点不真实。从摄像机的
角度看去，人物显得太亮了，而且没有光线缠绕——而模特的边缘颜色显
得太深了，并没有捕捉到太阳的光线。

接下来，选择前景图层，点击效果（Effects）>色彩校正（Color
Correction）>级别（Levels）。降低输出白（Output White）的参数，使得
女孩变暗直到和太阳对比起来真实为止。我发现值为185时让人比较满
意，你也可以使用较低一点的参数。然后添加效果（Effects）>Walker Effects

2.2>wfx Light Wrap 滤镜。把 Light Layer( 用于设置光线的来源）设置为
sunset_mayang.jpg，降低强度（Intensity）直到效果看起来真实。我觉得设
置为 0.6 比较好。

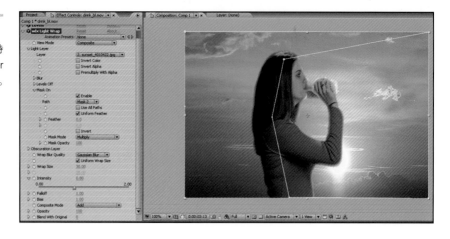

**图 12.26**

第二蒙版把效果限制在模特
面对太阳的一侧。Walker
Effects 的控制器在左侧可见。

现在看起来，模特的边缘似乎是被太阳照亮了——阳光似乎在她周围
绕了一圈辉光。到这个时候效果已经很不错了，不过还可以做得更完美：
可以创建一个第二蒙版，将面向太阳的一侧分离开来。为此，我们首先要
创建第一蒙版，保持参数不变动，这样就不会切掉本层的任何一部分。现

**图 12.27**

使用 Primatte 和 Walker
Effects Light Wrap 合成的
最终效果。

在创建第二蒙版，调整
参数，消除模特背对太
阳一方的光线。如果操
作正确，效果就非常真
实了。我们还可以对这
个特效（以及遮罩）设
置动画，这样看起来就

像是前景主体经过了光源前方一样。

# 12.5  教程 E: zMatte

Digital Film Tools'zMatte 是一个较为成熟的抠像插件。zMatte2.0 比老版
本更加直观。新版本的控制界面大大改进，并更易于理解。其中包含一个
新功能（随后我们会练习到），叫做光线缠绕（Light Wrap），以及一张独立

的第二蒙版（Secondary Matte），可用于清除原始素材上的瑕疵。让我们来试一试！

进入 AE，创建一个新的合成，设置为 24p 16：9 DV（NTSC 制 DV 宽屏，像素宽高比为 1.2, 23.976f/s）。从 DVD 中导入文件 ruins_gr.mov 以及 the still cityruins.jpg。

提示：这幅很酷的背景图画是由 Natiq Aghayev（在网上以 Defonten 为名）制作的，他是一位年轻的阿塞拜疆艺术家。这幅画大部分是在 Photoshop 中手绘的，一些三维的元素是在 Softimage XSI 中制作的。感谢 Defonten 为我们提供这张图片！

将背景文件拖曳到合成的时间轴上，然后将绿屏素材拖曳到它的上一层。现在，为了使画面中的两人看起来像是在注视着废墟，我们将 ruins_gr.mov 向左移动，直到女孩的肩膀几乎接触到画面的边框，并且使她位于太阳的正前方。在这个素材中，背景幕布的四个边缘并没有抠除干净，我们之后需要用一张垃圾挡板（Garbage Matte）遮住它们。

现在，保持绿屏素材被选中，选择效果（Effects）>DFT zMatte V2>zMatte Keyer。在第一蒙版（Primary Matte）控制面板下，打开抽取目标（Extract On）的下拉菜单，将其设置为绿屏（Greenscreen）。你也许很想亲自试验，了解其他设置的功用，不过对于这个素材我们只能选择绿屏（Greenscreen）。

由于素材的欠采样，画面中立即形成了一些可怕的锯齿，让我们来消除它们。展开去非自然信号（De-artifact），勾选上激活（Enable）选项。现在我们激活了去非自然信号（De-artifact），然后将水平模糊（Horizontal Blur）设置为 3 或者 4（因为素材是 4：1：1 的子采样格式）。这样，我们很快得到一个没有锯齿的边缘，效果十分不错！如果你使用的是 4：2：0 的素材（比如 HDV），你可以把水平模糊（Horizontal Blur）设置为 1 或者 2，并且将垂直模糊（Vertical Blur）设置为 1 或者 2。

**图 12.28**

设置第一蒙版（Primary Matte）的控制模块，将抠取目标（Extract On）设置为绿屏（Greenscreen）；并且在去非自然信号（De-Artifact）模块中将水平模糊（Horizontal Blur）设置为 3 或者 4。

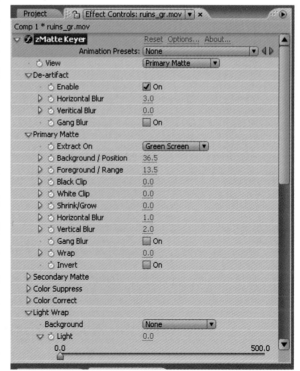

好了，为了把合成上的污垢清理干净，让我们直接观察第一蒙版（Primary Matte）。将显示（View）设置为第一蒙版（Primary Matte），调整背景（Background）>位置（Position）直到背景变为黑色。接下来，调整前景（Foreground）>范围（Range）直到前景变为白色。在这个阶段，试着不用收缩（Shrink）/增大（Grow）工具来得到一个干净的边缘。蒙版收缩应该是最终的杀手锏，一般在其他调节无法处理边缘的时候才会使用。请尝试调整羽化和模糊设置得到一个不软不硬刚刚好的边缘。

**图 12.29**

边缘蒙版（Edge Matte）的默认设置是将边缘扩大 1 个像素，我们可以对这个增加的边缘进行透明、模糊或者色彩校正处理。

等一等，我们现在应该停下来，注意到背景图片比前景的DV素材看上去更加地锐利。我们要添加一个模糊效果，让背景与前景的清晰度相匹配。在这里，我使用快速模糊（Fast Blur）滤镜，并把水平和垂直方向的模糊参数设置为1个像素。你也可以利用其他更合适的滤镜。不过，如果你不使前景和背景匹配，那么最终合成的效果无论怎么看都不会舒服！

展开边缘（Edge）控制模块。边缘蒙版（Edge Matte）的默认设置为1，也就是增加1个像素的边缘。在这种设置下，画面可能看上去还不错，也可能在主体周围有一圈暗线或者是绿色的边缘。将不透明度（Opacity）设置为100%，可以使得边缘透明（在某些软件中，效果刚好相反）。我们可以稍后再回来，将它更改为部分不透明同时有些许模糊；也可以通过色彩校正（Color Correct）来去除残留的绿色或者使之与其他效果相匹配。

在尝试新功能光线缠绕（Light Wrap）之前，让我们先停下来，添加一个垃圾挡板（Garbage Matte）。在素材上单击鼠标右键，选择遮罩（Mask）>创建新遮罩（New Mask）。再次单击鼠标右键，选择遮罩（Mask）>自由变换点（Free Transform Points）。拖动遮罩右边的边线，将无用的东西去除掉。这就是一张最为简易的垃圾挡板（Garbage Matte）。当然，你可以创建各种形状的遮罩、羽化边缘，或者做各种复杂的事情。不过在这个例子中，

我们只需要一个简单的形状。不久之后，我们就会创建一个更为复杂的遮罩。

在 zMatte Effects 控制面板中，展开光线缠绕（Light Wrap）模块。打开背景（Background）下拉菜单，从中选择 cityruins.jpg。这步操作告诉软件，我们以这个图层作为假设中的光线来源。

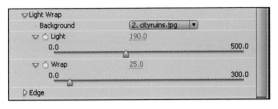

光线（Light）用来控制这个效果的强度，缠绕（Wrap）用来控制这个效果侵蚀前景的宽度。试着调节这两个参数，直到得到看上去较为真实的效果。我对于设置光线（Light）为 190，缠绕（Wrap）为 25 时的效果比较满意。

如果在这一个步骤中，形成了一圈深色的边缘，那么这可能是由边缘蒙版（Edge Matte）导致的。将不透明度（Opacity）设置为 100%，从而使得边缘透明。想想看吧！

此时，这幅画面有一个地方并不合理，那就是在少年右边的光线缠绕部分。让我们来调整它。不幸的是，zMatte 并没有内嵌用于控制光线缠绕区域的功能，因此，我们不得不利用另外一个图层以及一张 AE 的遮罩。

**图 12.30**
光线缠绕（Light Wrap）模块可以设置一个假定光源，并使发出的光缠绕在前景的主体周围。

**图 12.31a**
复制层的遮罩将男人右边的光线缠绕效果切除掉了，使画面看上去更加自然。为了消除边缘的生硬，我们可以将水平方向上的模糊参数设置为 15，从而得到一个柔和的边缘效果。

在时间线上复制 ruins_gr.mov 图层。选择原来的图层（下层）并且关掉光线缠绕（Light Wrap）效果。现在，选择复制图层（最上层），并对它应用光线缠绕（Light Wrap）。在合成视窗中单击素材，选择遮罩。确定遮罩形状的控制设置为贝塞尔（Bezier），然后用钢笔工具通过一个一个地点绘制出遮罩，使得少年只有左半部分可见。设置遮罩水平方向上的羽化值为10或者15。于是，当所有的图层都可见的时候，男人远离太阳的一边的光线缠绕（Light Wrap）效果将被消除掉。

图 12.31b
在 zMatte 中，利用光线缠绕形成的最终合成效果。

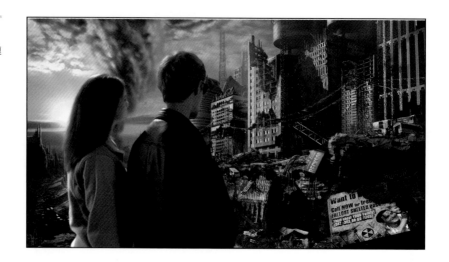

如果位于下方的图层在光线缠绕（Light Wrap）的区域形成了可恶的深色边缘，那么你最好在这个图层上将蒙版收缩一个像素。

还记得在第10章中那个有问题的镜头吗？我们通过合成一张边缘蒙版（Edge Matte）和一张中心蒙版（Core Matte）解决了问题。这里，你可以在 zMatte 里面激活第二蒙版（Secondary Matte）。一般情况下，这张蒙版将用作中心蒙版，通过滤色（Screen）或者变亮（Lighten）的模式，与第一蒙版（primary matte）混合。

## 12.6　教程 F: Boris Red

到目前为止，我们使用的插件都依附于主软件的界面进行操作。现在，我们来介绍一些拥有独立界面的插件。

Boris Red 仅仅是 BorisFX 的众多插件之一。同时它也是一个不错的色度

抠像工具（这也只是它诸多功能之一）。它还可以制作复杂的文字效果、粒子效果，以及各种各样的数字视频特效（DVE），诸如页面旋转、翻转、飞进等。不过在这里，我们的目标是基于颜色的合成，所以接下来将介绍插件在这方面的应用。同时，Boris Red还兼容于其他我们已经提及的软件。BorisFX发布了适用于Avid，Final Cut Pro，Premiere Pro，After Effects，Vegas，Canopus Edius和Media 100的各种版本。

　　以标准4:3 DV设置，创建一个新的工程项目。从DVD中将green422.mov和一张用作背景的图片或纹理导入到场景中。将green422.mov放置在合成窗口中。你可以将背景放入AE的时间轴来合成。但你也可以在Boris Red完成所有的合成，我们接下来就这么做。

**图 12.32**
Boris Red 由 4 个窗口组成。左 上 是 特 效 控 制（Effect Control）面板，右上是预览（Preview）窗口，左下是项目（Project）面板；右下是时间轴（Timeline）面板。

　　现在，将Boris Red应用到素材上，选择效果（Effect）>BorisFX>Boris Red。Boris Red的操作界面就打开了。

　　如果在AE时间轴中合成背景，你可能看不到Boris Red的操作界面——还可能会什么都看不到。为了在Boris Red合成视图中实行预览，我们需要

把背景文件单独地加载到 Boris Red 中。在右下的面板（时间轴）中点击文件（File）>导入（Import），选择静态背景文件。背景文件将作为资源导入到左下方的项目素材库中。或者也可以点击第三个动态按钮，添加视频文件。接下来，将背景文件拖入时间轴窗口，放在前景素材的下边。这时，轨道可能标注为视频 1（Video1），可以对其进行重命名。

在时间轴面板中选择视频 1（Video 1），为其添加一个色度抠像（Chroma Key）滤镜，在面板中选择滤镜（Filters）>抠像与蒙版（Keys and Matte）>色度抠像（Chroma Key）。滤镜的操作窗口将出现在左上的面板中。

接下来，利用吸管（Eyedropper）工具，在预览视图中选择背景的颜色。

确保预览视图是以最高的分辨率和最好质量显示的。虽然由于颜色的欠采样，图像上形成了一些锯齿，但抠像的总体效果还不错。如果背景颜色没有处理干净，调节厚度（Density）和亮度（Lightness）的参数。接着，在右下的时间轴中，点击文件（File）>退出（Exit），或者点击窗口右上角的关闭按钮。在对话框中，选择是（Yes）保存软件中的设置。

**图 12.33**

在特效控制窗口（左）中，利用吸管（Eyedropper）工具在预览视图（右）中选择背景中的颜色。

回到我们熟悉的 AE 界面，放大画面，检查一下合成的边缘。我们会发现一些由于欠采样引起的锯齿。在 AE 的特效控制窗口中，再次打开 Boris Red 界面。

我们现在要为素材添加蒙版收缩（Matte Choker）滤镜，选择滤镜（Filters）>抠像与蒙版（Keys and Matte）>蒙版收缩（Matte Choker）。再仔

细看看前景的边缘，似乎变得过于圆滑和柔和。蒙版收缩（Matte Choker）的默认设置有点过头了。

这个操作与 AE 中的蒙版收缩很类似。为了在平滑和边缘细节之间寻找一个平衡点，我们首先将模糊 1（Blur1）值减到 0，将收缩 1（Choke1）值也减到 0（将滑块滑到中心位置），把灰度柔化 1（Gray Soften1）降到最小值。接下来，将收缩 1（Choke1）的值设置到 1 和 2 之间，将灰度柔化 1（Gray Soften1）的数值设置在 15 到 30 之间，采用能得到平滑边缘的最小数值。现在，增加收缩 1（Choke1）的数值直到多余的边缘完全消失，仍然使用尽可能小的数值。保存设置，回到 AE 中。再次仔细检查边缘，如果还有令人厌烦的锯齿，点击选择（Options）再回到 Boris Red 界面中，逐渐调节收缩 1（Choke1）和收缩 2（Choke2）以及灰度柔化 1（Gray Soften1）的参数，直到锯齿完全消除。

图 12.34
蒙版收缩（Matte Choker）的操作与 AE 中的蒙版收缩（Matte Choker）类似。

Boris Red 的滤镜都可以被打上关键帧，所以，如果对某些部分有特殊要求，它也可以很容易做到。我们所追求的效果仅仅是个妥协方案——只要蒙版干净而且没有锯齿，同时必要细节不会丢失，就很满足了。关闭 Boris Red 界面，回到 AE 中，把它们添加到渲染序列（Render Que）中，渲染出来就完成了！

别忘了尝试 Boris Red 的其他功能，尤其是数字视频特效（DVE）运动和粒子效果。Boris Red 的抠像工具最适用于 4∶2∶2 采样或更高格式的素材。

另外，收缩（Choker）虽然能对4:1:1格式的素材所产生的锯齿进行调节，然而效果并没有我们讲到的其他插件那么理想。

# 12.7　教程 G: Ultimatte AdvantEdge

Ultimatte AdvantEdge软件同时适用于 Mac 和 Windows 操作系统，可以作为 After Effects, Premiere, Final Cut Pro 的插件使用。AdvantEdge 是一款复杂的插件，用户可以简单地使用全自动模式，也可以通过练习，掌握手动模式下更强大的功能。同时，它也是个很耗费系统资源的家伙，在我们介绍到的多种软件中，它可能是渲染起来最慢的。我们将在 After Effects 中进行练习。

新建一个4:3 DV 设置的合成（Compostion）项目，并且从 DVD 中导入一个样本文件。由于 AdvantEdge 是专为欠采样文件而设计的，因此我们采用 green 411.mov。导入一张贴图或者静态的图像作为背景。将背景文件拖入时间轴，放置在绿屏素材文件的下面。保证绿屏素材文件被选中。在特效（effects）菜单下面，选择 Ultimatte AdvantEdge。不同于其他大多数插件，AdvantEdge 拥有独立的操作界面。然而，为了发挥出 AdvantEdge 的全部潜力，我们需要在 AE 中做一些基本的设置。如果你有干净层（Clean Plate，仅有有色背景而没有前景主体的镜头），那么就赶快将它导入到时间线上，放置在绿屏素材文件上方，然后点击素材名称左方的眼睛形状按钮，使得素材不可见，在 AdvantEdge 的基本控制模块中选择干净层（Clean Plate）。如果你事先没有拍摄干净层也并不需要担心。AdvantEdge 可以自己生成一张。你还可以选中背景，在界面实现预览。背景预览（BG Preview）仅在前景和背景拥有相同分辨率时才能使用。如果它们的分辨率不相同（比如，你使用了一张超过面板尺寸的背景图像），不用担心，仅仅是不能在 AdvantEdge 界面中预览而已。在这个界面中，你也可以使用保留蒙版（Holdout Matte，一种蒙版，用来留住不该被抠去的前景。例如前景中存在蓝色的部分，而在抠像时被变为透明了，此时就可以利用 Holdout Matte 把它保留下来）。

现在，点击 AdvantEdge 的标志进入到 AdvantEdge 的操作界面中。首

先，我们会按照基本的步骤，利用自动功能创建一个蒙板，然后，我们还会采用手动方式，介绍这个软件更多的功能。第一步是用吸管工具（Sample Backing，背景颜色采样工具）从背景中提取颜色。沿着背景颜色中有代表性的区域拖动吸管工具。吸管工具需要尽可能靠近前景的主体，但又不能太过靠近前景主体的边缘——因为这些地方的色度采样值变化可能很大。这样，我们就创建了一个基本的蒙版，然后我们来润饰它。

　　提示：如果你有干净层而且在 AE 的界面中已经设置好了，那么任务就已经完成啦——

AdvantEdge现在有足够的信息来创建一张优质的蒙板。

　　如果你没有干净层（clean plate），或者蒙板仍然需要清理，点击添加覆盖（Add Overlay）工具，将这个工具拖动到背景中还留有噪点（Noise）和污垢（Schmutz）的区域。这样可以保证背景颜色完全透明；这种覆盖也可以看作软件内部自带的一种干净层。如果覆盖了太多的区域（导致前景某些需要的区域也成为了透明），那么你可以使用去除覆盖（Remove Overlay）工具来选择这些区域并且将它们还原成不透明。

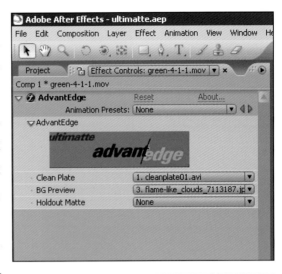

图 12.35

Advantedge 在 AE 中 的基本界面，能够设置干净层（Clean Plate）、用来实现预览的背景层（Background Plate ）以 及 保 留 蒙 版（Holdout Matte）——如果有的话。

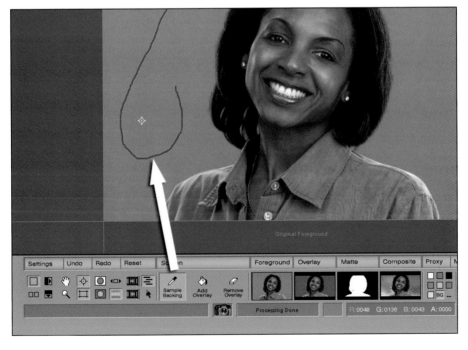

图 12.36

拖动背景采样（Sample Backing）工具划过一块有代表性的背景区域。

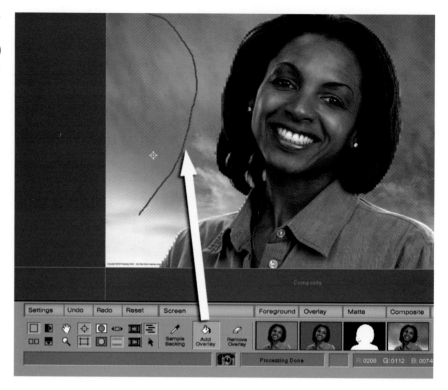

**图 12.37**

拖动添加覆盖（Add Overlay）工具覆盖背景中需要清理的区域。

设置蒙版浓度（Set Matte Density）控制器用于调节前景物体的浓度和不透明度。一个完全不透明物体的蒙板是白色的，一个完全透明物体的蒙板是黑色的，而一个半透明物体的蒙板会是灰色的。

点击蒙板缩略图按钮，单独显示蒙板。保持蒙板在自动下拉（Automation pop-up）菜单中被选中，用添加蒙版（Add Matte）吸管擦除蒙版中的本来应该是白色（完全不透明），而现在是灰色的区域。这样的区域叫做抠穿（Print-through），也就是说前景中的本来应该完全不透明的物体出现了透明度，使得后面的背景能够被看到。请小心一些，不要选到那些在蒙版中本来就应该呈灰色的物体（毛发、烟雾或者半透明的物体），否则它们会被软件当作不透明的物体看待。

提示：观察蒙板，如果蒙板中某些本应不透明的区域仍然有灰度值，同时"看上去"又不像是典型的透明，那么可能在这片区域中有覆盖（overlay）的残留部分。选择覆盖（Overlay）按钮，查看覆盖（overlay）部分。如果覆盖到了主体身上，那么回到自动（Automation）下拉菜单，选择screen，并且使用去除覆盖（Remove Overlay）工具擦除这些区域。切换到反转覆盖（Invert Overlay），帮助确认覆盖的内容。

现在，在控制面板的左手边，你可以看到视频校正（Video correction）选项，它包含了 DV、胶片（Film）以及其他（Other）选项。由于我们使用的是 DV 素材，所以选择 DV，这样使得软件会为 4∶1∶1 的色度子采样格式提供补偿。接下来点击蒙板缩略图，显示出蒙板并且仔细观察前景和背景，观察是否已经清理干净，边缘是否让人满意。点击合成的缩略图或者按住键盘的 C 键来显示合成。如果想检查整段视频，就在右边的面板中选择摇杆（Jogger）控制器。当你对于设置比较满意的时候，点击 OK 按钮关闭，这样就回到 AE 的操作界面中。

**图 12.38**
在界面右边打开视频校正（Video Correction）模块，选择 DV 按钮。

### 12.7.1　更多界面

如果想知道 AdvantEdge 还有哪些自动设置功能，可以点击操作界面上方的更多（More）按钮，并且从弹出菜单中选择 Rotoscreen Correction 控制面板。AdvantEdge 会根据你的采样和曾用设置等信息，自动设置好控制器。在大部分情况下，Ultimatte 的自动参数就足够应对了。当然，如果出现了特殊情况，你也可以调整这些控制器以获得特殊的合成效果。

现在，让我们看一看在 Ultimatte AdvantEdge 中的其他一些更高级的功能模块。在早些的 Ultimatte AdvantEdge 版本中，软件需要干净层（Clean Plate）画面（与想要抠像的素材同时拍摄的一段没有前景只有背景的镜头）。而在实际操作过程中，合成人员往往没有干净层镜头，因此 Ultimatte AdvantEdge 研发了 Rotoscreen 功能，它能够自动生成一个干净层。刚才我们使用添加覆盖（Add Overlay）工具的时候就是在做这件事。

在控制界面中点击更多（More）按钮时，一个背景校正（Screen Correction）列表就会出现。这个列表中包括用于 RGB 的背景容忍度控制器（Screen Tolerance）、收缩（Shrink，类似于 Matte Choker）控制器、暗部（Darks）从蓝色到红色的矢量控制器以及从红色到蓝色的矢量控制器。还

有Orphans控制器，它可以被设置为粗糙（Coarse）、中等（Medium）、精细（Fine），或者关闭（Off）。Orphans控制器可以减少背景中的噪点。在高级控制器（Advanced control）中，你也可以控制亮部（Bright Areas）、覆盖颜色（Overlay Color）以及覆盖透明度（Overlay Opacity）——后面的这些控制器更多的是用来调整显示功能而非调整蒙版本身。

**图** 12.39

在 More 界面中显示出的
AdvantEdge 中的人工手
动控制器。

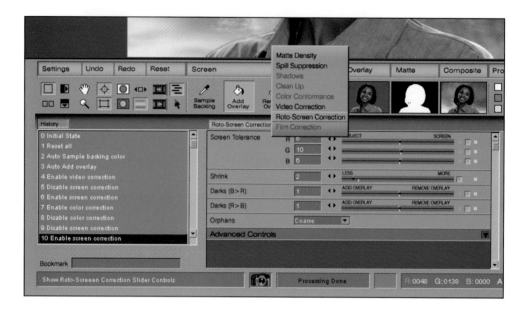

点击高级控制器（Advanced Controls）左上方的Rotoscreen Correction按钮，在一个弹出菜单中，你可以选择蒙版浓度（Matte Density）控制器，它包括背景（Backing）、亮部（Brights）、暗部（Darks）和边缘处理（Edge Kernel）功能。高级控制器中还包括暖色调（Warm）和冷色调（Cool）。选中显示蒙版，试着看一看每一个控制器是怎么工作的。请尝试边缘清理（Edge Kernel）功能，清理有问题的边缘时可能用得上它。

还有一个重要的控制区域是去色溢光（Spill Suppression）。在界面的右手边中，选择去色溢光（Spill Suppression）控制器。在OK按钮下面有一个选项，可以选择激活或者关闭Spill控制器。一般情况下它处于选中的状态。去色溢光（Spill Suppression）包括冷色调（Cool）、暖色调（Warm），以及中间调（Mid-Tones）。在高级模块中，还有亮部（Brights）、暗部（Darks）、环境（Ambiance）、力度（Strength）、背景杂光（Background Veiling）等选项。

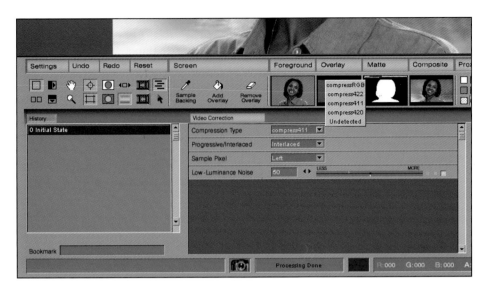

保证蒙板被显示的状态，反复点击DV控制器的开和关，观察蒙板边缘平滑的效果。通常，AdvantEdge可以自动检测出正确的子采样算法。不过，有些情况需要我们手动选择子采样的模式。当视频校正（Video Correction）被选中（选择DV选项）时，你能够在更多（More）控制面板中访问到视频校正（Video Correction）控制器。这里你可以选择4∶2∶2、4∶2∶0，或者4∶1∶1的采样格式。

**图 12.40**

视频校正（Video Coreection）菜单中有很多子采样格式（压缩格式）的选项，供你的素材使用。

## 12.7.2　阴影

Ultimatte AdvantEdge允许阴影的存在。如果想对阴影进行控制，请从自动（Automation）下拉菜单中选择蒙板（Matte），你可以看到添加蒙版（Add Matte）、降低噪点（Remove Noise）、保留阴影（Hold Shadow）控制器。在默认状态下，软件会自动去除背景上的阴影。不过，保留阴影（Hold Shadow）控制器可以为我们设定是否保留阴影。

保证自动（Automation）菜单中的蒙板（Matte）被选中，用保留阴影（Hold Shadow）吸管工具（只有当Rotoscreen Correction被激活时有效）吸取希望留下的阴影。提示：这些阴影最好看上去像是前景的影子。

如果依然存在多余的阴影，降低噪点（Remove Noise）工具可以减少甚至消除这些阴影。

如果正在吸取的区域不在覆盖（overlay）下方，那么软件会自动调整清除（Clean Up）控制器的参数，减少背景中的不规则区域。这样会丢失

一些有用的细节。

重复这两个过程直到保留了想要的阴影，并且将不想要的阴影或者杂质去除掉。

阴影的密度（Density）、锐度（Sharpness）以及色调（Tint）都能够手动控制，方法是在控制滑块（Control Sliders）弹出菜单中点击更多（More ▷阴影控制（Shadow controls）。

### 12.7.3　控制色溢光

在自动（Automation）下拉菜单中选择色溢光（Spill）。选择去色溢光（Remove Spill）工具，如果默认的去色溢光算法没有清除干净，那么用这个工具擦除剩余的色溢光。

如果去掉了太多的色溢光或者色溢光需要被添加到画面的其他部分，那么选择重现色溢光（Restore Spill）吸管工具，在这些需要更多色溢光的地方进行吸取。

### 12.7.4　色彩校正

Ultimatte AdvantEdge 也包含了一些强力的颜色校正工具，使你能够匹配前景和背景中的明度、暗度和 Gamma 值。颜色协调（Color Conformance）工具可以在自动（Automation）弹出菜单中颜色（Color）一栏下找到。颜色协调工具能让我们选中黑、白以及伽马（Gamma）值，并且会自动将前景匹配到背景。（如果输出选区为合成（Composite），背景匹配到前景）。

从自动下拉的菜单中选择颜色协调（Color Conformance）工具。用匹配颜色（Match Color）吸管工具擦点取背景和前景中需要匹配的颜色。请至少从前景和背景中各自选择一个点。

因为我们可能会选择多个点，当完成选择时，请点击合成缩略图（通知电脑已经完成选择），按住键盘上的 R 键对这个效果进行渲染，或是双击最后一个选择的点。

此时，如果理想的背景颜色没有出现在画面中，点击颜色工具（Color Tool）按钮，从调色板中启动 Ultimatte 拾色器，从中选择一个颜色。被选

中的前景颜色会出现在颜色工具中央，周围会显示一些其他的颜色，这些颜色都输入前景可能会变化的颜色范围之内。

提示：如果前景中的某个元素隐藏有理想的背景颜色，切换到背景视图，直接从背景图像中对理想的颜色进行采样。这里不建议直接从原始的前景图像中取样，因为蓝/绿屏所产生的色溢光可能会对颜色产生影响。

图 12.41
在 AdvantEdge 中最后的合成效果。

前景的比色（Colorimetry）会发生变化，结果会尽量靠近被选中的前景颜色和被选中的背景颜色。重复这个操作，直到获得了满意的色彩效果。

如果想改变前景阴影的色调，选择匹配阴影（Match Shadows）吸管工具，点击图像中任何一处颜色（或拾色板里的颜色），这样就可以确定阴影的色调。

# 12.8　教程 H: Serious Magic ULTRA 2

之前介绍的所有抠像工具都是依附于其他软件的插件。Serious Magic ULTRA 2是一款独立的基于色度合成的应用软件，它拥有一些相当不错的虚拟场景特性。尤其是对于初学者而言，ULTRA 2是一款相对比较容易掌握的软件，它能够得出一些看起来还很专业的效果。Serious Magic 的算法被称为矢量抠像法（Vector Keying），看起来似乎是结合了多种抠像技术——

差值蒙版、色彩范围以及平均蒙版。ULTRA 2仅仅适用与Windows操作系统。很遗憾，没有基于Mac的版本！

ULTRA 2的虚拟场景确实吸引了一些用户。它有不同场景的扩展包，而且现在很多第三方也开始提供其他的虚拟场景。问题是可用的场景仍然十分有限，而且很快最好的那些就被用滥，失掉新鲜感了。如果你不会从头到尾创建自己的虚拟场景，还可以通过修改已有的贴图来改变现有的场景。

首先需要知道的是，如果最初我们的文件拥有一个干净层（Clean Plate），那么ULTRA处理起来效果最好不过了。虽然你可以手动抠出一个不错的像，然而自动的模式是专为有干净层（Clean Plate）而设计的。这很容易，只要让主角走出画面，开始拍摄，暂停，然后再让演员站到画面中，重新开拍。只要在某处有几帧干净的画面，你就可以选取一两帧为其他素材使用。我们所需要的仅仅是文件开头那一帧干净的画面，把它提供给ULTRA 2，后者就能自动抠出蒙版了。这里，我们将按步骤详细讲解这两种方式——有干净层时的自动模式，以及没有干净层时的手动方式。

运行ULTRA 2，你看到的是一个独立的ULTRA 2界面。在这次练习中，我们将以宽屏DV为例，由于这个软件只适用于PC电脑，我们将采用AVI格式的视频文件。首先，选择文件（File）>新建16:9（New 16:9 Session），将输入和合成（Input And Comp）窗口设置为宽屏（Widescreen）。接下来，在屏幕下方，点击浏览（Browse）按钮，在DVD中找到brwn_grn.avi。（你也可以点击Browse右边的输入栏，输入要导入的文件名）这个文件的画面一开始就是干净层，所以你刚开始看到的是一片空白的绿屏。

现在，要么选择一个虚拟场景，要么选择背景文件。如果采用试用版的虚拟场景，在之后的渲染输出的文件中会出现"DEMO"的水印，不过用来做练习是可以的。同样，你可以选择静态图像或者电脑中的任意一个视频影像文件作为背景。这里我选择Digital Studio虚拟场景。如果你双击底部面板里的虚拟场景，软件就会自动地将它导入到虚拟场景（Virtual Set）窗口中。但是，如果选择的是背景文件，那么最好是把这个文件从底部的窗口中拖出，放入背景（Background）窗口——因为双击可能导致它被错误地放到输入片段（Input Clip）窗口中，也就是前景文件所在的位置。

图 12.42

ULTRA 2 的操作界面，左上是输入（Input）窗口，右上是合成（Comp）窗口，下面是库／操作（Library／Control）窗口。

现在，在界面的下半部点击输出（Output）模块，并且确认输出（Output）设置为16:9。点击抠像工具（Keyer）模块，你会看到所有的抠像控制器。确保这个干净的画面（只有绿屏，没有主体）在输出窗口中显示，点击开始抠像（Set Key）按钮。它会自动地设置抠像参数。

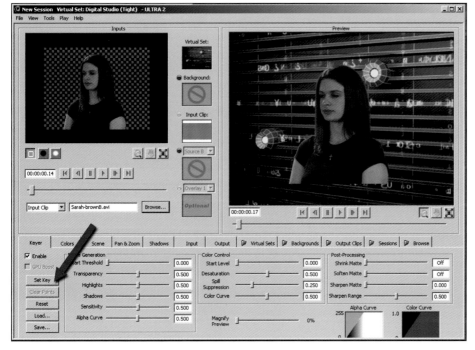

图 12.43

选择前景和背景文件（或者虚拟场景），点击开始抠像（Set Key），你就实现自动抠像了。

接下来，在视频上拖动指针，查看抠像结果，仔细寻找任何一个可能出现问题的区域。在大多数情况下，如果你的干净层质量很好，而且背景布光均匀，自动开始（Auto Set）功能就足够做得很漂亮。你可能还需要注意是否出现了绿色溢散光，我们还需要消除它们。如果的确存在，调大去色溢光（Spill Suppression）控制器的参数直到这些地方几乎被消除。

接下来，确保输入文件填满合成（Comp）窗口或者是输出窗口，因为你在这里所看到的将会是你之后得到的效果。在默认情况下，宽屏文件常常在视频上下会留出一些空白的区域。如果原视频文件无法填满合成（Comp）窗口，点击导入（Input）栏，选择调整到合适大小（Scale To Fit）。也可以用其他的方法，例如，点击场景（Scene）栏，在场景（Scene）控制器中选择大小（Size）。

在输出（Output）栏中，设置想要的压缩格式和输出文件名。如果文件中有一些可能导致抖动的小细线，那么勾选去除抖动（Flicker Fixer）。点击保存输出（Save Output），文件会开始渲染并且保存到你所指定的位置。

这些真是相当的容易，正如广告上极力证明的那样十分简单。但是，如果你没有干净层的素材画面怎么办？另外如果你想要在一些漂亮的虚拟场景中移动或推拉摄像机怎么办？其实这并不十分困难，只是不像一键的自动开始（Auto Set）那么简单。所以，让我们来试一试另一个视频文件，这个文件不仅没有干净层而且在边缘附近还有垃圾。由于ULTRA 2能够识别高清文件，所以我们将使用一个由松下HD100拍摄的720p影像文件。

重新创建一个16:9的工程文件，打开ORNG_BLU .mov作为导入素材。点击虚拟场景（Virtual Set）栏，找到并打开"Studio 7>CAM1 Screen On（WIDE）"作为虚拟场景。

（在"MSL1 samples"中可以找到这个样例文件。虽然它的渲染结果会带有水印，但是你还是可以尝试一下。）你可能会发现，输出窗口会被重设为4:3，因此我们进入输出（Output）栏并把它重新修改为16:9。

虚拟场景有一个视频B（Video B）的窗口，是一块在场景中可见的屏幕。打开（任何一个）视频文件放入Video B中，我们都可以在屏幕中看到它。

接下来，我们需要将素材边缘的垃圾清除掉。在导入片段（Input Clip）窗口的下面，选择遮住某片区域（Mask Out An Area）工具，把你不想要的区域涂抹掉。如果有操作上的失误，可以使用撤销蒙版（Undo Key

Masking）工具。你也可以在导入（Input）栏中创建一个基本的裁剪，利用输入裁剪（Input Cropping）控制器将任何非蓝屏的其他东西裁掉。

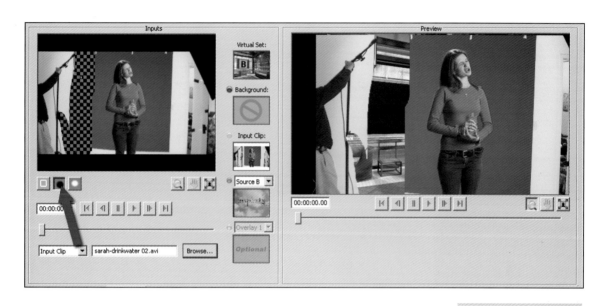

一开始，虚拟场景可能不会填满合成（Comp）窗口。点击进入平移&推拉（Pan & Zoom）栏。这里你会发现一些用于设置运动关键帧的控制器。设置至少两个点，一个在视频开始处，另一个在末端结尾处。选中第一个点（关键帧），在平移&推拉（Pan & Zoom）中设置为起始点。平移&推拉（Pan & Zoom）控制器会对合成（Comp）窗口中所有的文件产生影响。接着选择结尾处的点（关键帧），为场景设置推拉的结束点。

接下来，我们不得不适当地移动女孩在画面中的位置。如果想在合成（Comp）窗口中设置最初的位置和前景的大小，那么进入到场景（Scene）栏，调整其中的大小（Size）和位置（Position）控制器。在整个场景中滚动查看，并且调节前景的位置和大小直到你满意为止。这完全相当于用你的眼睛来创建前景物体和虚拟空间之间的位置关系，并让这个位置关系看上去比较真实。

现在，我们已经完成所有关于摄像机移动和缩放的设置，实际上，我们仍然还并没有开始执行蓝屏抠像工作。由于这个文件没有干净层，我们需要做一些手动的调节。首先，点击抠像工具（Keyer）模块，让抠像工具展现在我们面前。接下来，选择添加抠像点（Add Key Point）工具（在 Input Clip 窗口下方的第一个工具），在背景颜色中点击一些有代表性的点

**图 12.44**

遮住某片区域（Mask Out An Area）工具（中间）允许你对导入的文件进行手动的喷绘涂抹。

165

（key Point）。每个这样的点都会显示为一个白色的方块。然后，在抠像工具（Keyer）控制面板中，点击应用点（Apply Points），这样软件会计算出蒙版的颜色范围，同时背景颜色会成为透明。

**图 12.45**
在场景（Scene）模块中的位置（Position）可以调节前景与背景（或者虚拟场景）的位置关系，与平移 & 推拉（Pan & Zoom）工具不同的是，后者会对输出（output）窗口中所有的文件产生影响，而位置（Position）工具只是影响前景文件。

如果选择的 Key Points 都很有代表性，那么最初的效果就会比较好。然而，需要注意的是，ULTRA 2 在处理 60i 格式的文件（尤其是近景的对话）时效果是最好的，它对于运动模糊处理得不是很好，所以在处理拥有大量运动模糊的 24P 格式的动作镜头时会出现一些很头疼的问题。你可能会看到，在最开始时有一圈蓝色的辉光围绕在女孩附近，而当女孩手臂快速运动时效果更糟，画面上会出现模糊。试着增加一点透明度，再调节收缩蒙版（Shrink Matte）以及去色溢光（Spill Suppression）这两个控制器的参数来去除这个辉光，尽可能地得到一个较为干净的合成效果。现在，点击 Output 模块中的保存输出（Save Output）开始渲染文件。

对于整个文件，我能够创建一个基本干净的合成——除了在模特左手周围的运动模糊，当她伸出手去的时候，她的手指之间会出现一些蓝色。可以在 ultra-zm.mov 中看到我做的效果。也许你可以做得更好！

这个教程主要想让大家同时了解 ULTRA 2 的优势和劣势。对于公司、新闻、或者新闻杂志类的虚拟场景来说，在价格上看来 ULTRA 2 绝对是不二选择。然而对于会有大量动作桥段的电影来说，它就不那么理想了，选择一些其他产品（例如 zMatte 或者 Primatte）也许能得到更好的效果。

## 12.9  教程 I: Apple Shake

最后，我们来看一看 Apple Shake，它与上面讲到的实例完全不同，这是一款独立的二维合成软件，被广泛应用于电影故事片和一些高端的项目

中。Shake 拥有适合于 Mac OSX 和 Linux 操作系统的版本。感谢美国北卡罗纳州电影艺术学校的 David Price 和 Jon Fitz-Simons 准许我近距离观察他们的一个预视项目，也就是下面我即将介绍的内容。

　　Shake 主要以运动跟踪功能见长——它代表着行业的顶尖水平，同时，Shake 也能够兼容多种不同的色度抠像插件（如 Primatte 和 Keylight）。虽然 Adobe After Effects 也拥有很好的运动跟踪工具，并且在每次版本更新时都会有所改进，但是在跟踪的准确度上的确并且仍远远落后于 Shake。所以，我们来看一看 Shake 中的运动跟踪合成。在这里，我们将使用较为粗糙的三维预览文件，而不是制作完成后的电影素材——因为教程编写的时候，这部电影还没有开始拍摄。不过，在这个单元中你能够认识到这款软件的潜力，简直就是按照用户心目中的理想软件而设计的。我们可以从 Apple 的网站上下载一个免费的试用版本。

图 12.46

Shake 的用户界面中包含合成（Composite）窗口（左上）和节点编辑区（右上）。从左下的列表中执行一些特效功能。这里我们导入前景素材以及用于合成到前景之后的静态图像。此时，它们都会以节点（Node）的形式出现在节点编辑区（Node View）中。

　　在打开软件后，你首先会注意到它的操作界面很友善，很与众不同。这是基于由 Apple 提出的一种标准化用户界面的概念，不过经常使用 Shake 的用户告诉我，实际上，这种界面设计有利于快速建立常用的重复性任务。它的操作界面是节点式（Nodal）的，也就是说合成中的每个元素（视频文件、静态图像或者特效）都是被表现为一个与一定数量的点相连接的节点。用户连接这些节点的顺序决定着处理过程。这个界面类似于 Discreet

公司的Combustion以及其他一些数据库。

点击图像（Image），选择导入文件（FileIn）。当你定位并导入前景和背景文件后，它们会作为独立的两个节点出现在节点窗口（Node View）中。你可以在这里选择文件，连接两个节点，指定应用哪种特效。

**图 12.47**

两个文件通过运动匹配（Match Move）节点被连接在了一起。

**图 12.48**

跟踪过程结束后，运动跟踪的数据被应用到背景文件上，此时背景文件仍然被隐藏在前景文件之后。

在这个例子中，我们将要做的是利用运动匹配（Match Move）跟踪一个动态的文件，随后将这些跟踪信息应用于第二个文件，使得第二个文件看上去和第一个文件的运动相同步。此时，我们将运动匹配（Match Move）应用到一张蓝天白云的静态图片上，之后我们会把这张图片合成到小木屋的窗口中。这里，我们会使用到一个小木屋室内的预览文件，这是一个在 LightWave 中创建的场景。三维模型是按照正在搭建的有声摄影棚所搭的。之后拍摄影片时，小木屋的窗户和门将会被涂成白色。最终合成的创建方式将会和预示样本的创建方式十分类似。

为了创建运动跟踪信息，进入节点窗口（Nodal View），选择天空（Sky）节点。在左下方，点击几何变换（Transform），选择运动匹配（Match Move）。此时，运动匹配（Match Move）节点出现在节点窗口（Nodal View）中，连接着天空（Sky）节点。从这里拖曳一个连接到你想要跟踪的文件上，例如这个例子中的 Window_Track_Key_Test。

**图 12.49**
亮度抠像（LumaKey）中可选的叠加模式。

**图 12.50**
最终合成中，背景层（外景）精确跟踪了场景中摄像机的运动。

在这种情况下，我们需要在前景文件中选取一个点进行跟踪。这里，

我们选取桌子的角作为跟踪点。就如同 AE 中的运动跟踪器一样，目标区域被搜索区域所包围。在跟踪过程中，软件会在搜索区域中自动寻找匹配的像素样式。一旦确定了跟踪目标，点击开始跟踪（Track Forward）按钮（这个按钮位于界面的右下方）。

接下来，我们将背景文件缩放到一个合适的尺寸，并且为它添加一个用于匹配前景位置和尺寸的二维移动（Move 2D）节点。现在，点击应用变换（Apply Transform），设置整个文件的几何变换。接着为文件选择一种合成方式，这里我们选用外部（Outside），然后渲染文件。这样，我们创建了一个有着匹配运动的文件，这个文件还带有阿尔法（Alpha）通道，并且仍然需要和原始文件相合成。

为了创建最终合成，我们复制原始的前景素材作为一个新的节点，导入刚才创建的那个带阿尔法通道的运动跟踪文件。在抠像（Key）模块中，选择亮度抠像（LumaKey），设置 MatteMult 为 Premultiply。在合成选项中选择 Over 模式，创建一个渲染输出（Render Output）节点，渲染生成最终文件。

在 Shake 中，还有一种类似工具也被广泛使用，那就是稳定工具（Stabilizer），它通过运动跟踪来消除文件的抖动。这个工具常用于稳定一些抖动的镜头，以及去除胶片素材中的画面抖动（weave）。这个工具效果非常好。

Shake 是一款昂贵的软件，不过它又是专为合成大师的日常工作所设计的软件。对于制作高端作品的工作室，尤其是电影制作公司，它的确值得考虑！

# 用日新月异的技术创造全新画面 **13**

　　现在，你已经通过教程进行了实际操作，对不同的合成解决方案也有了一手经验。你应该体会到了当合成完成得很好时，最终的效果多么地理想；而当合成完成得很糟糕时，最终的效果多么地没有说服力。合成中如果出现了锯齿边缘、抖动边缘或者前景层和背景层不匹配的情况，最终的视觉效果会更加不真实。如今的观众已经有了十分挑剔的眼光，虽然他们能原谅早先电影中明显的粗制滥造，却完全不能容忍时下电影中出现的瑕疵。许多微小的因素可以成就一个合成的镜头也可以毁掉它。技术在一方面能助你一臂之力，让你创造出令人赞不绝口的全新画面，或者让你以较低的成本制造出看上去十分昂贵的镜头；而在另一方面却能唆使你开始自不量力，结果最终完成的镜头相当劣质，打断了观众的"沉浸感"——不是锦上添花而是画蛇添足。

　　那么，何时、何故并且如何在你的影片（尤其是故事片）中使用合成技术呢？对于电视来说，需要考虑的因素相对来说较为容易。例如在地方天气预报中，人们更多地考虑使用哪种设备和系统；在采用虚拟场景的节目中，人们的精力也主要放在设备系统的选择以及虚拟场景应该如何布置上；然而在故事片的制作中，需要考虑到的因素要复杂许多。

　　让我们来看看色度合成能为一个戏剧性的场景或者整个影片带来些什么。色度合成为故事片带来的最明显的优势莫过于创造从未有过的真实以及经过改造的真实。美妙的风景、其他星球上的科幻场景、虚拟角色与真人演员之间的互动如今都成为了可能。美术设计师 Irving Block 和 Mentor

Huebner 在《惑星历险》( Forbidden Planet，20 世纪 50 年代最为著名的科幻电影之一 ) 中受到的局限已不复存在。设计师们目前能够创造出曾经无法模拟的世界和空间。合成技术已经成功运用到了不同的影片中去，例如《泰坦尼克》( Titanic )、《纳尼亚传奇：狮子、女巫、魔衣橱》( The Lion, the Witch, and the Wardrobe ) 以及《立体小奇兵：鲨鱼男孩与岩浆女孩》( The Adventures of Sharkboy and Lavagirl 3-D )。曾经，人们在有声摄影棚中布置真实的场景并按比例制作实体模型；而现在，所有的这一切都能够通过数字技术进行模拟——几乎没有任何限制。

不对，请等一等。实际上还是有限制的，那就是演员、摄制组人员以及一直以来存在于电影制片中的鬼怪——预算！先进的三维动画以及合成为彼得·杰克逊（Peter Jackson ）敞开了一扇创作《魔戒》( The Lord of the Rings ) 的大门。然而可别忘了，这套三部曲中的每一部都花了近 1 亿美元——而且这还是个紧凑的预算！创造影片中的场景几乎动用了一个连队的顶尖艺术家；至少需要向每一位艺术家提供食宿以及昂贵的"玩具"来工作。虽然在合理使用的前提下，合成和动画的介入能够节省资金，然而大多数情况下，由于它们会增加制作和后期制作的工作量，结果反而使制片成本上升。如果一部影片的预算比较紧凑，而又想在这个领域上走得很远，那么它的得分必然会大打折扣。相比之下，我们可以很容易地在例如 trueSpace 或者 LightWave 这类软件中创建三维的元素，然后用 After Effects 或者 Shake 把它们合并到一个场景中。然而，真正使这些元素有效融入到场景中却很难。

# 13.1  那么怎样才算能行？

那么一个元素或者场景怎样才算能行？可能你会从导演和剪辑师那里听到这个词汇，他们常用它来表示由于艺术、技巧与技术的完美结合，是使一个场景或镜头十分有说服力的魔法。不幸的是，这种魔法不能由商人装瓶售出。怎样才"能行"的理念是一门真正的艺术——至少也算一门先进的技巧。它是一个由许多细小因素构成的复杂综合体，这些因素融合之后创造出的场景要使大部分观众毫无疑问地接受，并认为它是画面中再现真实的一部分。换句话说，它不会打断观众那宝贵的"沉浸感"；不会让

观众根据以往观影的经验，开始怀疑影片的真实性。一位好的导演或剪辑师能够分辨出哪些细节能使一个镜头能行，而哪些细节不可以。通常情况下，为场景描上画龙点睛的那一笔的人，既不是导演或者合成师，也不是剪辑师——而是音响师。这些轱辘声、警笛声、机械的轰鸣声以及脚步声等通常能把一个起初较为虚假的场景提升到暂时可信的程度，最后的合成结果是有效的。

对于导演和演员来说，导致一个场景不理想的因素多到数不清——也许是一个角色的情绪没有控制好，或者是场面没有调度好，例如姿势不自然、动作不真实、前后不一致出现穿帮。对于摄影导演、三维艺术家以及合成师来说，在视觉上出现的明显问题可能是锯齿边缘或抖动边缘、光线或曝光不匹配、颜色空间不同，或者是明显的角度/透视问题。不过它们都十分微妙，就像演员感情表达上的细小差异一样让能难以察觉。前景的布景看起来和背景不一致，在透视上有细微的不匹配，演员没有注视到正确的虚拟物体上——这些问题相当微妙，需要一双老练的眼睛来找出问题所在，然后校正它们。对于场景中出现的各种问题，虽然一般观众无法具体鉴别，但是也能从潜意识中察觉出来——他们会感觉到有什么地方不对劲。在制作合成镜头的过程中，团队必须孜孜不倦地追求完美。即使我们永远不可能得到完美，我们也要追求完美，这样才能达到一个中间的层次——不是很完美，但是足够能行。

# 13.2　加大筹码：高清和大屏幕

现在，人们开始把"赌注"投在了高清电视、影院屏幕数字投影仪以及 35 毫米放大设备（35mm Blow Up）等高清制作设备上，为追求完美拼命一搏。很多地方新闻电视台对转变到高清感到恐慌，因为这意味着他们漂亮的新闻布景（在标清下画面十分出色）在高清显示时立马变得老旧并且索然无味。高清展现出了许多粗糙的边缘以及瑕疵，没有在标清制作时可以回旋的余地。

当高清电视慢慢进入消费者市场的同时，它像一场风暴席卷了整个电影制片行业。由于 HDV 等低成本格式的引入，高清分辨率的电影制作逐渐

普遍起来。目前，大多数此类低成本电影最终还是通过标清的 DVD 播放，这是本书写作时唯一可行的商业发行途径。然而，随着高清 DVD/ 蓝光盘的尘埃落定以及一些高清发行格式的出现，采用高清格式工作的合成师得更加留心细节问题。对于那些立志于影院放映的制作更是如此，不论是通过数字投影还是通过 35mm 放大设备。

正当准备将此书结束时，我遇到了一个绝好的机会来实行验证。我们和 DuArt 实验室合作，做了一个关于 35mm 放大的测试，实验室提供了一些由不同的摄像机拍摄的 HDV 素材，这些素材中包含两个前沿的合成场景。每个场景下转到标清时看上去都十分不错，不过当把它们以高清格式投影到大屏幕上时就出现了问题。我们在一张绿背景前拍摄，而后在 AE 里通过 Primatte 进行快速合成。在一个场景中，有一位虚张声势的剑士拿着一把闪亮的无刃轻剑。剑身的反射带来了很多麻烦，从某些角度上看去，它反射出许多纯绿色。我们的设置在保证剑身不被抠去的同时，也在剑身周围残留下了一些令人厌恶的污垢。在下转到标清时，这些问题微小得几乎可以忽略掉——然而在高清中就十分明显，在 35mm 放大中甚至更为严重。此类场景就需要多层合并蒙版（至少一张边缘和核心）来得到可以接受的结果。

在第二个例子中，我们把 Primatte 中出色的色度增加（Chroma Upres）关掉，来看看 4：2：0 格式在没有进行色度插值与平滑的基础上能够如何表现。同第一个例子相同，当合成在标清中显示时，效果十分不错，而在高清和 35mm 放大时，出现了明显的锯齿。

这些测试说明了在为大屏幕创建合成时，我们得提高警惕——不仅在后期阶段，还要在前期阶段，尤其当我们采用低端的高压缩比格式（例如 HDV）时。甚至更为高端的高清格式也仍对合成师提出了严峻的挑战。虽然 720p 和 1080p 已经是十分出色的格式，然而和 35mm 胶片以及 4k 的 10 位无压缩数字中间片相比，它们在颜色深度和细节上还有很大距离。不过在影院放映时，不论影片素材是基于哪种格式，最终的结果还要被放大 20 英尺（约 6m）！

## 13.3　新的机遇，新的挑战

总而言之，我们现在生活在一个伟大的新世界，这里提供了无数低成

本电影制作的可能性。即使存在高压缩比以及色度欠采样的挑战，实际上，如今我们已经能够以相对较低的成本来创造出一个极其绚丽而具有无比创新性的视觉画面——别误导我，成本当然永远是一个因素，然而这些基本的工具已经改进了许多，价格也下降了不少，如今任何一个电影制作者都能负担得起这些基本设备的费用。CPU 的速度将持续猛涨，硬盘和内存价格会直线下降，软件的品质会不断提升。这些设备上的优势为每一位平凡普通的人敞开了一扇大门，他们都可以将车库的一面墙刷绿然后开始制作科幻电影——而同时也意味着有新的挑战：首先，技巧是必要的；其次，观众的视觉要求正在不断提升。

任何一个领域的大众化都会带来不可避免的结果——业余爱好者们开始动手尝试一些原本只供专业人士使用的技巧，而且他们制作的大部分成果都十分可怕。1984 年，苹果计算为排版和台式印刷系统敞开了一扇大门。一时间，世界上充斥着极度糟糕的出版物，这些出版物采用的字样难以辨认也并不合理，在一页上竟出现了 12 种不同的字体，还配有浑浊的照片和丑陋的图像。很快，这项工作就回到了专业人员的手中，现在他们能够用较低的费用做出漂亮的文件。早先的打印店没有进步的原因，以及普普通通的专业人员之所以成为专业人员的原因，都在于他们拥有昂贵的设备。

10 年之后，由于 DV 的出现，同样的历史再次上演。一时，许多普通人也能够负担起制作和剪辑视频图像的费用，让它们"够得上"播出标准。不过让我们来正视它，他们制作的很多东西还不如家庭电影的质量。一个才华横溢的专业人士如果懂得如何布光也掌握了拍摄的技巧，他能用一台价值 4000 美元的摄像机拍摄出相当优秀的画面。然而，同样是这一台摄像机，邻家大叔就只能拍摄出曝光过度、画面抖动的家庭野餐劣质视频。

与此同时，观众的视觉标准出现了两种趋势。一种趋势是他们的标准其实降低了：我们开始接受电视节目中业余爱好者提供的素材，也已经习惯于从战线或者灾难现场传来的抖动并有锯齿边缘的手机视频。不过同时，观众的普遍视觉标准提高了太多太多。过去精妙绝伦的视效在如今看来已经成为了笑料。请看看这些例子：

- 最早的《星际迷航》对于我们这代伴随巴克·罗杰斯（Buck Rogers）的黑白系列电视剧里长大的人来说相当震撼。不过在《星球大战》之后，它们就显得简单而可笑了。

- 背投影的镜头在早期电影中比较常见，虽然效果明显十分虚假，但那时的观众也还能接受。在当时，背投影的对比和颜色与前景十分不匹配。由于片门抖动，背景的移动还和前景不一致。除非是在模仿滑稽类作品中，如今的观众已经不可能接受这些明显伪造的合成了。

- Ray Harryhausen 的逐帧动画（通过光学手法和真人结合）现在看起来仍然十分奇妙。不过如今的逐帧动画师绝对不会不加运动模糊就开始拍摄，他们会通过运动模糊和其他一些技术手段使动作显得更加真实。

最近我重温了早期《星际迷航》中的一集：《新的时代》。开篇的桥段（一个飞过来的行星）在1986年的时候看起来绝对真实，然而在今天看上去就有粗糙的边缘和一些虚假的痕迹。从宏观的角度上讲，视觉效果的门槛有了实质性的飞跃，并且随着工具的升级以及新的格式的出现，它还会继续提升。每一天，观众的眼睛都进化得越来越老练，你也就越难说服它们。

不过，具有创新性的视觉艺术家们不用感到恐惧。既不必担心技术的大众化，也不必担心视觉标准的提高。这两种现象只说明了观众的阅历越来越丰富，他们再也不会像二三十年前那样接受业余爱好者的作品！

插件和格式只是创造的工具，它们和画笔、凿子、炭精条在本质上是相同的。同样是采用这些工具，真正的艺术家与一般的爱好者相比，前者创造出的作品在价值和效果远远高于后者。的确，对于一个对图形一窍不通的人来说，只要掌握一点基本的计算机知识，能够买一款软件，通过点击预设就能创造出一幅美丽的三维山景图或者漂亮的家装布置——在区区几年前，创造此类图像需要高端的系统以及相当专业的从业人员。不过，除开这些软件内置的"菜鸟三维"预设，普通的爱好者们就无法创造出其他的作品了。

能够激发想象力的全新画面以及艺术图像、足以打动心灵的精妙合成——这些才是创造性的艺术家所追求的东西。与其余的手工或者艺术门类相同的是，创造出这些图像需要结合创作的媒介、艺术的眼光以及充满想象力的头脑。对导演、摄像导演、合成师来说，只要掌握一点基本的媒介和技术（技巧），就可以创造出可行而可信的画面。如果想超越"能行"

的程度，创造出全新的画面，并把这种技巧推进到难以捉摸的艺术境界，那么仅仅会操纵软件和插件是不行的。这需要远见和想象力，来追寻前人没有做过的东西，并把它变为可能。也许我们可以通过一种全新的方式来利用现有的工具，或者通过让人始料未及的合并，亦或者通过创造新的工具来创造全新的视觉画面，实现以往的不可能。

当然在每个行业中，创造性的专业人员都需要跟上最新的技术和技巧。由于技术是个一直在进步的变量，最保险的说法是，我们需要不断的学习。也许你不可能站在行业发展中每个领域的最前沿，不过最好能够熟悉自己常用的软件和技术，跟上它们的发展潮流。"采用"最合适、最有效的技术也是一种技巧：如果希望把头脑中的想象变为动态影像让其他人分享，那么就从目前可用的技术中找出最有效最合适的那种。当然，这种"采用"也得根据一些现实的因素决定：例如预算、可以请到的演员、当前技术的局限等。

然而，技术的局限有时能够促使人们最大化利用成本来创造出新的尖端软件。动画巨头皮克斯（Pixar）为研究新的渲染器（Shader）投入了大量的资金，以期更为真实地模拟头发和纤维地质感——每部成功的影片都展示出了这些成果。不过当然了，大投资的尝试并不多见，因此合成师需要和创意团队合作，在技术和预算许可的情况下找出具有革新性的一条道路。这个工作和创造新技术一样振奋人心！一些最好最有意思的影片也是在嚼口香糖的过程中即兴创作而成。电光火石间的灵感促使很多导演的想法成为了银幕上的现实——没有这么多预算来模拟真实的头发质感？换个思维方式，实拍一位演员拥有真实头发的演员，然后将动画的面孔合成到这位演员上！

通过那些如今可以随意使用的工具，以及不久的将来能够用到的工具，我们可以创造出真正惊人的画面和效果。技术有限，而人类的想象力和视野无限。虽说如此，将无边的想象变成现实的最好办法就是首先学会基本的技巧，然后再深入探索寻求极限。

在这里，我想给大家提出一些建议，我曾经通过不同的方式把它告诉给几千位来过我工作间的人们：

努力学习电影制作的每一个环节。一位做过剪辑的摄像师会是更出色的摄像师，因为他 / 她明白剪辑师需要什么样的镜头。一位做过制片的导

演会更好地理解为什么有时候不得不做出妥协和让步。

将时间和精力投入到你最感兴趣的领域中。打开双眼，尽可能汲取更多的东西，与本领域的其他人保持联系，关注大师。在私下多加练习，直到作品能够与见过的一流作品匹敌。

为自己设定一个优秀的标准，不断激励自己去达到这个标准。你永远不可能通过贬低他人作品而做得更好。

尽你的最大可能来获取最好的工具。学会如何发挥现有工具的最大性能，而不是紧追最新的软硬件。但是请不要试图采用非专业的工具做出专业的作品。

成为团队的一名成员。电影制作是一个团队项目，而不是个人项目。与其他各有天赋的人合作，所创造出的成果将远远超过你独力创作的作品。

还有，最重要的是：

花时间和你爱的人们在一起，努力成为一个更好的人。当你在黑暗的机房，面对着电脑工作了好几个小时，别忘了同样花时间爱护、照顾所爱的人，一起拥有回忆。毕竟这只是一部电影而已。

谨祝合成愉快！

# 术语对照表

**1.33** 标准清晰度电视采用的宽高比，也作"4:3"。

**1.37** 35mm 有声电影（曾用于 20 世纪 20 年代到 50 年代初期）采用的宽高比，也作"影艺学院片门(Academy Aperture)"。

**1.78** 宽屏幕电视(Widescreen Television)采用的宽高比。也作"16:9"。

**1.85** 影院放映的 35mm 标准宽银幕电影所采用的宽高比。一幅画面在四齿孔的胶片上占大约三齿孔的大小。也作"学院宽银幕(Flat)"。

**2.35** 1970 年前的 35mm 变形宽银幕电影标准，这种宽高比由 Cinema-Scope 宽银幕电影格式和早期的 Panavision 宽银幕电影格式采用。实际上，变形宽银幕电影的宽高比后来发展为 2.39，不过人们仍习惯称它为 2.35。

**2.39** 1970 年后的 35mm 变形宽银幕电影。

**2D** 影视作品最终呈现的平面二维空间，有宽度值和高度值（在二维坐标系里标明的 $x$ 轴和 $y$ 轴）但没有真正的深度值（$z$ 轴，也叫 $z$ 通道）。

**2K** 指将 35mm 电影胶片数字化为分辨率 2048×1536 像素的图像，2K 的画面大小是 4K 的 1/4。特效部分不太多的剧情片常以此作为其数字中间片（DI）的分辨率。

**3D Animation 三维动画** 能使在三维空间里模拟真实动作的计算机技术。角色和虚拟摄像机不仅仅能在 $x$ 轴和 $y$ 轴（宽度和高度）运动，同时也能在 $z$ 轴（深度通道）运动，能使角色和物体的动作与运动更加真实。

**3:2 Pulldown 3:2 下拉** 将电影（每秒 24 格）处理为隔行扫描的 NTSC 电视（每秒 59.97 场）的过程。具体做法是把 4 格电影画面分配到 5 帧电视画面。前 3 帧的奇偶场都使用整格的电影画面，后 2 帧中每帧画面的奇偶两场由相邻的两格电影画面组成。后面的这两帧通常叫做抖动帧（Jitter

Frames ）——因为在播放时，场与场之间的运动存在抖动。3:2 下拉有时也作 2:3 下拉。使用 PAL 制的国家不采用 3:2 下拉的方法，他们直接把电影胶片加速 4% 到 25 帧每秒（f/s）。

**3:2 Pullup 3:2 上拉**　将 3:2 下拉从视频里去除掉的过程，画面还原成原来的每秒 24 幅。

**4:1:1**　NTSC 制 DV 使用的采样格式，通过去掉部分表达颜色的信号来实现。第一个数字 4 代表亮度信号的样本数，第二个数字 1 代表本行色度信号的样本数，第三个数字 1 代表下一行的色度信号样本数。这样一来，每个像素都有亮度信号，每 4 个像素都有一个色度信号，下一行也是以此类推。1 个完整采样的像素后边的 3 个像素则直接复制第一个像素的色度值。在后期合成中，这种欠采样（Undersampling）格式会形成明显的锯齿。

**4:2:0**　PAL 制 DV 以及 MPEG2 使用的采样格式，通过去掉部分表达颜色的信号来实现。第一个数字 4 代表亮度信号的样本数，第二个数字 2 代表本行色度信号的样本数，第三个数字 0 代表下一行的色度信号样本数。这样，每个像素都有亮度信号，每隔一个像素有色度信号，在下一（偶数）行，每个像素都有亮度信号，但都没有色度信号（所以第三个数字是 0）。偶数行的像素直接复制自身正上方对应的前一行中像素的色度信号。在后期合成中，这种欠采样会造成明显的锯齿，然而效果仍比 4:1:1 的要好些。

**4:2:2**　ITU-R 601 标清视频使用的采样格式，通过去掉部分表达颜色的信号来实现。第一个数字 4 代表亮度信号的样本数，第二个数字 2 代表色度信号 (Y-R, Y-B) 的样本数，第三个数字 2 代表下一行扫描线中色度信号的样本数。这样一来，每个像素都有亮度信号，每隔一个像素都有色度信号，下一行也是如此。在后期合成中，采用这种格式制作的蒙版效果还可以，但不如 4:4:4 的完整采样视频那么精准。

**4:4:4**　完整采样的视频，每个像素都同时拥有亮度信号和色度信号。

**4K**　将 35mm 的胶片数字化为分辨率 4096 像素宽的图像，多数剧情片以此作为数字中间片的分辨率，尤其是那些含有大量特效的影片。

**8bit 8 位**　每个通道 256 级的量化阶，常作 0 ~ 225。itu-r 601、DV 以及多数其他数字视频格式都基于 8 位量化级别。

**10 bit 10 位**　每个通道 1024 级的量化阶。常作 0 ~ 1023。增加的 2 个位

深度能使颜色校正更为准确并减少条带（Banding）的出现。

A

**Algorithm 算法** 为解决某个问题或是获得预想结果而逐步推导出的数学公式。

**Aliasing 走样** 由于对数字图像的欠采样而形成的锯齿形边缘。在色度信号欠采样的情况下，通过基于颜色的方式抠出的蒙版会存在严重的走样——即使在肉眼看来，原始图片十分正常，在没有插值计算边缘细节的情况下，放大一张数字图片会造成明显的走样，数据切割（Data Clipping）也会造成锯齿边缘。

**Alpha Channel 阿尔法通道** 含4条通道的计算机生成图像（CGI）中用来储存"蒙版"信息的通道。见 Key，Mask，Matte。

**Analog 模拟** 一种连续变化的信号，不存在数字格式中的量化阶，非数字的。

**Anamorphic 变形** 水平方向放缩。以一幅图像为例，拍摄的时候利用数字手段或者物理手段（水平方向上）"压缩"画面，在放映时拉伸（或"解缩"）。在拍摄时，16:9 标清视频和4:3标清视频的画面由相同的像素数量组成，然而在播放时，前者的像素在水平方向上拉长，所以看上去就要宽一些而不是高一些。CinemaScope（商标名称）是一种变形宽银幕电影格式。Anamophic 源于希腊语，前缀ana(上，后，再)，morphos(形式，形状)。

**Antialia Sing 反走样** 一种消除走样的技术，通过取颜色的中间值来平滑图像的锯齿边缘。反走样也可通过过采样（Oversampling）或者插值实现。

**Artifact 非自然信号** 由于不当操作对画面带来的不良影响。常指数字处理或压缩后出现的结果，有时也能用来指模拟信号处理后的效果。极端的压缩(例如在 JPEG 和DV格式里那样)可能造成"蚊帐"般非自然信号的出现。过度的颜色校正也可能形成色阶条（Banding）。

**Aspect Ratio 宽高比** 宽度和高度的比值，表示显示器或者像素的形状。可表达为一个比例(如16:9)或者一个小数(如1.33).

B

**Background 背景** 在合成中，被放在主体后方或者前景层下面的图

像。也作背景层（Back Ground Plate）。

**Backing Color 背景色**　背景幕布上的颜色，通常是绿色或者蓝色。

**Banding 色阶条**　在含有相近颜色的区域上出现一种颜色的非自然效果。由于颜色信息不足、颜色校准过度或者数据压缩，本来应该颜色连续渐变的区域出现了阶梯状或者条状的色调。与色调分离（Posterization）相似。也见等高线（Contouring）。

**BG 背景**　Background 的缩写。

**Bit 比特**　信息的最小数据单位，处于或"开"或"关"的状态，常表示成"1"或"0"。

**Bit Depth 位深度**　每个通道以某种方式所储存的比特数，通常是8或者10。

**Black Point 黑点**　图像最终呈现时最暗的区域。

**Black Stretch 黑电平扩展**　通过调整摄像机伽马曲线左端，扩展或压缩图像的暗区域比例的操作。常用来保留暗部细节，或者增强"平光照明"曝光下阴影部分的对比度。与趾部（Toe）虽然在技术上不同，但在效果上有相似之处。

**Bluescreen 蓝屏**　狭义上指颜色抠像与合成中统一标准的蓝色背景。在广义上，不论实际操作中背景的颜色是否是蓝色，我们都把这个词用来泛指整个颜色抠像与合成的过程。因此，在业界我们常把它作为一个动词，叫"蓝屏合成"。

**Boris**　由 Artel 公司推出的一个合成/特效插件。

**Brightness 亮度**　人眼对亮度的视觉感受。更偏向主观而非一个测量值。

**Bump Matte 凹凸贴图**　一种提取生物组织（例如橙子皮或者树皮）表面的凹凸信息的蒙版。

C

**CCD 电荷耦合器件**　（Charge-Couple Device），目前大多数摄像机使用的固体成像元件（也叫 Clip）。CCD 是采用模拟信号的器件，其输出的电荷需要转化为数字信号。

**CGI 计算机生成图形**　（Computer Generated Image) 的简写。

**Channel 通道**　定义数字图像的众多单位之一，可能是 RGB 通道、YUV

通道，或是反光印刷使用的CMYK通道。也可能包含附加信息，例如阿尔法通道。

**Channel Arithmetic 通道变换算法**　合并通道或者将一个颜色通道应用到其他通道时涉及的数学过程。

**Choke 收缩**　扩展或缩小蒙版边缘的过程，更多的指缩小蒙版的边缘。也称作"侵蚀（erosion）"或者"收小（shrink）"

**Chroma Key 色度抠像**　广义上指基于任何颜色的一种合成方式，通常是从一块纯色的背景中抠出蒙版。同样，在电视业中，也用来指基于色度的实时合成。

**Clean Plate 干净层**　一个没有任何前景物体或者演员的蓝屏或绿屏镜头。理想情况下，拍摄这个镜头时的摄像机参数应该和有前景的镜头相同。一些软件可以通过干净层来修正前景层的瑕疵。同样也用来指背景层，这个背景层拍摄时没有演员或者其他元素出现，以便后期处理（举个例子，如果你的演员马上就要被一条巨蟒吃掉了，拍摄的时候，演员在某个位置对一条不存在的蟒蛇做出各种反应，接下来，让演员走出画面，拍摄一条干净的背景。这样，便于在后期中更好地利用演员的形象，例如，当蟒蛇把他抓起来的时候，演员身后的背景必须被填补上）。

**Clipping 白电平切割/白场溢出**　当信号值超过"峰值"时发生。一段120IRE的模拟摄像机信号在225(相当于110IRE)时会发生白电平切割，因为没有更高的值可以还原它。在色彩校准和色阶校准中，如果最高输出值设定为235(相当于100IRE)，那么所有高于235的值将会被切割成235。

**CMOS 互补金属氧化物半导体**　（Complementary Metal Oxide Semiconductor）是一种摄像机成像元件，在某些摄像机中，正在逐渐取代CCD的位置。与CCD不同的是，CMOS元件自带放大器、噪点校正、数字电路以及输出数字信号的部件。

**Color Channel 颜色通道**　（见Channel通道）数字图片中储存颜色信息的单位。在RGB色彩空间中，每个通道都储存颜色信息；在YUV(Y,Y-B,Y-R)中,Y通道储存明度信息，另外两个通道储存颜色信息。

**Color Curve 色彩曲线**　利用伽马曲线来重新分布颜色值的一条曲线，或指用直观的方式展示从亮部到暗部的权重。

**Color Difference Matte**　色差蒙版 一种抽取蒙版的技术，从某条颜色

通道里减去另一条颜色通道(绿色或者蓝色)的技术。

**Color Resolution 颜色分辨率**　在给定的比特位之内能够重现颜色种类的数值。一张24位的RGB图像(3条通道，每条通道8位深度)能再现1670万连续颜色。

**Color Space 颜色空间**　是一个指定系统能记录并产生颜色的范围(色域)。RGB，YUV，CMYK以及HSV等颜色空间，每种颜色空间能产生的颜色都有细微差别，也有各自的局限。

**Color Temperature 色温**　以开尔文为单位，表征光的色调的指标。在影视制作中，常用的两个标准色温是3200K(钨灯)以及5600K(日光)。

**Combustion**　Autodesk公司推出的合成软件。高端版本包括Discreet Flint，Flame以及Inferno。

**Component Video 分量视频信号**　被分离为3个信号的视频——一个亮度信号（Y）和两个色度信号(Y-R，Y-B)。

**Composite 合成图像**　由两个或两个以上的图层合并形成的图像，图像中含有蒙版或者阿尔法通道来定义了一层或多层图像的透明度。

**Composite Video 复合视频信号**　包含亮度信号和色度信号的单路模拟视频信号。

**Computer Generated Image 计算机生成图像**　通过计算机生成的影像，例如三维图像。

**Contouring 等高线**　区域内颜色相近而产生的一种非自然信号。由颜色信息不足、过度颜色校准或压缩造成。与色阶分离（Posterization）相似，也见"色阶条（Banding）"。

**Contract 紧缩**　收缩或者侵蚀蒙版的边缘，也作收缩（Choke）。

**Contrast 对比度/反差**　度量一幅图像中最亮区域与最暗区域之间差异程度的单位。然而，这个词也可用于描述中间调里从亮到暗的变化速率。见伽马（Gamma）。

**Cool 冷调子**　偏蓝色影调的图像。

**Corner Pinning 边角定位**　在运动跟踪中，在需要跟踪的图形中的每个角上都放置定义点的操作方法。通过跟踪这些边角上的点，为了匹配下层的图像，透视和角度也会随之变动。例如，在城市公交车的一侧合成一张新的广告。

Crop **裁切**　修正图像的边缘。

D

D1 Video **D1 视频**　一种标清的数字分量视频格式，其色度信息和亮度信息分别储存在 3 个离散的通道里，也就是人们通常提到的 YUV。D1 和 D2 都是未经压缩的数字格式。

D2 Video **D2 视频**　一种标清的数字分量视频格式，其色度信息和亮度信息储存在 1 个通道里。

Data Compression **数据压缩**　减少数字文件大小的技术。可以是无损的方式（例如 PKZIP），也可以是有损的方式（例如 JPEG）。

Data Reduction **数据有损压缩**　通过去除不必要或不太重要的数据来减少数字文件大小的技术。例如 4:1:1 的色度欠采样格式。

DDR **数字磁盘录像机**（Digital Disk Recorder）。

Deinterlace **去场**　将由两场图像构成的隔行扫描画面转变为一帧逐行扫描画面的技术。有的技术对图像质量损失非常大，几乎丢失了明显的水平细节；而有的技术在融合了两场的基础上还能保留水平细节。

Density **密度**　在胶片显影中，指一幅画面中暗部的不透明度，会影响到整张胶片。低密度的胶片冲洗出来看上去会发白并且对比度很低，而高密度的胶片则有着浓重的黑色以及丰富的色彩。在蒙版中，指不透明度——换句话来讲，说明了图像的透明度和不透明度。

Depth Of Field **景深**　指镜头前方的景物均能清晰对焦的区域范围。景深大小与镜头焦距长短、光圈大小、感光元件 (CCD 或胶片) 大小有关。窄景深指镜头前方只有一条狭窄的区域内的景物能保持清晰，离镜头更近以及更远的地方都不在焦点上。

Despill **去色溢光**　一种技术，用于去除从背景反射出来并污染到前景的有色光线。

DI　见数字中间片 (Digital Intermediate)。

Difference Matte **差值蒙版**　将一幅图像从另一幅图像中减去后的蒙版。一般情况下，一幅图像有前景主体，而另一张图像与第一张图像场景相同，但没有前景被摄体。

Difference Tracking **差值跟踪**　根据一个物体的运动跟踪另外一个物体。

**Digital Intermediate 数字中间片**　电影胶片负片的数字化版本，在输回到胶片之前可以加入特效和色彩校准。

**Digitize 数字化**　通过量化连续的色度值和亮度值，使其成为不连续的数字值，从而将一幅模拟信号的图像转换为数字图像的过程。

**Dilate 扩大**　扩大蒙版的边缘，也见收缩（Choke）。

**Dissolve 溶解**　从一个场景淡出到另一个场景的渐变方式。

**Drop frame 丢帧**　为了保证时码与实际播放时同步而对时码进行的校正。由于技术原因NTSC制式使用的帧率是29.97f/s，而不是30f/s，所以丢帧是必要的。

**Dynamic Range 动态范围**　一个场景中最亮区域与最暗区域的比值，也叫"宽容度（Latitude）"。所有不在摄像机动态范围内的值都会被再现成纯白(峰值端)或者纯黑(底端)，即使这些细节在真实世界中是可以用肉眼明显分辨的。因此，动态范围在图像采集(不论是数字还是胶片)中尤为重要。

E

**Edge Detection 边缘查找**　找出图像中尖锐边缘的算法，所提取出的信息有两种用途：一是用作蒙版，二是加强边缘锐度。

**Edge Processing 边缘扩大**　一种扩大蒙版边缘的算法。

**Erode 侵蚀**　紧缩蒙版边缘。

**Exposure 曝光**　在指定时间内一定量的光线通过镜头光圈使底片或者CCD感光的过程。这段时间叫做曝光时间，也就是允许光线投射到底片或者CCD上的总计时间（例如1/60s、或者1/48s）。

**Extrapolate 估算**　根据已知点的范围计算出新的数据点。也见插值（interpolate）。

F

**Fade 淡出**　从画面渐变到黑场的一种特效。

**FG 前景** Foreground　的缩写。

**Field 场**　指隔行扫描电视中，一帧电视画面里的全部奇数扫描线（奇场）或全部偶数扫描线（偶场）。奇偶场是按顺序交替呈现的。

**Field Dominance 场优先**　奇数场或者偶数场优先出现。当优先场颠倒

的时候，隔行扫描的视频会出现抖动。奇偶场都可能是优先场，但通常是场 1(奇数场或说下场)优先的。

**Filter 滤镜/滤光片**　数字图像处理的一种方式，指根据某个像素的临近像素值推算，得出这个像素的新值。在拍摄中，指一种放在镜头前的可改变光线的玻璃，能将画面处理为预想的效果。

**Flare 光晕**　由于亮光源直接照进摄像机镜头并影响了图像时所产生的一种非自然效果(通常是不想要的效果)。虽然在现实世界中，优秀的摄像师会尽量避免镜头产生的光晕，不过目前人们反倒喜欢利用计算机来模拟这个效果。

**Flip 垂直翻转**　将图片垂直倒转(颠倒顶部和底部)。

**Floating Point 浮点**　与整数不同，是由一个整数或定点数（即尾数）乘以某个基数的整数次幂得到的数值。比整数更加精准，然而计算处理过程也更慢。

**Flop 水平翻转**　将图片水平反转(交换左边和右边)。

**Focus Pull 转移调焦**　改变(调节)镜头的焦点位置，通常将焦点从一个物体上转移到离摄像机更近或者更远的另一个物体上。

**Follow Focus 跟焦**　随着主体向摄像机或远离摄像机运动而改变镜头的聚焦位置，使物体始终在焦点上。

**Foreground 前景**　在合成中，处于背景前的将要被合成的层。前景层可能不止一个。在摄像中指离摄像机更近的主体区域。

**Fourier Transforms 傅里叶变换**　在图像处理过程中，一种把图像或信号分离成它们的频率和幅度，以便于分析和处理的技术。快速傅里叶变换是一种很有效的算法，能在计算机上快速计算出结果。根据法国数学家、物理学家傅里叶(Jean-Baptiste Fourier)而命名。

G

**Gamma 伽马**　度量中间调从黑到白以何种方式变化的方法，常常被绘制成一条曲线。改变伽马并不影响黑点（最暗的地方）和白点（最亮的地方），但会大大地改变中间调。对于视频或者监视器来说，是测量重现画面的非线性特性的一种方法。

**Gamma Correction 伽马校正**　一条中间调的曲线(见 Gamma)，用来修正或者补偿某台监视器或投影仪的显示特性。

**Garbage Matte 垃圾挡板** 一张简易蒙版（通常是静态蒙版或者有一些简陋的动画），用来挡住前景层里多余的部分。例如麦克风杆、灯架或是影响到前景的背景颜色。

**Gate Weave 画面抖动** 由于放映机上胶片尺孔或摄像机定位针的规格不精确等机械问题，导致电影画面位置的微小变化的现象。

**Gaussian 高斯** 一种基于正态分布概率的图像处理（例如模糊或者重采样）方式，常被称为贝尔曲线（Bell Curve）。以德国数学家、物理学家高斯（Carl Friedrich Gauss，1777—1855）而命名，虽然这种方法首先是由亚伯拉罕·棣莫弗（Abraham de Moivre）在1734年发表的一篇文章中提出的。

**Geometric Transform 几何变换** 一种改变图像的位置、方向、形状的图像处理方式。

**G-Matte 垃圾挡板的俗名**，如果你认为这是简称也可以。

**Grain 胶片颗粒** 在显影时，因为卤化银粒子和色素的聚集而在每幅画面上产生的微妙效果。由于每幅胶片中颗粒位置不同，因此从整段时间上看去，细节上的随机变化产生了柔化硬边和细节的效果。

**Graphical User Interface 图形用户界面** 可通过鼠标、轨迹球（嵌入固定框架的球，通过旋转控制计算机屏幕上的光标）或键盘等设备进行直观操作的计算机软件的图形界面，无需输入指令控制。见GUI。

**Grayscale 灰度** 单色或黑白的图像。

**Greenscreen 绿屏** 特指在色度抠像中专用的绿背景。从广义上讲，不论实际操作中背景的颜色是否是绿色，这个术语也用来泛指整个颜色抠像与合成的过程。因此，在业界我们常把它作为一个动词，叫"绿屏合成"。

**GUI** Graphical User Interface 的首字母缩写。念作"古一"。见图形用户界面（Graphical User Interface.）。

H

**Hard Clip** 硬切把图像中的像素值限制到某一个特定值来切割图像像素值。会制造出非自然的硬边缘效果。

**Hard Matte 硬遮边** 通过遮住画幅的上部和下部使画面达到一定的投影或播放宽高比。可在电影或者数字视频中使用。

**HDTV 高清晰度电视** （High Definition Televison）的缩写，包含一组标准，其中规定视频的扫描行数至少为逐行扫描的720条（720p）或隔行

扫描的1080条（1080i），宽高比为16:9。现在也作HD，与标准清晰度电视(SDTV或简写为SD)对应。

**Hicon Matte**　高对比度蒙版的俗称，指一个黑白的、几乎没有灰度层次的蒙版。

**Hi-Def**　高清电视（HDTV）的俗称。

**Histogram 柱状图**　一幅根据亮度顺序水平绘制的、用来显示图像亮度值分布的图表。

**HSV**　色相（Hue）、饱和度（Saturation）、纯度（Value）的缩写，一个通过色彩、强度以及亮度而非RGB来记录颜色的颜色空间。

**Hue 色相**　单指光谱上特定某点的色彩属性，不包含饱和度和亮度(纯度)。

I

**Integer 整数**　一个没有小数位的数。在处理过程中，与浮点相对应。

**Integer Operations 整数运算**　用整数而不是更精确的浮点数所进行的算数运算。

**Interlace 隔行扫描**　在视频中，奇数场和偶数场两场的扫描线依次交替扫描的过程。

**Interlace Flicker 隔行扫描闪烁**　由于细线（或细纹）穿过隔行扫描的扫描线，从而产生的一种我们不希望出现的非自然信号，看起来像在闪烁不定。

**Interpolate 插值**　通过已知的两个数据点计算丢失的数据点。

**Inverse Square Law 平方反比定律**　描述辐射能量特性的物理定律。光线强度、声波或其他的辐射能量的衰减与距离变化的平方呈反比。也就是说，当距离变为原来的两倍时，能量强度值衰减为原来的1/4；距离减半，强度变为1/4。

**Invert 反相**　改变黑白或彩色值，将每种主要的颜色变成它的补色。

J

**Jaggies 锯齿**　走样（Aliasing）的俗称，或指由于欠采样形成的锯齿边缘。

**Jitter Frame 抖动帧**　在3:2下拉中出现，抖动帧画面的奇偶两场分别

由两格电影画面组成。在 3:2 下拉中，这样的画面有 2 帧。

K

**Kelvin 开尔文**（简写为"K"） 基于开氏温标的用来显示色温高低的测量单位。在影视制作中，两个常用的色温标准是 3200K 的白炽灯和 5600K 的日光。

**Key Light 主光** 布光时的主光源，投射在主体上形成大多数的阴影。

**Keylight** The Foundry 公司出品的一个颜色差值抠像的插件。

**Kilobyte 千字节** 缩写为"K"，字面上看像 1000 字节 (Byte)，但实际上是 $2^{10}$ 即 1024 字节。

**Knee 拐点** 位于摄像机内部伽马曲线上的一个可控制的点，用来压缩高光部分的层次以避免曝光过度，增加了摄像机视觉上的宽容度。与肩部（Shoulder）类似。

L

**Latitude 宽容度** 摄像机所能捕捉到的真实世界中所有光线值范围的"一小段"。见动态范围。媒介所能记录的从暗到亮的整个范围。

**Lens Flare 镜头光晕** 见光晕 (Flare)。

**Linear Gradient 线性渐变** 从一个颜色值到另一个颜色值之间的连续的均匀的过渡。

**Locking Point 定位点** 在运动跟踪中，叠加层需要跟踪的下层视频上的某个特定点。

**Luma Key 亮度抠像** 基于前景层的亮度值抠取蒙版的一种合成技术。

**Luminance 明度** 视频信号中表示明暗比例的参数，与之对应的是色度。

**Luminance Image 明度图像** 混合 RGB 通道得到的一幅保留原有图像的亮度信息的单通道图像。

**Luminance Matte 明度蒙版** 从一张明度图像中抠取的蒙版。

M

**Mask 遮罩** 一张单通道的图像，用来定义透明度或者限制另一张图像的处理过程。见阿尔法，蒙版，抠像。

Match Box **特征区域**　运动跟踪中用来定义图像跟踪区域的小方形框，通常在这个小框外还有一个更大的搜索区域（Search Box）。

Match Move **运动匹配**　将实际拍摄时的摄像机运动以及其他参数与三维动画软件中的虚拟摄像机匹配。

Matte **蒙版**　一张单通道的图像，用来定义一张合成的图像中前景层的透明度。见阿尔法，遮罩，抠像。

Maximum **最大值**　一种图像处理的操作：将两幅图像混合在一起时，输出亮度值较大的像素。在 Photoshop 中被称为变亮(Lighten)。

Median Filter **中间值滤镜**　一种图像处理的操作:计算一群像素点的平均中间值，使图像在不使用模糊(Blur)的情况下，减少噪点和划痕。

Midtones **中间调**　一幅图像里的中等亮度的区域，非高光或暗部。

Minimum **最小值**　一种图像处理的操作:将两幅图像混合在一起时，输出亮度值较小的那个像素。在 Photoshop 中被称为变暗（Darken）。

Monochrome **单色**　通常指一张只有明度的(黑白)图像，但也指 R 通道 G 通道或者 B 通道中的某一条单通道图像。

Morph **变形**　一种动画转场特技，通过空间扭曲以及叠化的方法使一个形象在视觉上渐变为了另一个形象。

Motion Blur **运动模糊**　在摄像机拍快门打开时，由于被摄物体的运动导致胶片上的图像变模糊。

Motion Tracking **运动跟踪**　跟踪视频中一组像素的运动，之后将这些运动的数据应用到另一图像上的过程。合成两层图像时会用到。

N

Node **节点**　在某些使用结点式流程图界面的软件(例如 Shake)中，每个结点代表一个可见的图像处理操作。

Nonlinear **非线性**　在剪辑中，指可随意编辑各段画面使其以任何的顺序呈现的方式。在图像处理中，指非序列性的操作。

Normalize **标准化**　在视频和音频处理中，调整所有的值，使其落到一个指定的范围；在数据处理中，调整所有的数据使其值都落在 0 到 1 之间。

NTSC　国际电视系统委员会(National Television Systems Committee)。也指在美国、日本等国家使用的标清电视制式标准（正交平衡调幅制），

这个标准包含29.97f/s(常做30f/s)以及486条扫描线。

O

**Opacity不透明度**　与透明度(Transparency)相对应，是使层不透明或说不能被光线穿透的因素。

**Opaque 不透明**　指物体或者图层遮住光线，使其下方的图像信息不能透过上面的图层显示出来的特性。

P

**PAL逐行倒相制**（Phase Alternative Line）　是欧洲大部分国家使用的标清电视制式标准。这个标准包含每秒25帧的频率（f/s）以及576条扫描线。

**Palette 拾色器**　在一个颜色空间或是某指定图像中可用的一组颜色。在24bit的RGB颜色图像中，拾色器具体指图像可能再现的颜色数量——这个值为1670万。而在索引颜色图像中(例如GIF)，拾色器具体指颜色查找表（CLUT）中的固定的颜色集。

**Pan水平摇移**　将摄像机从左向右或者从右向左地旋转(称为"水平摇")，或者将摄像机沿水平轴线方向移动(称为"水平移")。达到改变摄像机水平视角的目的。

**Perspective透视**　当物体远离摄像机或移动到另一个方向时所产生的明显大小和形状变化。

**Pivot Point轴心点**　发生几何变换(例如旋转)时所围绕的中心点。

**Pixel 像素**　源于"图像元素(Picture Element)"，是离散的构成图像的最小单位，每个像素代表一个单独的颜色值。数字图像通常由上千个像素构成，形状为正方形或者长方形。

**Premultplied 左乘**　一种蒙版的合成方式，其中所有的透明像素显示为黑色。

**Primatte**　日本Imagica公司的Yasushi Mishima所开发的一个基于颜色的抠像插件。

**Print-through 抠穿**　在合成中，本应遮住背景的前景物体带了部分透明度，导致背景层透过显示出来。与杂光（Veiling）相对应。

**Progressive 逐行扫描**　扫描视频画面时按从上到下的顺序，没有跳过任何一行电视线，与之对应的是隔行扫描(Interlaced)视频。逐行扫描帧比

隔行扫描帧在视觉上更像电影。

**Proxies 代理**　在剪辑中，为了用来替代高分辨率视频的低分辨率或者高压缩视频。

Q

**Quantize 量化**　将一段连续变化的模拟信号转化为一系列离散的数字值的过程，也叫数字化，同时量化也指将浮点数取为整数的过程。

R

**Rack Focus 跟焦**　在一次拍摄里把镜头的距离设置为从一个点转移到另一个点，常用来跟随运动的主体，或是将观众的注意力从一个主体转移到离摄像机不同距离的另一个主体上。

**Raster 光栅**　在阴极射线管电视监视器中，扫描整个屏幕并以光栅线或者扫描线的形式重现图像。另外也指"网格"，与基于矢量的图像相对应，在成像中光栅表示一组构成图像的像素。

**Real Time 实时**　以和现实世界相同的速度进行编辑处理。

**Reference Image 参考图像**　运动跟踪中，指特征区域内的那一部分画面，跟踪算法会在相邻帧中寻找对应的部分。

**Render 渲染**　在画面处理或者编辑中，指通过结合一个或更多画面来形成新图像的过程，也指将特效应用到画面上的过程。在三维软件中，指根据建好的模型及设定的其他参数来生成最终图像的过程。总的来说，渲染就是计算机"绘制"一幅图像的过程。

**Resampling 重采样**　按几何变换后的平均值来计算新的像素值。

**Resolution 分辨率**　图像信息或细节被呈现的精细程度。当提到"分辨率"这个词时，我们通常指空间分辨率，即一幅图像所再现的水平点和垂直点的数量。色彩分辨率（也叫色阶）以及时间分辨率侧重于衡量一种格式在还原细节方面的其他能力。

**RGB 三基色**　分别为红、绿、蓝，这三种颜色通道目前广泛应用于计算机处理以及显示。

**Rotation 旋转**　一种几何变换的方式，使图像沿指定的轴改变方向。

**Rotoscope 逐格动画**　一格格地勾描轮廓或逐帧为画面润色，是合成的一种常用技法。最初的方式是拍摄真人演员并从真人表演中描摹出动画

帧，正如马克斯·佛莱雪（Max Fleischer，其工作室以大力水手以及 Betty Boop 闻名）做的那样。

**Run Length Encoding 行程编码**（RLE） 一种对画面进行无损压缩的算法，通过记录相同颜色的像素数目（行程长度）来达到压缩数据的目的。

S

**Saturation 饱和度** 一幅图像中颜色的强度，与之对应的是明度（亮度）值。

**Scale 缩放** 改变图像的水平或垂直长度，或同时改变二者，是一种几何变换。

**Scan Line 扫描线** 光栅在阴极射线管屏幕的磷光粉上绘制出的一条条的线。

**Screen Operation 变亮操作** 叠加画面中的明亮区域，是一种基于数学算法的图像合成操作，适用于镜头光晕这样的合成灯光特效。

**SDI 串行数字接口**（Serial Digital Interface） 4:2:2视频的一种数字转换接口，同时支持高清和标清。

**Search Box 搜寻区域** 在运动跟踪中，为找出符合特征区域内容的图像，软件所要搜索的更大的区域。

**Serious Magic Ultra** 一个简单好用的合成软件，为实现不太复杂的虚拟场景而设计。

**Shake** 苹果公司出品的一个高端合成软件。

**Sharpen 锐化** 为图像添加可见的锐利程度，是一种图像处理技术。有很多种算法可以达到这个目的，然而当我们过度使用这个技术时，任何一种算法都会带来我们不想要的非自然痕迹。

**Shear 切变** 一张图像的顶部和底部在仍然平行的条件下都有移动。与倾斜（Skew）相似，是一种几何变换。

**Shoulder 肩部** 在电影中，指胶片感光特性曲线偏上的部分（高光部），在这里，随曝光量增加，感光剂密度增长渐渐减缓。胶片感光曲线的肩部与电视摄像机中的拐点（Knee）相似，虽然二者从技术角度讲不同。

**Skew 倾斜** 与切变（Shear）相似，偏移一张图像顶部和底部的位置，同时保持二者平行。

**Spatial Resolution 空间分辨率** 常被"分辨率"一词指代，指一幅图

像所能呈现细节或信息的细腻程度。一幅图像的空间分辨率可以用像素的实际数量来表示，另外，摄像机镜头或其他因素也能影响图像的解析力（分辨率）。

**Specular Highlight 镜面高光**　由于光源在高度光泽表面（例如金属）上反射而形成。实际上镜面高光并非普通的高光，而是光源通过表面反射所成的像，通常看起来像一个闪烁或亮斑。

**Spill 溢散光 / 色溢光**　从光源散射出的照射在照明范围以外的光线。在基于色度的合成中，"色溢光"特指从有色背景上反射或辐射出的有色光线，这种光线干扰了前景物体。

**Spill Map 色溢光光图示**　一张显示色溢光位置的图表，在去除色溢光的操作时出现。

**Spline 样条线**　用数学描绘的控制点来定义弯曲程度的光滑曲线或直线，与由像素构成的线不同。也可以称作矢量线。

**Squeeze 挤压**　变形过程。一幅变形图像（Anamorphic Image）在拍摄时被水平方向"压缩"，然后在播放时被"解缩"还原。举例说明，播放时宽屏DV格式的像素形状为1.2——也就是说，此时一个像素的宽度是高度的120%.

**Squirm 滑动**　指运动跟踪时没有与要跟踪的物体完全锁定，前景物体脱离了目标跟踪点。

**Stabilize 稳定**　在运动跟踪中，指使用运动跟踪的数据来去除胶片的画面抖动（Gate Weave）。

**Subpixel 子像素**　在计算图像数据以及运动跟踪信息时使用的比像素更小的单位。这样得到的结果比计算整个像素的值更精确。

T

**Telecine 电视电影**　以视频的分辨率扫描胶片以输出到磁带或转化为数字格式文件的装置。也指输出后的磁带或文件，例如"让我们看电视电影吧"。

**Temporal 时间的**　与时间有关或按时间变化的量。

**Temporal Resolution 时间分辨率**　从时间上分解连续画面的能力，由帧频（每秒的样本数量）决定。电影的空间分辨率相当小（每秒24幅画面），视频的空间分辨率则要大一些（每秒60场）。

**Time Code 时码**　以数字格式显示的时间，嵌在视音频信号里标明每一帧的时、分、秒、帧。通常，播放时在屏幕上显示时码，表示这段素材拷贝是回放的。这也叫做"烧入视窗（Window Burn）"或者"拷贝视窗（Window Dub）"。

**Toe 趾部**　指胶片感光特性曲线中偏下的部分。在这里，随曝光量减少，感光剂密度变化渐渐减缓。胶片感光曲线的趾部与电视摄像机中黑电平扩展（Black Stretch）相似，虽然二者从技术角度讲不同。

**Tone 调子**　指定颜色的深浅。

**Track 跟踪**　在运动跟踪中，通过匹配图像中一小片样本区域，找出图像的位置信息，以便第二张图像（或覆盖层）能够利用这些信息跟随前一张图像运动。

**Tracking Marker 跟踪标记点**　场景中固定的标记点或是标记物，便于计算机后期跟踪。

**Tracking Points 跟踪点**　运动标记点，常安放在演员或者运动物体上，以便之后计算机跟踪其运动。见跟踪目标。

**Tracking Targets 跟踪目标**　在数字文件中，指计算机将要运动跟踪的图像区域（这片区域由跟踪点确定）。

**Transformation 变换**　图像的几何改变，例如垂直翻转、水平翻转、旋转、缩放、剪裁等。

**Translation 移动**　图像在水平和/或垂直方向上移动，其他参数保持不变。

**Transparency 透明度**　使层下方的层或物体完全或部分可见的属性。与不透明度相对应。

**Transparent 透明**　使光线透过层或者物体的属性，与之对应的是不透明。

U

**Ultimatte**　色度合成的鼻祖。彼得·霍拉斯（Petros Vlahos）创办的公司，制造实现抠像所需要的软件和硬件。

**Unsharp Mask Usm 锐化**　一种图像处理的操作，通过减去图像本身的一个模糊版本达到增加可见锐度的目的。

**Unsqueeze 解缩**　播放时将变形画面（Anamorphic Image）水平拉伸，使拍摄的物体得以正常放映。

V

**Value 亮度**　在 HSV 颜色空间里表示一个指定颜色的亮度值。

**Veiling 杂光**　由于镜头的缺陷或光线直接进入镜头而导致光线变得朦胧。在合成中，特指前景中本来应该是透明的物体仍然保留了不透明度。与抠穿（Print-through）相对应。

W

**Warm 暖色调**　一幅图像具有偏红偏黄的色调。

**Warp 扭曲**　图像朝任意方向变形。

**Weighted Screen 加权变亮**　是变亮（Screen）操作的一种变形，利用蒙版或遮罩来去掉上层图像中不想要的部分。

**White Point 白点**　最终显示时，图像中最亮的亮度。

X

**X**　图像显示的水平方向。

**X-Axis *x*轴**　移动、旋转、缩放所顺沿的水平方向。

Y

**Y**　图像显示中的垂直方向。

**Y-Axis *y*轴**　移动、旋转、缩放所顺沿的垂直方向。

**yCbCr**　数字分量视频信号，Y 代表明度，Cb 和 Cr 代表色差（Cb 分量代表红色与亮度信号的差值，Cr 代表蓝色与亮度信号的差值）。所需要的数据量比数字还原整个 RGB 色彩空间所占的数据量要少。

**YIQ**　高清或者标清的 NTSC 制分量模拟信号，其中一个分量是明度（Y），其余两个是色差（IQ，有时被标为 Pb 或者 B-Y，以及 Pr 或 R-Y）。也作"Y,B-Y,R-Y"或者"YpbPr"。所需带宽比模拟的 RGB 信号要少。

**YUV**　高清或者标清的 PAL 制分量模拟信号，其中一个分量是明度（Y），其余两个是色差（UV）。常被误用来代指 YIQ 以及其他形式的分量视频信号。

Z

**Z-Axis *z*轴**　三维动画中想象的通道（水平于观众的视线），垂直于*x-y*坐标系。

**Z Channel** *z* **通道**　与阿尔法通道类似，不同的是 *z* 通道由一张明度(灰度)图像代表和观众的距离远近而非透明度大小。

**zMatte**　Digital Film Tools 公司推出的一款基于颜色的抠像插件。

**Zoom 推镜头**　摄像时，增加镜头的焦距，从而使远处的物体变大。这种方法与把摄像机移得更近所产生的视觉效果不同。在三维动画中，我们通过改变数字摄像机的焦距来模拟推镜头。在合成中，我们通过放大背景图片来达到推镜头的效果。

# 搭建永久性的弧形画幕

# B

对于大多数的影视摄制工作室来说，搭建弧形画幕不一定非得购买成套的墙壁系统装置。一般来说，建筑承包商就可以搭起一个基本的弧形画幕——在墙壁到地板之间形成一个凹形弧面，使两者能平滑衔接。如果想要搭建弧形画幕的话，最好是一开始就列入摄影棚的规划，在摄影棚扩建时进行搭建也是个不错的选择。虽然把弧形画幕加到现有的墙板中不算是难于登天的工程，不过最难实现的莫过于搭建一个全开角的弧形画幕——两处凹面要平滑地衔接在一起。

**方法一**：首先建造从墙壁到地板的平滑弧面，我们先在墙角放上凹形的胶合板，然后把板条一根一根覆盖到胶合板上。然后我们把石膏"糊"在这些组成弧面的集合表面，使得最终墙和地板之间有着平滑的衔接。

为了得到更好的效果，这个弧面的半径最好在24～36英寸（0.6～0.9m）。如果半径太小，就算弧面十分平滑，也会导致角落里出现明显的阴影。为墙/地板的每一个衔接处准备一块胶合板，把它分别固定在墙上和地板上。这样，弧面覆盖了板条之后，在与地板的衔接处，弧面的表面低于地板约1/8英寸（约3mm）；在与撑柱墙之间的衔接处，弧面表面比撑柱墙凹进约1/8英寸（这个距离留给石膏、上漆等，以保证最终的弧面是平滑的）。如图所示，用钉子把板条固定在曲面上。

当完成了胶合板/板条的基本搭建后，把石膏"糊"到板条上固定好，使得这个曲面尽量平整。石膏晾干之后，用砂纸把石膏打磨平滑。在刷色度抠像专用涂料之前，我们需要在整个表面上好好刷上一层底漆。

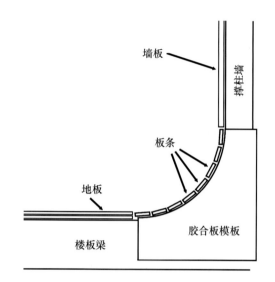

提示：应急用的DIY解决方案：很多爱好自己动手的人为自家的车库工作室找到了一种十分便宜的解决方案。把一卷便宜的油布毯用作有色背景、弧面以及地板的材料。

因为我们只会使用地板材料的背面，所以它的花纹和样式并不重要。也就是说，我们可以用极低的价格购买一些余料！

**方法二**：用一颗1英寸×2英寸（约2.55cm×5cm）的松木把卷曲的一头固定在天花板下方，留出一部分底面朝外。将螺丝从1英寸×2英寸的松木开始沿着油布毯钉入立柱墙面，注意在1英寸×2英寸的松木上方留出约1英寸（约2.5cm）的距离。这样固定的油布毯经不起撕扯，因此在把它的上边缘固定到墙上的时候要格外留意。

油布毯顺着墙脚铺到了地板上，调整它的位置，使墙和地板之间有自然的过渡。油布毯自身的韧性就能够形成自然的弧面。我们还要把它用某种方式（用胶粘住或钉住）固定到地板上，保证它不会滑向一边，导致弧面形状的变化。

现在，在整个油布毯上刷上底漆，然后来回刷2～3层色度抠像专用涂料。

不论使用哪种方式，如果没有实拍任务，最好用防水布、卡纸或者其他一些材料盖住地板。如果走动太多，地板上会留下摩擦的痕迹，颜色也会有所不同，这些都会出现在最终合成中，给我们造成困扰。

# 校准监视器

C

　　有很大一批参与影视制作的人们不太重视监视器的校准，使得监视器可以准确地显示素材内容。虽然一双富有经验的眼睛能够通过熟悉的素材（尤其是那些包含人类肤色的素材）来校准监视器，这个过程还是需要适当的技巧和步骤。尤其在色彩校准这道工序中——以及对前景层和背景层的颜色做细致调整时！

　　下面要提到的校准步骤是由电影与电视工程师学会（SMPTE）制定的，专用于校准使用 SMPTE-C 荧光粉的监视器（NTSC 信号）。对于那些较为便宜的监视器来说，这个步骤也同样适用，不过校准的精确度不被保证，因为它们没有使用这种标准的荧光粉。

## 校准使用 SMPTE-C 荧光粉的 CRT 监视器（NTSC 制）

　　如果监视器上没有 Blue Gun Only 这个选项，那么我们得找一个蓝色的滤镜来看这些彩条。可以从任何一家摄影商店买到柯达雷登 47B 蓝色滤光镜（Wratten 47B Blue Filter），也可以使用类似于 Rosco's #80 Primary 的纯蓝色透明滤光板。

　　1. 预热监视器至少 5 ～ 10 分钟，否则校准的结果可能会不精确。

　　2. 在监视器上调出 SMPTE 彩条。将色度（Chroma）控制器（颜色级别）调至最低。

　　3. 在模式（Pattern）的右下方找到三电平调整亮度的信号（Pluge），也就是特黑、黑、灰这三个灰度条。调整亮度（Brightness）控制器，直至从肉

眼看去，特黑条和黑条之间没有区别，同时黑条和灰条之间有明显的区别。

4. 调整对比（Contrast）控制器，让上方的条在整体上获得较为平衡的灰度。

5. 打开Blue Gun Only选项，或者透过蓝色滤光镜观察彩条。

6. 将色度（Chroma）控制器调高，直至最外边的两条（白条和蓝条）在亮度上看起来差不多，同时黑条和灰条之间仍有明显的亮度区别。

7. 调整色相（Color Phase），直至左数第三条（青条）和右数第三条（品）在亮度上看来差不多。

8. 现在监视器校正好了。

## 校正其他类型的监视器

当然，现在的监视器除了传统的CRT，还有很多其他类型。等离子监视器就是很好的替代品，尤其是在高清制作中。等离子显示器在伽马和色彩还原上和CRT类似。

另外，液晶(LCD)监视器使用不同的伽马曲线，它的颜色显示方式与传统的CRT以及等离子显示器都不同。由于它轻便并且价廉，在目前的制作中被广泛使用，然而在色彩上的表现不是那么理想。虽然一部分原因由液晶本身的显示特性所决定，不过最主要的问题在于后方照亮液晶屏的固件。大多数的液晶屏幕通过冷阴极光源照亮，而这种光源就像大部分荧光管一样，发出的光并不连续——换句话说，此类光源不能涵盖光谱中的所有颜色。它们通常偏向蓝/绿色，在红色上表现较弱。一些液晶屏在色彩表现上要更准确些，它们采用发光二极管（LED）照明，不过直到本书编写的时候，还十分昂贵。

另外还要提到的是，计算机的CRT显示器与CRT电视所显示的颜色并不相同。有相当多的剪辑和合成工作者在计算机显示器上实行预览，然而，更恰当的方式是将视频输出到经过校准的监视器上。

那么现在该如何校准非标准的监视器呢？市场上有很多产品可以帮助我们实现这一点。它们大多数都是简单易懂的向导，能带领用户一步一步根据提示进行调整，最终可以得到现有条件下最准确的显示效果。对于CRT显示器和等离子显示器来说，能得到比较准确的结果，而对于比较便

宜的液晶显示屏只能这么说，在最好的情况下，它们能让你的显示器尽可能的接近显示标准。

ColorVision Spyder2PRO　　　　　　www.colorvision.com

GretagMacbeth Eye-One Display 2　　www.gretagmacbeth.com

DisplayMate Multimedia Edition　　　www.displaymate.com

DisplayMate Multimedia Edition 里的一个界面，这个软件有 500 多种测试模式和命令脚本，可以实现全自动的样本以及自定义测试包。

可以从以下地址获取到 Monitor Calibration Wizard 1.0，这是一个校正计算机显示器的向导：

进入 www.hex2bit.com/products/product_mcw.asp，在页面中找到 Hex2Bit。

# 制造商

**D**

ADOBE: After Effects, Premiere Pro, Photoshop

Adobe Systems Incorporated

345 Park Avenue

San Jose, CA 95110-2704

Tel: 408-536-6000

Fax: 408-537-6000

www.adobe.com

APPLE: Final Cut Pro, QuickTime, Shake

Apple

1 Infinite Loop

Cupertino, CA 95014

Tel: 408-996-1010

www.apple.com

ARTEL : Boris FX, Boris RED

Artel Software Inc.

381 Congress St.

Boston, MA 02210

Tel: 617-451-9900

Toll Free: 888-772-6747

www.borisfx.com

AUTODESK : Combustion, Discreet Flame & Flint

Autodesk, Inc.

111 McInnis Parkway

San Rafael, CA 94903

Tel: 415-507-5000

Fax: 415-507-5100

www.autodesk.com

DIGITAL FILM TOOLS : zMatte

Digital Film Tools

Tel: 818-761-6577

www.digitalfilmtools.com

THE FOUNDRY: Keylight

The Foundry

1 Wardour Street

London W1D 6PA

United Kingdom

Tel: 020 7434 0449

Fax: 020 7434 1550

International Dialing: +44 20 7434 0449

www.thefoundry.co.uk

IMAGICA: Primatte

IMAGICA Corp. of America

3113 Woodleigh Lane

Cameron Park, CA 95682

Tel: 530-677-9980

Fax: 530-677-0081

www.primatte.com

POSTHOLES

PostHoles

3908-A Westpoint Blvd.

Winston-Salem, NC 27103

Tel: 336-794-8114

Toll Free: 877-882-8808

www.post-holes.com

SERIOUS MAGIC: ULTR A 2

Serious Magic

101 Parkshore Dr. , Suite 250

Folsom, CA 95630

Tel: 916-985-8000

www.seriousmagic.com

ULTIMATTE : Ultimatte AdvantEdge

Ultimatte Corp.

20945 Plummer Street

Chatsworth, CA 91311

Tel: 818-993-8007

www.ultimatte.com

VITA : Background plates

VITA Digital Productions

www.backgroundplates.com

WALKER EFECTS : Light Wrap

Walker Effects

www.walkereffects.com